The Signs Pile Up
Paintings by Pedro Álvarez

Los signos se acumulan
Pinturas de Pedro Álvarez

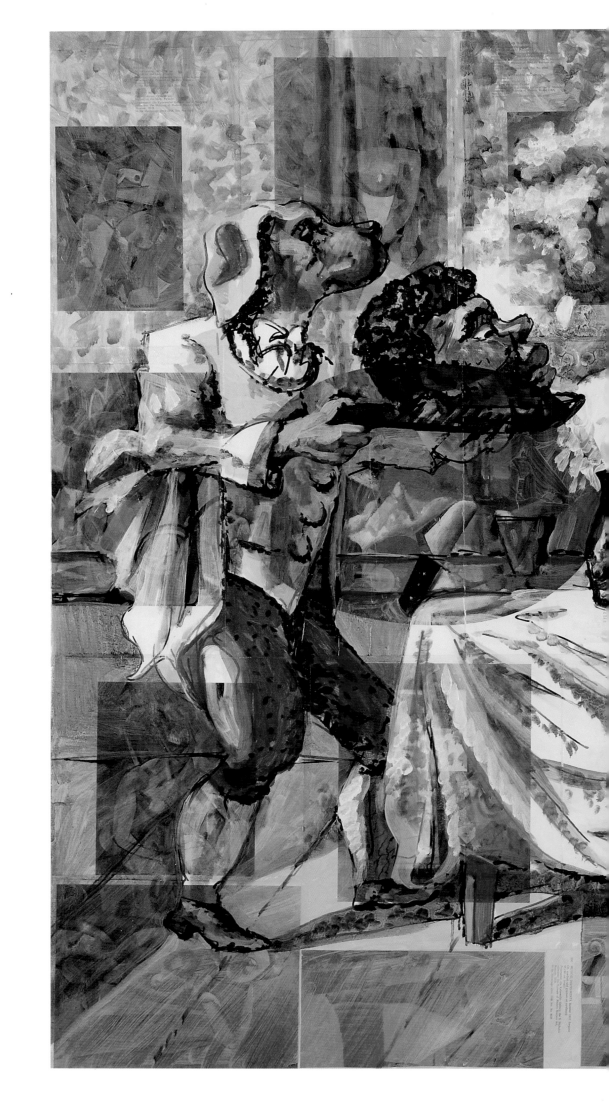

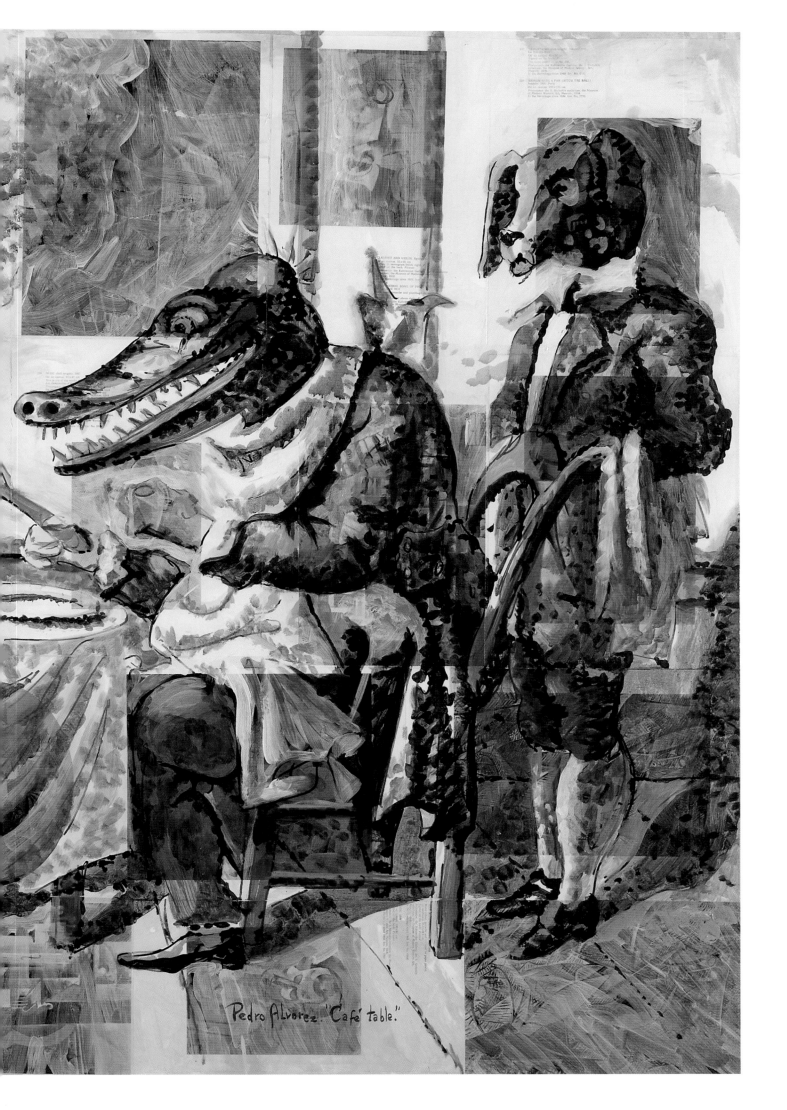

Pedro Alvarez. "Café table."

On previous page:

Café Table, 1998, oil and collage on canvas, Private Collection

On facing page:

Ron & Coca Cola, 1995, oil on canvas, Collection of Abraham Lacalle, Seville, Spain

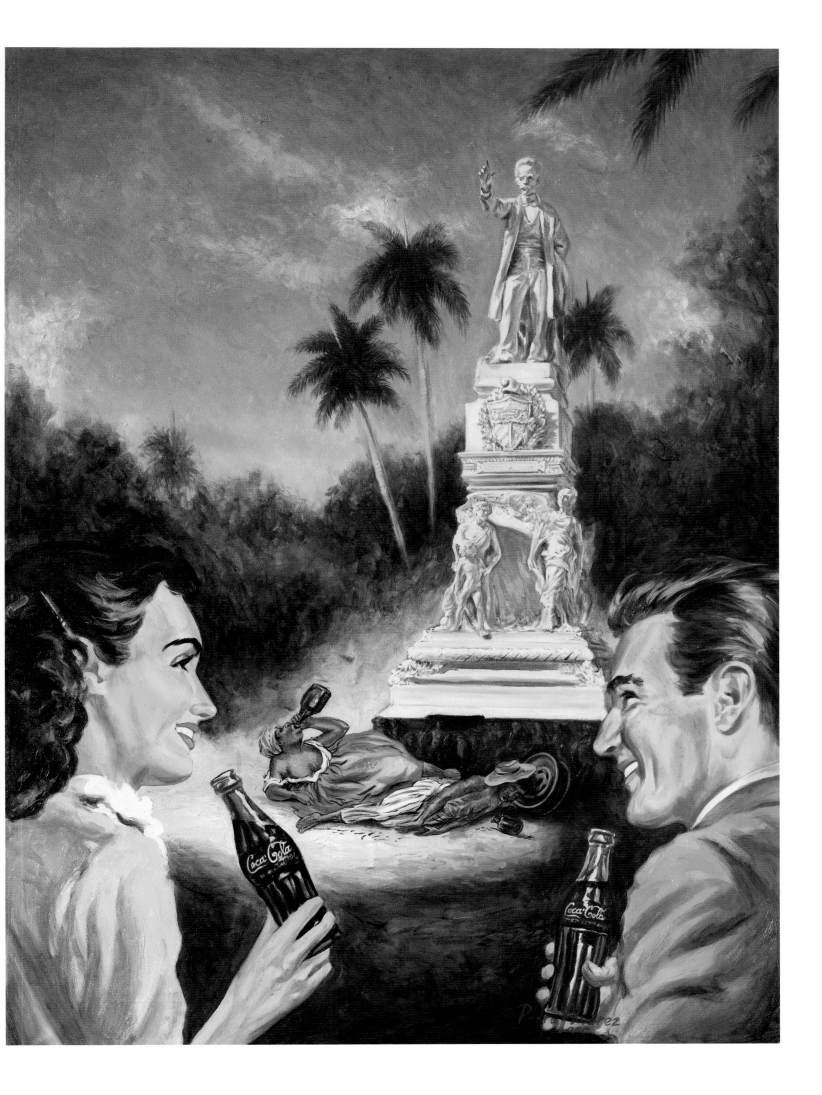

This book is published by UCR Sweeney Art Gallery and Smart Art Press on the occasion of the exhibition *The Signs Pile Up: Paintings by Pedro Álvarez*, organized by UCR Sweeney Art Gallery. The exhibition will be on view at UCR Sweeney Art Gallery from January 26, 2008 to March 29, 2008.

Editor: Tyler Stallings
Design: Laurie Steelink
English copyeditor: Shane Shukis, Cindy Ojeda
English to Spanish translations: Elena G. Escrihuela
Spanish to English translations: Noel Smith
Photography: William Short, Ann Summa

Volume IX No. 87
Smart Art Press ISBN 978-1-889195-57-5
UCR Sweeney Art Gallery ISBN 978-0-932173-20-1

Library of Congress Cataloging-in-Publication Data

Alvarez, Pedro, 1967-
 The signs pile up : paintings by Pedro Álvarez / editor Tyler Stallings ; essays Tyler Stallings ... [et al.] = Una acumulación de señales : pinturas de Pedro Álvarez / redactor Tyler Stallings ; ensayos Tyler Stallings ... [et al.].
 p. cm.
 "This book is published by the UCR Sweeney Art Gallery and Smart Art Press on the occasion of the exhibition The Signs Pile Up: Pedro Álvarez, organized by the UCR Sweeney Art Gallery. The exhibition will be on view at the UCR Sweeney Art Gallery from January 26 to March 29, 2008."
 Summary: "Pedro Álvarez's paintings explore the cultural interchange between Cuba and the U.S., Afro-Cuban history, U.S. slavery, the affects of the legalization of the U.S. dollar in Cuba in the 90s, and the role of landscape painting within a highly charged socio-political context"--Provided by publisher.
 Includes bibliographical references.
 ISBN 978-1-889195-57-5
 1. Álvarez, Pedro, 1967---Exhibitions. I. Stallings, Tyler. II. Sweeney Art Gallery. III. Title. IV. Title: Acumulación de señales.

ND305.A48A4 2008
759.97291--dc22
 2007033599
Published by

Smart Art Press
2525 Michigan Avenue, Building C1
Santa Monica, CA 90404
(310) 264-4678 tel
(310) 264-4682 fax
www.smartartpress.com

UCR Sweeney Art Gallery
3800 Main Street
Riverside, CA 92501
(951) 827-3755 tel
(951) 827-3798 fax
www.sweeney.ucr.edu
www.artsblock.ucr.edu

Unless otherwise noted, all photography generously provided by the artist's estate, his heirs, his representatives, or lending institutions.

Printed and bound in Singapore.

The Signs Pile Up
Paintings by Pedro Álvarez

Los signos se acumulan
Pinturas de Pedro Álvarez

Editor
Redactor
Tyler Stallings

A Remembrance
Una Conmemoración
Tom Patchett

Essays
Ensayos
Tyler Stallings
Kevin Power
Antonio Eligio Fernández (Tonel)
Orlando Hernández
Ry Cooder

Publishers
Editores
UCR Sweeney Art Gallery & Smart Art Press

UCR Sweeney Art Gallery & Smart Art Press

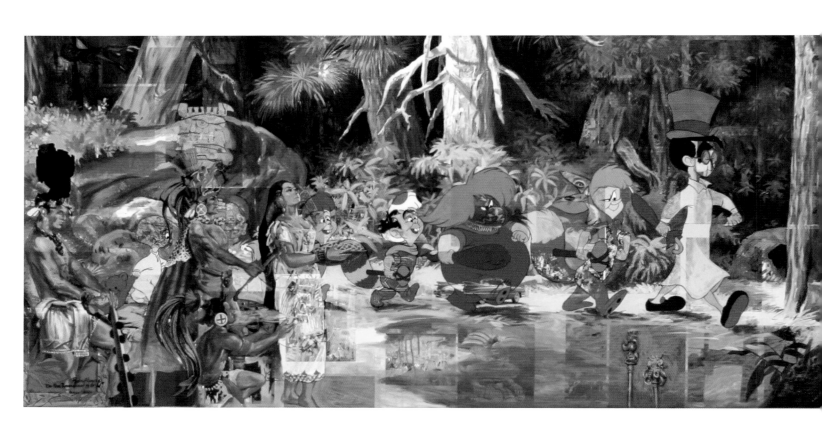

On the Panamerican Highway, 2000, collage and oil on canvas, Collection of Mikki & Stanley Weithorn, Scottsdale, Arizona

CONTENTS / *CONTENIDO*

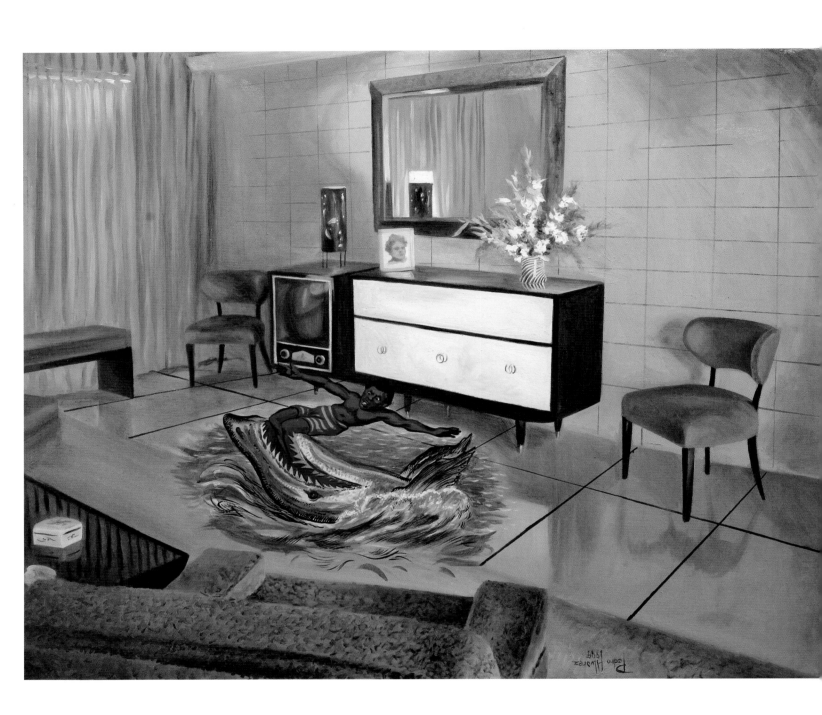

From the series *Cecilia Valdes en Wonderland*, 1995, oil on canvas, Private Collection

The Signs Pile Up: Paintings by Pedro Álvarez is the first comprehensive book to survey the paintings of Pedro Álvarez. In the United States, the norm for both books and exhibitions that deal with artists from other regions is to present surveys, which has been the case for Cuban artists who established themselves in the 1990s, during what is called the Special Period, or *Periodo Especial*. In this light, it is a delight that the University of California, Riverside's Sweeney Art Gallery has the opportunity to co-publish with Smart Art Press one of the few monographs on one of the rising stars in Cuba from the 1990s.

The contents of the book attempt to provide a comprehensive view of Álvarez's background, his process, and his artistic career. His first mature body of work, *Landscapes of Havana*, was exhibited in 1985, followed by subsequent series of works through 2003, until his untimely death on February 12, 2004, three days after his 37th birthday on February 9th.

The book begins with an introduction by Tom Patchett. Patchett, owner and publisher of Track 16 Gallery and Smart Art Press, both based in Santa Monica, met Álvarez in 1999 when his work was included in a show of Cuban artists organized by Kevin Power for the gallery, *While Cuba Waits: Art from the Nineties*. Álvarez and Patchett became friends, drove around the city, seeing the sights, and meeting other artists such as Ed Ruscha, one of Álvarez's artistic heroes. Álvarez also met Ry Cooder, who became a fan of his paintings, and also felt a link with a new generation in Cuba after having spent time working on the *Buena Vista Social Club* music CD in the mid-1990s. An interview between Patchett and musician Ry Cooder appears after the last essay.

Patchett's belief in the power of Álvarez's paintings is clear to me. I would not have been aware of the breadth of his work if it were not for Tom and Track 16 Gallery director, Laurie Steelink, who sat me down one day last year in the back storage space and proceeded to unwrap several of Álvarez's paintings. Just a few years ago, Marilyn A. Zeitlin at Arizona State University Art Museum must have felt the same when she presented a solo exhibition of Álvarez's work in 2004, five years after her 1999 survey exhibition, *Contemporary Art from Cuba: Irony and Survival on the Utopian Island,* which included his work.

The first essay, *Pedro Álvarez: A Teller of Cuban Tales,* by Kevin Power, presents a good overview of the *Periodo Especial*, during which Álvarez matured in his art. Power touches on his use of collage and appropriation, especially in the context of a postmodern technique for examining cultural identity. Álvarez met Power during the Havana Biennial V in 1994. At that time, Power was living in Spain. Álvarez would later visit him there, his first trip outside of Cuba, where he met several other artists. Álvarez would eventually move to Spain six years later in 2000 with his wife Carmen Cabrera.

The second essay by Antonio Eligio Fernández (Tonel), *Pedro Álvarez: Painting With a Knife*, presents for Tonel the first time that he has written an extended essay on Álvarez solely, focusing on his *Dollarscape* series that he worked on from 1995 to 2003. In the past, Tonel has had the opportunity to discuss Álvarez 's work in four other essays, but usually in the context of providing an overview of Cuban art during the 1990s. Tonel is an artist and art critic from Cuba who Álvarez first met in 1985.

The third essay, which I wrote, *Yank Tank, Yank Paint: The Classic American Car in Pedro Álvarez's Paintings*, also focuses on a motif in Álvarez 's paintings that he used from 1985 and onward, which is the yank tank. These classic American cars from the 1950s are still used in Cuba, the only remaining ones since the trade embargo was instituted after the revolution. This car comes to symbolize the complicated U.S.-Cuba relationship in Álvarez's paintings.

The fourth essay, *Going Through His Tool Box*, by Orlando Hernández, approaches a discussion on Álvarez 's work from a peripheral route. It is a similar tact that Hernández took in his essay, *The Pleasure of Reference*, for Holly Block's 2001 book *Art Cuba: The New Generation*. My feeling is that Hernández is attempting to avoid the trap of defining an artist too much by their region, yet acknowledging that the region does play a role in one's life. He tries to write between the spaces of how one's identity is constructed.

I want to thank Álvarez's wife and fellow artist, Carmen Cabrera, who compiled the exhibition history, bibliography, and chronology. She also provided a good amount of archival materials that helped provide a larger picture of Álvarez's artistic output and influences before he established himself in the nineties.

I would also like to thank the lenders to the exhibition, which includes The Estate of Pedro Álvarez.

The University of California, Riverside's Sweeney Art Gallery, and myself, are extremely grateful to Tom Patchett for his support through Smart Art Press on making the co-publication of this book a possibility. In addition, Laurie Steelink, director of Track 16 Gallery, has been instrumental in convincing Tom that we should make this a hardback book, with several essays, and all the components that would go into the monograph of an artist's life. I wish to thank the essayists, Kevin Power, Orlando Hernández, Antonio Eligio Fernández (Tonel), and Carmen Cabrera, for helping to deepen my knowledge of Álvarez's work and on Cuban art from the nineties. I also want to thank the many translators involved: Elena G. Escrihuela, Diana Cristina Rose, Shane Shukis Ph.D., and Noel Smith.

The staff at UCR Sweeney Art Gallery has done a remarkable job working on this book and the exhibition that it accompanies. Dr. Shane Shukis, assistant director, has been the editor for the English contents of the book. Jennifer Frias, assistant curator, has done a tremendous job organizing lenders, shipping, insurance, and overseeing the valuable paintings in the exhibition. Jason Chakravarty, Exhibition Designer, has very ably handled the works in the exhibition and contributed to a wonderful installation. Georg Burwick, Director of Digital Media, has created a wonderful website for the exhibition.

Finally, I would like to thank the continued support of UC Riverside's College of Humanities, Arts, and Social Sciences and dean Steven Cullenberg.

Tyler Stallings
Director
UCR Sweeney Art Gallery

Una acumulación de señales: Pinturas de Pedro *Álvarez es el primer libro que ofrece una visión global de las pinturas de Pedro Álvarez. En Estados Unidos, la norma para organizar libros o muestras que tratan de artistas de otros países es presentar estudios monográficos, como ha sido el caso con numerosos artistas cubanos que se establecieron en los años noventa, durante el llamado Periodo Especial. Desde esta perspectiva, es todo un placer para la Universidad de California, y la galería Riverside Sweeney publicar, conjuntamente con Smart art Press, una de las escasas monografías de una figura cubana emergente de los años noventa.*

Los contenidos de este libro tratarán de aportar una visión integral de su educación, su proceso formativo y su carrera artística. En 1985 expuso su primera serie madura de obras, Paisajes de la Habana, *y hasta 2003, siguió produciendo y exponiendo hasta su prematura muerte, el 12 de febrero de 2004, tres días después de su 37 cumpleaños.*

El libro empieza con una introducción de Tom Patchett. Patchett, propietario y editor de la Galería Track 16 y de Smart Art Press, ambas asentadas en Santa Mónica, conoció a Álvarez en 1999, cuando su obra fue incluida en una muestra de artistas cubanos organizada por Kevin Power para Track 16, While Cuba Waits: Art from the Nineties. *Álvarez y Patchett se hicieron amigos, hicieron largos recorridos en carro, visitando los lugares de la muestra, conociendo artistas como Ed Ruscha, uno de los héroes artísticos de Álvarez. También conoció en aquel viaje a Ry Cooder, quien se convirtió en fan de sus cuadros, al hallar otro vínculo con una generación nueva cubana, tras haber trabajado en la producción de* Buena Vista Social Club *a mediados de los noventa. Una entrevista entre Patchett y el músico Ry Cooder aparece después del ultima ensayo.*

Comprendo perfectamente el sentir de Patchett sobre el poder de las imágenes de Álvarez. Yo no habría llegado a conocer la amplitud de su obra de no ser por Tom y por la directora de su galería, Laurie Steelink, quien el pasado año me hizo tomar asiento en el almacén de la galería y procedió a desenvolver varios cuadros de este artista. Pocos años atrás, Marilyn A. Zeitlin, del Museo de la Universidad de Arizona debió haber experimentado un sentimiento así, pues presentó una exposición individual de su obra en 2004, cuatro años después de la muestra collectiva Arte Contemporáneo de Cuba: Ironía y sobrevivencia en la isla utópica, *que también incluía la obra de Álvarez.*

El primer ensayo del libro "Pedro Álvarez: Un narrador de historias cubanas", de Kevin Power, brinda una buena perspectiva general del Periodo Especial, durante el cual la obra de Álvarez evolucionó. Power comenta sobre su empleo del collage y la apropiación, especialmente en el contexto de las técnicas posmodernas para examinar la identidad cultural. Álvarez conoció a Power en la V Bienal de la Habana, en 1994. En aquel momento, Power vivía en España, donde Pedro posteriormente le visitaría en su primer viaje fuera de Cuba, y donde tendría la oportunidad de entrar en contacto con otros artistas. Finalmente, Álvarez se mudaría a España en el año 2000 con su esposa, Carmen Cabrera.

El segundo ensayo "Pedro Álvarez: Pintar con un cuchillo" de Antonio Eligio Fernández (Tonel) es, para este artista y crítico cubano, el primer ensayo extenso que escribe sobre Álvarez, y se centra en su serie Dollarscapes, *que Álvarez trabajó de 1995 a 2003. En el pasado, Tonel tuvo la oportunidad de comentar la obra de Álvarez en otros cuatro ensayos, pero normalmente en el contexto general del arte cubano de los noventa. Tonel conoció a Álvarez por primera vez en 1985.*

El tercer ensayo "Tanque yanqui, pintura yanqui", que he escrito yo mismo, también se centra en un motivo que Álvarez ha utilizado en sus pinturas desde 1985 en adelante, el Yank Tank, o la máquina. Son los coches americanos clásicos de los años cincuenta que todavía se usan en Cuba, los únicos que quedan desde que se implantara el embargo. Este coche simboliza las relaciones siempre complicadas entre Cuba y Estados Unidos, que Álvarez refleja en sus pinturas.

El cuarto ensayo "Revisando en su caja de herramientas", de Orlando Hernández, enfoca la discusión sobre la obra de Álvarez desde un punto de vista periférico. Este texto está en una línea similar a la de un ensayo anterior, "The Pleasure of Reference" para el libro de Holly Block en 2001, Art Cuba: The New Generation. A mi parecer, Hernández trata de evitar el caer en la trampa de encasillar a un artista por su lugar de procedencia, aun cuando reconoce que la región cuenta a la hora de definir al individuo. Hernández escribe en los espacios de la construcción de la identidad.

Quisiera dar las gracias a la esposa de Álvarez, la artista cubana Carmen Cabrera, por compilar la historia de la muestra, su bibliografía y cronología. Asimismo ha aportado gran cantidad de material de archivo que nos ha ayudado a ofrecer una imagen más amplia de la producción artística e influencias de Álvarez antes de establecerse como artista en los noventa.

Me gustaría agradecer a quienes han prestado obras para la muestra, que son, en primer lugar, los herederos de Pedro Álvarez.

La Universidad de California, la Galería Riverside's Sweeney y quien escribe estamos profundamente agradecidos a Tom Patchett por el apoyo prestado a través de su galería en la co-publicación de este libro. Además, la influencia de Laurie Steelink, directora de Track 16, ha sido instrumental para convencer a Tom de publicar una edición en tapa dura, con varios ensayos y los elementos que formarían parte de la monografía de un artista. Asimismo agradezco a los ensayistas, Kevin Power, Orlando Hernández, Tonel (Antonio Eligio Fernández), y Carmen Cabrera el haberme ayudado a ahondar en mi conocimiento de la obra de Álvarez y del arte cubano de los noventa. También a los muchos traductores que han participado en el proyecto: Elena G. Escrihuela, Kevin Power, Diana Cristina Rose, el Dr. Shane Shukis, y Noel Smith.

El personal de la UCR Galería Sweeney ha llevado a cabo un admirable trabajo en este libro y en la exposición que lo acompaña. El Doctor Shane Shukis, ayudante de dirección, ha sido el corrector de los textos en inglés. Jennifer Frias, co-curadora de la exposición, ha realizado un fantástico trabajo organizando los préstamos, el transporte, los seguros, y supervisando las valiosas obras de la muestra. Jason Chakravarty, el diseñador de la muestra, se ha encargado de disponer las obras con gran maestría, logrando una instalación extraordinaria. Georg Burwick, director de Digital Media, ha creado una preciosa página web de la exposición.

Finalmente quisiera agradecer el continuo apoyo de la Universidad de California y las escuelas de Humanidades, Bellas Artes y Ciencias Sociales, así como el de su decano, Steven Cullenberg.

Tyler Stallings
Director
UCR Sweeney Art Gallery

(Trad. Elena G. Escrihuela)

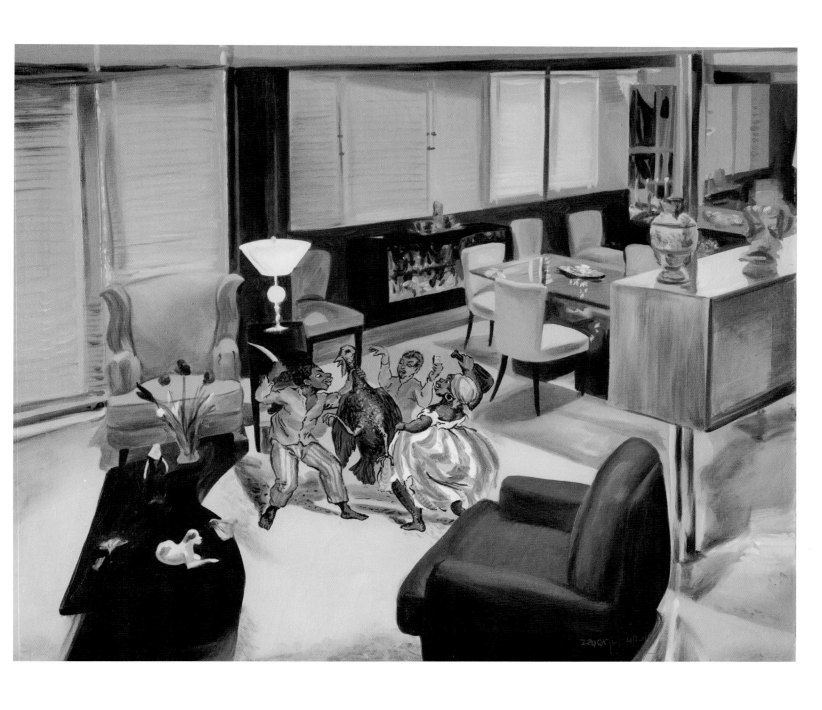

Untitled, 1996, oil on canvas, Private Collection

...goodbye my friend
I know I'll never see you again
But the time together through all the years
Will take away these tears...[1]

At first I thought it was impossible. Pedro was supposed to come to L.A from Phoenix in four days. We were going to hang out, like we always did—laugh until we dropped, like we always did—like the time we all went to Telluride for the Bluegrass Festival and he drove my ATV into the lake. We were going to ride around in my bright red '50 Ford convertible, singing to the palms trees on PCH. We were going to park at the gallery, and Pedro was going to open the hood and look in, calling to nearby strangers, "Hey, look at this! No Russian parts. Where are the Russian parts? We have cars like this in Havana, but I've never seen one without Russian parts!" Like we always did.

Pedro grew up in Russian-assisted Cuba. When he was nineteen, the U.S.S.R. ceased to exist, and the foreign aid disappeared. Those events, combined with Pedro's talent and personality, served to make Pedro Álvarez the leader of the Cuban-art Bratpack, the *defacto* spirit of the first generation of Cuban artists in forty years to come of age, post-hammer and sickle. And so he celebrated it, not so much politically, but in his paintings—expressive, joyous riffs on Cuba life and American pop culture, a combination he infused with color and energy that invariably made viewers smile as they discovered layer upon layer of meaning, including references to literature and art history. Pedro knew his stuff, and he painted it slyly and skillfully.

So, yes, I thought it was impossible that Pedro was gone. We all did. A man so young, so vital, so talented, so... alive, was now not. It has been three years. Three years of missing our friend. And now, even moreso, as we join forces to bring together this comprehensive exhibition of his work. I miss you, my impetuous friend.

Salud, Pete.

Tom Patchett

[1] From "Goodbye My Friend," written by Karla Bonoff, recorded by Linda Rondstadt on the album *Cry Like a Rainstorm, Howl Like the Wind*. Los Angeles: Asylum Records, 1989.

UNA CONMEMORACIÓN

…adiós amigo
Sé que no te volveré a ver
Pero el tiempo que pasamos juntos estos años
Se llevará estas lágrimas… [1]

Al principio pensé que era imposible. Pedro iba a venir a L.A. desde Phoenix dentro de cuatro días. Íbamos simplemente a pasar el rato juntos, como siempre hacíamos, a reírnos hasta caer rendidos, como siempre hacíamos. Como la vez que fuimos todos a Telluride para el festival country Bluegrass y él manejó mi QUAD hasta el lago. Íbamos a pasearnos en mi Ford descapotable del 50 rojo brillante por la PCH, a cantar a las palmeras. Íbamos a aparcar el carro en la galería, y Pedro iba a abrir el capó y exclamar a la gente que pasara por allí: "¡Eh, miren esto! ¡No lleva piezas rusas! ¡Dónde están las piezas rusas! ¡En la Habana tenemos carros como éste, pero nunca vi uno que no tuviera partes rusas!". Como siempre hacíamos.

Pedro creció en una Cuba subvencionada por la URSS. Cuando tenía diecinueve años, la Unión Soviética se desintegró, y la ayuda externa se acabó para la isla. Aquellos acontecimientos, junto con su talento y personalidad, sirvieron para hacer de Pedro Álvarez un líder de los jóvenes artistas mimados del panorama artístico cubano, el espíritu de facto de la primera generación de artistas en cuarenta años, que maduraron en la época posterior a la hoz y el martillo. Así que él lo celebraba, no tanto políticamente como en sus pinturas—riffs expresivos, festivos sobre la vida en Cuba y sobre la cultura pop americana, una combinación a la que insuflaba color y energía, que siempre hacía sonreír al espectador a medida que iban descubriendo, capa a capa, significados que incluían referencias a la literatura y la historia del arte. Pedro sabía lo que hacía, y lo pintaba con destreza y picardía.

Así que, sí, pensé que era imposible que Pedro ya no estaba. Todos lo pensabamos. Un hombre tan joven, tan vital, tan talentoso, tan… lleno de vida, ya no lo era. Ya han pasado tres años. Tres años de extrañar a nuestro amigo. Y ahora aun más, al reunir nuestras fuerzas para realizar esta exhibición comprensiva de su trabajo. Te extraño, mi impetuoso amigo.

Cheers, Pete.

Tom Patchett

(Trad. Elena G. Escrihuela)

[1] *De* Goodbye My Friend, *escrita por Karla Bonoff, y grabada por Linda Rondstadt para el disco* Cry Like a Rainstorm, Howl Like the Wind. *Los Angeles: Asylum Records, 1989.*

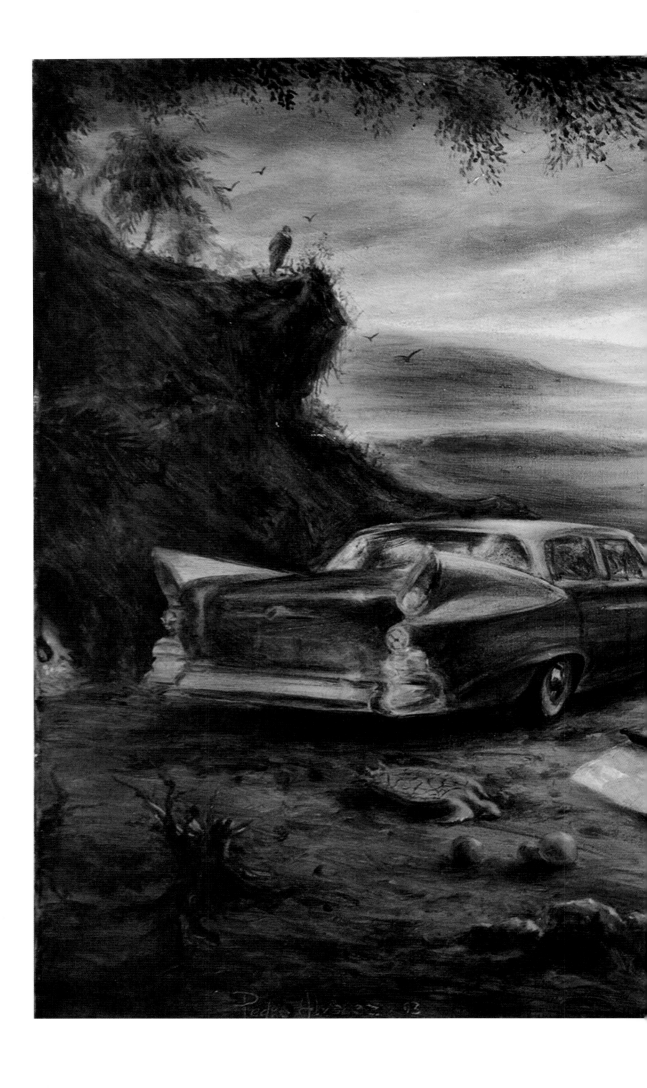

Las dos partes de nuestra cultura cuestionan Occidente, 1993, oil on canvas, Estate of the artist

PEDRO ÁLVAREZ: A TELLER OF CUBAN TALES
KEVIN POWER

When we have gone the stone will stop singing

April April
Sinks through the sand of names

W.S. Merwin

Pedro Álvarez's death has meant the loss of a close friend—amusing, vital, and intelligent—and the loss of an artist whose work occupied a significant place in the context of Cuban art in the nineties. Álvarez was part of the generation that Gerardo Mosquera has referred to as *mala hierba* (weeds) that can grow and flourish on any ground and also, less imaginatively, as *the New Cuban art*. This new art sought strategically to re-situate itself, adopting positions that would allow the artists to distinguish themselves from the preceding generation. These included a certain distancing from the anthropological and the ethnological. It was a new situation where the artists found themselves faced by a growing invasion of critics and curators from the international art world who saw in Cuba the last jewel in the tarnished diadem of the fast-fading ideologies of utopia as well as an art that might possibly provide a fresh injection of energy to counter American hegemony. In short, the rules of the game changed radically in the nineties, and the art world greedily set about readjusting the closed paradigms of art history, recognizing that globalization of the economy implied a globalization of the art market where the introduction of artists from the periphery and the Third World would not only be politically correct but also highly profitable.

The majority of these young nineties artists were informed and intellectually sharp as a result of their ISA training[1] (although Álvarez, in fact, came from San Alejandro, the other art school in Havana). They were also politically disenchanted. During the nineties, they traveled extensively and gained access to critical texts and galleries. They wised up in a hurry! These artists came from families who were mostly believers in the revolution—especially in the educational system from which their offspring had so clearly benefited—but the artists themselves were disbelievers whose critical irony in the midst of the erosion of the *Periodo Especial*[2] often slid towards cynicism. This traumatic period started in the late eighties and continues until today uninterrupted, although with notable fluctuations in its behavioral patterns. It has been a corrosive, exhausting process that has given rise to a *nouveau riche* class that has dramatically emphasized the differences between those who "have" and "have not." The *Periodo Especial*[3] has been a constant "compañero" for these artists who have confronted on a daily basis the problems of having to "resolver" (find a solution for anything and everything).[4]

Pedro Álvarez—along with Carlos Garaicoa, Tania Bruguera, Henry Eric. Douglas Pérez, Saidel Brito, Toirac, Ezequiel Suárez, Los Carpinteros, Luís Gómez, Fernando Rodríguez, and Sandra Ceballos—was a key player in this new set of circumstances. This generation of artists stayed put (more or less, although Álvarez moved to Spain at the end of the nineties), whereas the previous generation had emigrated to Mexico or Miami in a desperate and claustrophobic hurry (Bedia, Esson, Castaneda). Álvarez´s generation remained for a mixture of reasons, turning art back towards society as a critical act and deconstructing the ideological, social, and cultural occasions. Contemporary art was alone in this engagement since all other official channels of communication were controlled: the press, journals, literature etc. This resulted in a paradoxical situation where the government floundered, erratically changing its position, unsure of what to do about the achievements of these new artists. On the one hand, the New Cuban art brought attention to the cultural achievements of the regime and to its much vaunted educational system. Yet, on the other hand, what it produced was radically critical of the system that had fathered it.

Pedro Álvarez's work fuses cultural, sociological, and ideological history. It is an ironic running commentary that deflates dominant clichés and national myths. He opts for a collage technique – sometimes as a medium but above all as an assemblage of images from diverse sources within the space of a single painting. Robert Duncan has pointed out that collage is the major language of the last half of the 20th Century in that it proposes a way of bringing diverse referents together and creating a new intertextual webbing. It provides a register of the way we filter experience and accumulate attitudes. Cuban social history itself can indeed be read as a collage of overlapping presences: the American, the Revolution, and the Russian. Álvarez´s work can be seen as a concentrated wandering through the ebbing tides of life around him–a piecing together and staging of an ironic, parodic narrative that involves race, national identity, and ideology. In a country where the political has always had priority over the economic, the problems have become chronic. Álvarez provides an acid tongue-in-cheek assemblage where each element has been carefully chosen in order to produce an interrelationship of tensions between placement, color, and meaning: the revolutionary slogans, the American advertising, the Cadillacs and convertibles that speak of a lost life-style and, at the same time, symbolically represent the change of the regime, the disasters of Soviet architecture, and the vast panorama of Cuban culture ranging from 19th century literature to its seductive and highly particular art history. These are the fragmentary *bagatelles* that build a life and constitute his visual context.

His work is a web of references, allegorical in nature opposing the pure sign of late-modernist art and playing with the distance that separates sign from meaning. Álvarez deals in confiscated images, in an appropriation that is critical both of the social situation and of an art based on originality. I say allegorical in the sense that Craig Owens has defined it in his essay "The Allegorical Impulse: Toward a Theory of Postmodernism"[5]: "Allegory first emerges in response to a similar sense of estrangement. Throughout its history it functioned in the gap between the present and a past which, without allegorical reinterpretation might have remained foreclosed. A conviction of the remoteness of the past and a desire to redeem it for the present—these are its two most fundamental impulses." Álvarez, however, scans immediate history with a roguish smile!

Let me take the lens up closer to look at the play of paradoxes and eccentricities, of fluxes and displace-ments that for Álvarez constitute the fabric of the Caribbean, engaging the inconclusive instability and uncertainty that profoundly mark it, the order and disorder that appear everywhere as mutually generative phenomena. In *Las dos partes de nuestra cultura cuestionan Occidente* (1993), we can see a small Afro-Cuban devil and a Galician sitting on the seashore with their picnic lunch and a 1958 Studebaker. The natural setting looks as if it has been lifted from one of Albert Bierstadt's American landscapes.[6] The characters appear to be discussing in a highly Spenglerian manner the decline of the West. Their identities are fixed forever as clichés. The *Gallego* represents the emigrant Spaniard, and the devil is the *ireme* who, in Afro-cuban folklore, appears dressed in thick sack-cloth or multicolored materials printed with geometric designs and a pointed cap with embroidered sets of eyes. He wears bells around his waist and ankles to frighten whomever he meets, and he usually carries a piece of a bitter plant in his hands. Within a language that has been determined by different historical processes, Álvarez insists that Cuban culture here reaches its limit surviving as a beautiful sunset on a tropical beach. The two men ironically seem to be suggesting that their African and European ancestors were responsible for this situation, yet they appear to be happy, and why not since their vehicle affirms both their status and their safe return! *Cecilia Valdes y la lucha de clases* (1995) turns to race and class—almost taboo themes in the ideology of the revolution—with the cigar-smoking Cecilia, heroine of the19th century novel, and the two dancing gnome-like figures, representing worker and capitalist, drawn from the work of Marcelo Pogolotti!

Álvarez's sense of collage is not merely aesthetic in its function but is also mordantly critical. In *On Vacation* (1995), he paints over reproductions of artworks torn out of catalogues—mechanically produced images that in Álvarez's eyes have come to represent success and status. It is the act of infinite repetition that gives the work its reality. These images are arranged formally, exploiting color and dynamic values to create an overall rhythm. He paints the surface with transparent pigments

to assure that the collage remains visible and that the reproductions retain a value equal to that of the surface image. Similarly in *A Brief History of Cuban Painting* (1999), the painted scenes, taken from lithographic images from the mid-19th century[7] that were printed on cigar labels or boxes, are superimposed on top of the collage elements. In other words, there is a deliberate inversion where the painted images drawn from art history are printed reproductions and the lithographic reproductions hand-painted! These scenes codify the power relationships in Cuban society—economical, political, and racial—and they also reveal behavior patterns that remain constant in contemporary society: an ironic commentary on social mores that foregrounds ingrained racism.

Álvarez appropriates fragments to construct his argument but never overlooks the pleasures of painting. In his acid but colorful rendering of an ideological catch-phrase—rhetorically mined by interpretative difference—*The End of the U.S. Embargo* (1999), he rereads Víctor Patricio Landaluze's *Día de reyes en la Habana* and confronts it with a child driving a coca-cola truck, willing as it were to fund the fiesta! The "Dia de los reyes" was the only day when black Habana slaves could parade in front of the governor. Álvarez resets the scene with two black women in a Chevrolet as queens of this garrulous and comic celebration. It is worth recalling that Landaluze was not only the first artist to represent black men and women in his painting but also an ironic caricaturist. Both of these attributes make him a central figure as far as Álvarez is concerned. In his *Cinderella Series* (1999), he again makes use of this 19th century *costumbrista*, mixing scenes from his work with Disney-style backdrops. He frequently quotes Landaluze's work: *En la ausencia*, relocating the black maid in a Disney palace; *El mayoral* that shows an overseer on a sugar plantation; *La llegada al baile*[8] where he retains the title but redirects it to the fairy story, showing the protagonists taking their places at Cinderella´s ball as the wrong people invading the party!

Álvarez recognizes that Cuban art has largely been built on the popular, the kitsch, and the vernacular. He is a kind of Hogarthian ironist, as can be seen in his series *High, Low, Left, and Right* (1997) where he ironically comments on the way Cuban families, after the Revolution, turned American middle class homes in Miramar or Playa into Cuban kitsch. These quirks and anomalies were Pedro´s playground. His preferred rhetorics are postmodern irony and parody. *How Havana Stole from N.Y. the Idea of Cuban Art*[9] mocks a title from a critical text of the time.[10] In this booklet, Álvarez collages materials, often drawn from his own work, some using 60s American advertising, others using art history (incorporating figures from Cuban folklore drawn from the works of Landaluze, such as the *Diablo Mongo* or the beggar woman who finds herself relocated before a contemporary female member of the Cuban police force) or popular scenes on cigar labels. Álvarez insists that art history is a constant cutting out and pasting over.

Another of Pedro's obsessions, both with regards to the antics around Cuban art and the economy as a whole, was the absurdity of how value was created. The dollar became a theme in his work with the *Havana Dollarscapes* (1995) that were inhabited by characters from American and Cuban culture, grouped together on the same bill as if through the artifice and artificiality of a broken economy and the bitter tragedies of real life situations. Pedro experienced the absurdities—traumatic in their consequences—of the Cuban economy: the national dollar that could not be exchanged outside the country, the all-powerful greenback, and the devalued peso. When he moved to Europe, he extended his focus to take a look at the banknotes of African countries that happily portrayed illustrations of idyllic landscapes and dancing Africans that seemed to have been lifted from tourist brochures!! Banal banknotes from a world dying of hunger. His *African Abstract* (2002) consists of six panels. Each work depicts a different currency (Somalia, Guinea, Senegal), and through them we can see the image traces of *Tintin in the Congo*, the classic colonial presence that lies behind everything. The superimposed scenes adopt a comic-style language, a kind of African national Pop. He also produced in this same year a globalized version of the *Dollarscapes*, *The Romantic Dollarscape*, where, as he told me in a conversation, "the titles have an illustrative role: *Ten, Twenty, Fifty*. The icon on the reverse side of the note, whether the White House or the Treasury Department, becomes the architectural centerpiece and is set within an almost romantic

landscape where the American heroes, corresponding to each of the notes, live together with numerous figures of exotic appearance, Africans, Asians, and Americans in national costumes from the end of the 19th or early 20th centuries" to create a green and fertile image of neo-colonialism!

Álvarez is a key painter in this problematic and turbulent period in Cuban Art where the need to define critical distance from an ethically weak but omnipotent regime had become paramount as an inner-driven necessity. His work in the midst of the baubles and beads of contemporary art chatter stands as the laconic, deeply committed statement of a vulnerable man. Álvarez´s "historical narratives" ascribe meanings to the immediate past rather than discover any inherent meaning. He is engaged with rethinking how we know our history. What he sees outside himself is perhaps only a mental representation of what he experiences within. His work gives a design—an inclusive shaping—to what he has before his eyes, underpinned by and tightly tuned to the multiple woven tensions of his time. I can only say—and I am not alone in such a saying—that I deeply miss both him and it.

[1] The Instituto Superior de Artes where gifted students in dance, music, art, and theatre were trained.

[2] A euphemism for the shortage of everything—from gas to electricity, from toilet paper to toothpaste, from food to cement—except in the case of those in a position to benefit from the omnipresent black market economy.

[3] *While Cuba Waits: Art from the Nineties*, ed. Kevin Power (Santa Monica, CA: Smart Art Press, 1999); and the exhibition *Cuba: Una Isla Mental. Un Paseo por el Malecón*, curated by Torrevieja, 2007.

[4] I should also note that in the labyrinth of the Cuban economy the artist occupies a privileged position since he has access to the omnipotent dollar market.

[5] Craig Owens, *Beyond Recognition: Representation, Power, and Culture* (Berkeley: Univ. California Press, 1992), 53.

[6] Antonio Eligio Fernández (Tonel) has talked of Álvarez's sense of landscape painting as the tropical psychology of contemporary Cuba.

[7] Drawn from a copy of the *Maquilleras Cigarreras Cubanas*.

[8] Landaluze's work was produced in a high moment of Cuban culture. He was the first to introduce the negro into Cuban art, but this figure was already present in the theatre as a passive character who served Colonial interests and stood as an enemy of independence. As such he was fodder for the canon of Álvarez's irony.

[9] *Pinspot #7: Pedro Álvarez (How Havana Stole from New York the Idea of Cuban Art)* (Santa Monica, CA: Smart Art Press, 2000).

[10] Serge Guilbaut, *How New York Stole the Idea of Modern Art* (Chicago: University of Chicago Press, 1983).

HOW HAVANA STOLE ~~FROM~~
NEW YORK THE IDEA OF
CUBAN ART

FOR

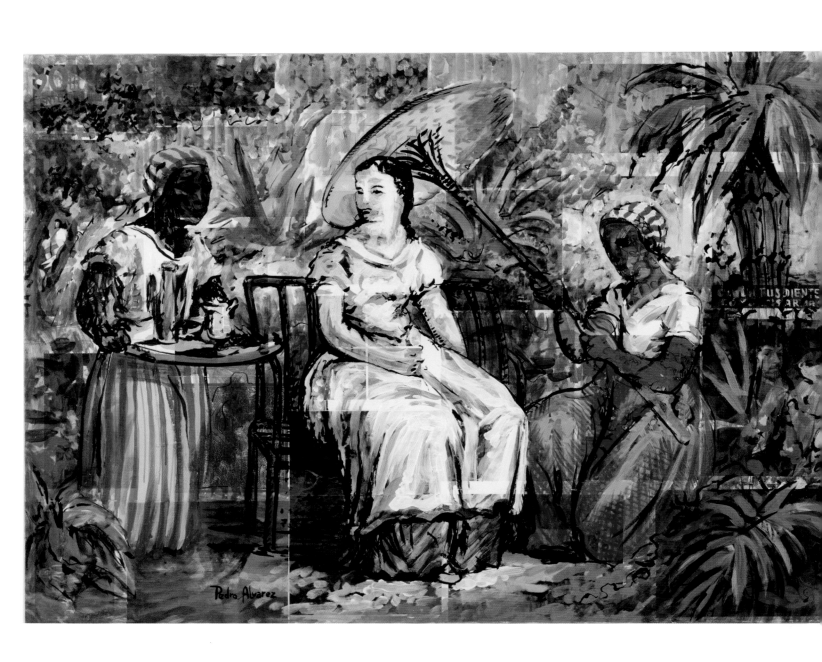

A Brief History of Cuban Painting, 1999, collage and oil on canvas, diptych, Collection of Maria del Carmen Montes Cozar, Spain

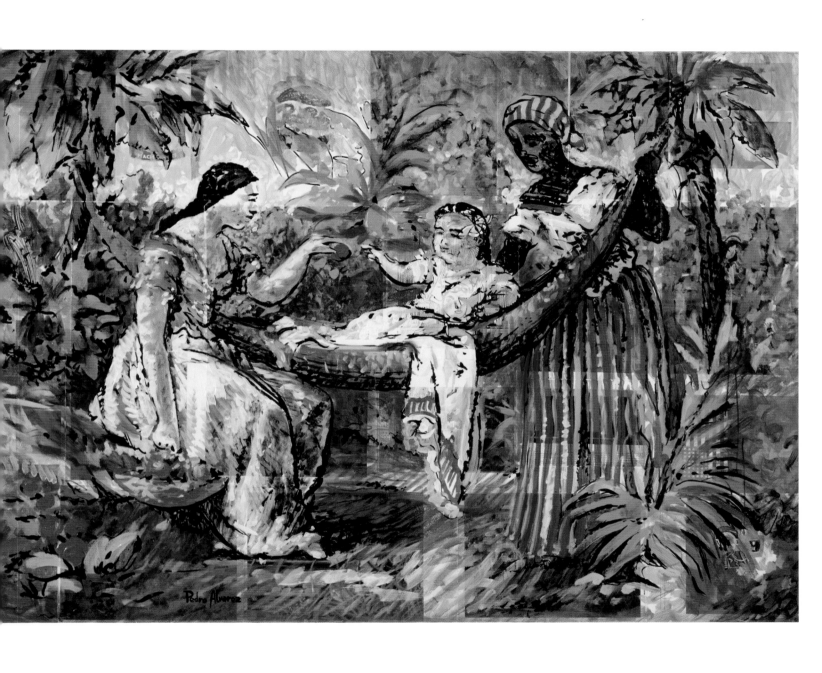

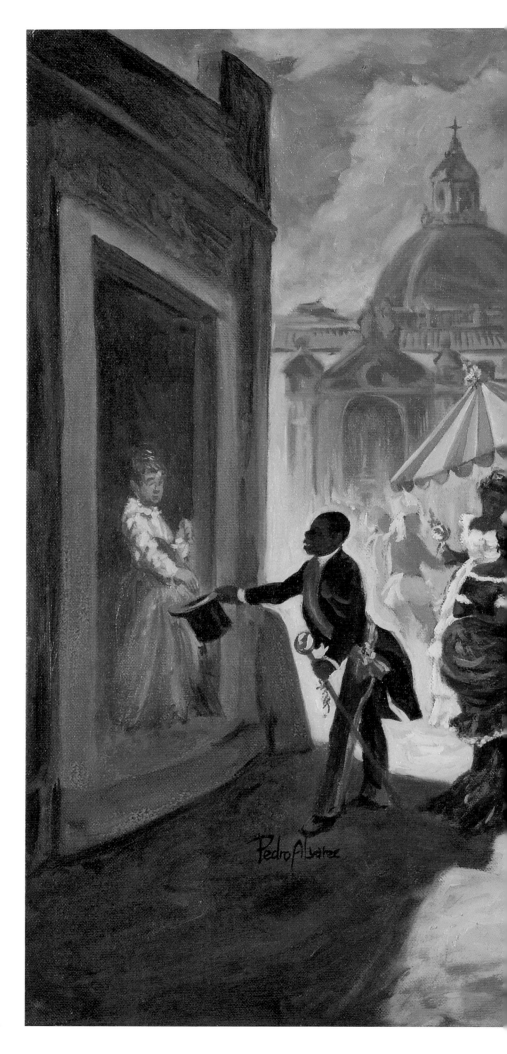

The End of the U.S. Embargo, 1999, oil on canvas, Private Collection

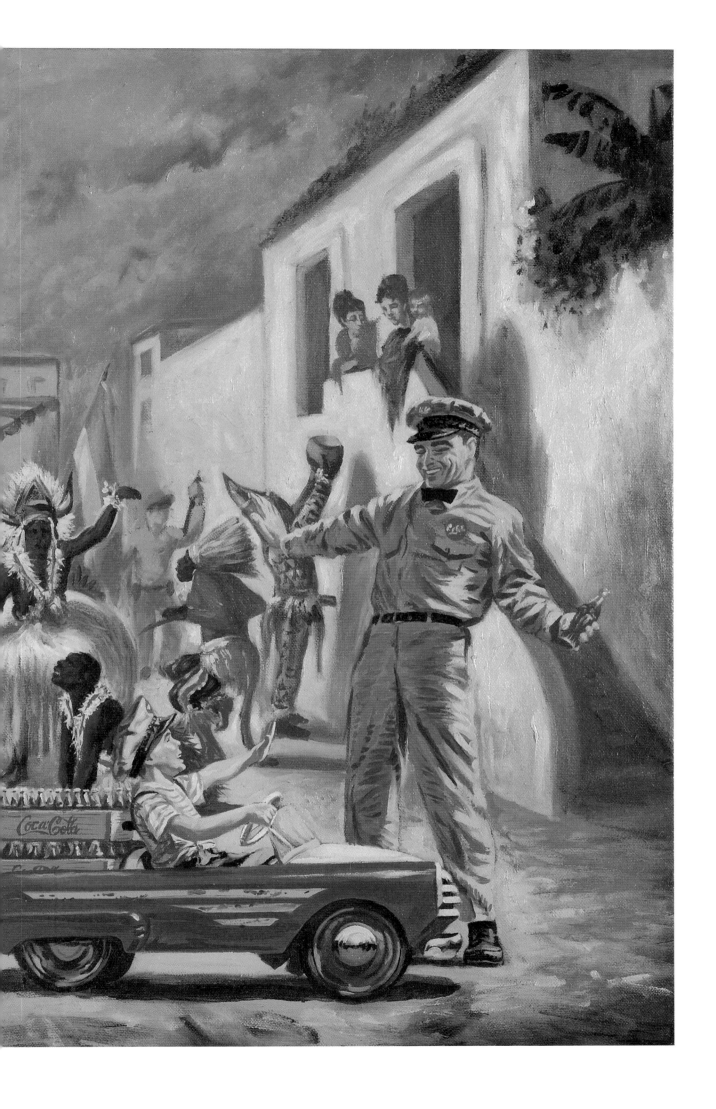

Cinderella's '53 Skylark Buick, 1999, oil on canvas, Private Collection

Cinderella's Maid, 1999, oil on canvas, Private Collection

Cecilia Valdes in Wonderland, 1999, oil on canvas, Private Collection

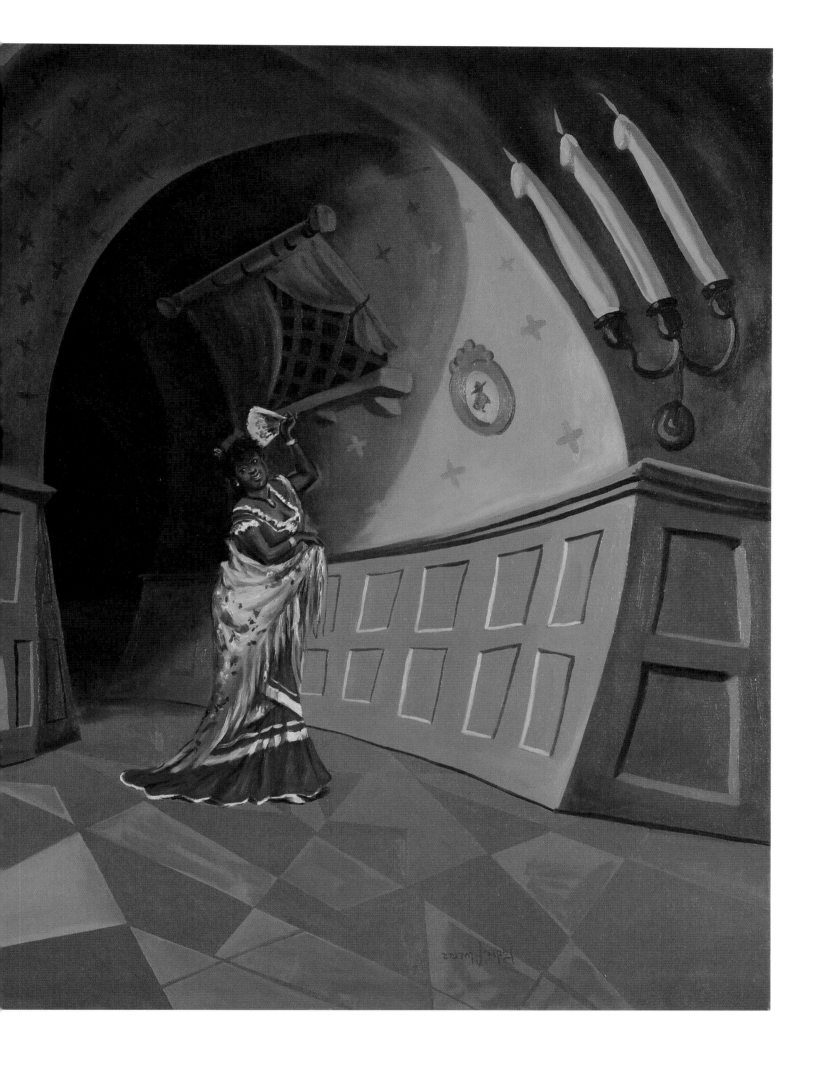

PEDRO ÁLVAREZ: UN NARRADOR DE HISTORIAS CUBANAS
KEVIN POWER

Cuando nos hayamos ido, la piedra parará de cantar

Abril, abril
Se hunde en la arena de los nombres

W.S. Merwin

La muerte de Pedro Álvarez ha supuesto la pérdida de un amigo íntimo, —divertido, vital, inteligente—, y la pérdida de un artista cuya obra ocupa un lugar significativo en el contexto del arte cubano de los años noventa. Álvarez formó parte de la generación que Gerardo Mosquera denominó "mala hierba", la que crece y florece en cualquier suelo, y también más formalmente El nuevo arte cubano. *Este arte nuevo desarrolló estrategias para reasentarse dentro del arte contemporáneo, adoptando posturas que permitieran a sus artistas diferenciarse de la generación que les precediera, y que incluyeran un distanciamiento del elemento antropológico y etnológico en las obras. En esta nueva realidad, los artistas se enfrentaban a una creciente invasión de críticos y curadores internacionales, quienes veían en Cuba la última gema de la ya deslustrada diadema de las ideologías utópicas, que rápidamente comenzaba a desvanecerse, y en su arte una inyección de energía nueva capaz de contrarrestar la hegemonía norteamericana. En resumen, en los noventa cambiaron radicalmente las reglas del juego, y el mundo del arte se dispuso ávidamente a readaptar los paradigmas cerrados de su historia, al reconocer que la globalización de la economía implicaba, asimismo, una globalización del mercado del arte, y que la inclusión de artistas del Tercer mundo y la periferia sería una operación, no sólo políticamente correcta, sino sumamente rentable.*

La mayoría de estos jóvenes artistas de los noventa eran cultos e intelectualmente agudos, gracias a su formación en el ISA [1] (si bien Álvarez, por su parte, procedía de San Alejandro, la otra escuela de arte de la Habana), pero todos ellos se habían desilusionado políticamente. Durante esta década viajaron mucho y tuvieron la oportunidad de acceder a textos críticos y al sistema de galerías. ¡Se espabilaron apresuradamente! Estos artistas procedían de familias mayormente creyentes en la Revolución, especialmente en su sistema educativo, del que sus hijos tanto se habían beneficiado, pero los artistas eran descreídos y su ironía crítica a menudo se iba transformando en cinismo, atrapados en el deterioro del Periodo Especial. [2] Este periodo traumático comenzó a fines de los ochenta y aún continúa en el presente, no obstante ha habido notables fluctuaciones en sus patrones de conducta. Un proceso agotador y destructivo que ha dado lugar a una nueva clase social, el nuevo rico, que ha acentuado dramáticamente las diferencias entre "los que tienen" y "los que no". El Periodo Especial [3] ha sido el compañero invariable de estos artistas, quienes han habido de enfrentarse, desde muy jóvenes, al problema de tener que "resolver" (encontrar una solución para cualquier cosa, para todo, diariamente). [4]

Pedro Álvarez —junto a Carlos Garaicoa, Tania Bruguera, Henry Eric, Douglas Pérez, Saidel Brito, Toirac, Ezequiel Suárez, Los Carpinteros, Luís Gómez, Fernando Rodríguez y Sandra Ceballos— fue un actor clave en todo este cúmulo de circunstancias. Esta generación de artistas permaneció en la isla (en su mayor parte, aunque Álvarez se trasladó a España a finales de los noventa), mientras que la generación precedente había emigrado a Miami o México, huyendo desesperadamente del ambiente claustrofóbico que allí se respiraba (Bedia, Esson, Castaneda). La generación de Álvarez se quedó por una serie de razones mezcladas entre sí: volvieron a introducir el componente social en el arte en un gesto crítico con el régimen, deconstruyendo así las circunstancias ideológicas, sociales y culturales. El arte contemporáneo se hallaba solo en este empeño, pues los demás medios oficiales de comunicación estaban controlados por el gobierno: prensa, revistas, literatura, etc. Todo ello derivó en una situación paradójica en la que el gobierno se debatía cambiando su actitud de forma errática, inseguro de qué medidas tomar respecto de los frutos obtenidos por estos artistas. Por un lado, el Nuevo arte cubano *llamaba la atención sobre los logros culturales del régimen y su tan envanecido*

sistema educativo. Pero por otro, sin embargo, su producción era radicalmente crítica con el sistema que la había engendrado.

La obra de Pedro Álvarez aglutina la historia cultural, ideológica y sociológica, haciendo un comentario irónico continuo que desinfla los clichés dominantes y los mitos nacionales. Utiliza la técnica del collage, a veces como medio artístico en sí, pero sobre todo como ensamblaje de imágenes de diversas fuentes en el espacio de un cuadro. Robert Duncan ha señalado que el collage es el lenguaje más importante de la última parte del siglo XX, por cuanto propone una forma de reunir distintos referentes y de crear un nuevo tejido intertextual, además de proporcionar un registro del modo en que filtramos la experiencia y acumulamos actitudes. Al fin y al cabo, la historia social cubana se puede entender como un collage de presencias solapadas: la presencia norteamericana, la de la Revolución y la de los rusos. Y la obra de Álvarez se puede interpretar como un intenso deambular por entre el flujo y reflujo de la marea cotidiana, que es la vida en Cuba, la reconstrucción y orquestación de una narración irónica y paródica que engloba la raza, la identidad nacional y la ideología. En un país donde lo político siempre ha prevalecido sobre lo económico, los problemas se han hecho crónicos. Álvarez produce un ensamblaje irónico donde cada elemento ha sido cuidadosamente escogido para crear tensiones interrelacionadas entre la ubicación, el color y el significado. Emplea eslóganes revolucionarios, publicidad norteamericana, Cadillacs y descapotables que hablan de la pérdida de un estilo de vida, representando simbólicamente, a la vez, el cambio de régimen, el desastre arquitectónico soviético y el vasto panorama de la cultura cubana, desde la literatura del XIX, hasta su particular y atractiva historia del arte. Son bagatelles fragmentarias que construyen una vida y que conforman su contexto visual.

Su obra es una maraña de referencias de naturaleza alegórica, en contraste con la muestra más típica del arte modernista tardío, que juegan con la distancia que separa al signo de su significado. Álvarez trabaja imágenes confiscadas, una apropiación que critica tanto la situación social como el arte basado en la originalidad. Al hablar de alegoría me refiero al sentido que Craig Owens definió en su ensayo "the Allegorical Impulse"[5]: "La alegoría aparece en respuesta a un sentido de distanciamiento. A lo largo de su historia ha operado en la brecha entre el presente y un pasado que, sin la interpretación alegórica, no habría tenido derecho a redimirse. La convicción de que el pasado es remoto, y el deseo de redimirlo para que sirva en el presente, son sus cometidos principales". ¡Álvarez, sin embargo, escudriña la historia reciente con una sonrisa picarona!

Quisiera observar más de cerca el abanico de posibilidades, paradojas y excentricidades, de flujos y desplazamientos que para Álvarez constituyen el tejido del Caribe. Álvarez se ocupa de su indeterminación inestable, de la incertidumbre que tan intensamente lo caracteriza, del orden y desorden que habitan en todas partes como fenómenos generados mutuamente. En Las dos partes de nuestra cultura cuestionan Occidente (1993), vemos un pequeño diablo afrocubano y un gallego sentados en la orilla del mar, con su almuerzo de picnic y un Studebaker de 1958. El escenario natural parece copiado de uno de los paisajes del oeste americano de Albert Bierstadt.[6] Los personajes del cuadro parecen estar conversando sobre el declive de Occidente, como si fuesen discípulos directos de Spengler. Sus identidades estereotipadas son inamovibles. El gallego representa al emigrante español, y el diablo es el Ireme, que en el folklore afrocubano aparece vestido de gruesa arpillera o de materiales multicolores estampados con dibujos geométricos, y un sombrero de pico con ojos bordados. Lleva campanas alrededor de su cintura y tobillo, para asustar a cualquiera que se interponga en su camino, y normalmente porta una planta amarga en sus manos. Utilizando un lenguaje que ha sido definido por distintos procesos históricos, Álvarez insiste en que la cultura cubana ha llegado al límite, y que sobrevive en forma de hermosa puesta de sol en una playa tropical. Los dos hombres parecen sugerir con ironía que sus antepasados europeos y africanos son responsables de esta situación, aun cuando se ven felices y no es extraño, pues el carro manifiesta su rango ¡y su salvo regreso! Cecilia Valdés y la lucha de clases (1995), invoca la raza y la lucha de clases —temas prácticamente tabú en la ideología de la revolución— con Cecilia, heroína de la novela del diecinueve fumando un puro, y dos gnomos bailando, que representan al trabajador y al capitalista, figuras extraídas de la obra de Marcelo Pogolotti.

En el trabajo de Pedro Álvarez, el collage no tiene una función meramente estética sino también mordaz-mente crítica. En On Vacation *(1995), pinta sobre reproducciones de obras artísticas arrancadas de catálogos: imágenes producidas mecánicamente que, a los ojos de Álvarez, han llegado a representar el éxito y estatus, en un acto de repetición infinita que finalmente confiere a la obra su realidad. Las de esta pieza son imágenes dispuestas formalmente, explotando el color y los elementos dinámicos para crear el ritmo general de la obra. Pinta la superficie con pigmentos transparentes para así garantizar la visibilidad del collage, y que las reproducciones retengan el mismo valor que la imagen de la super-ficie. Del mismo modo, en* A Brief History of the Cuban Painting *(1999), las escenas pintadas, sacadas de imágenes litográficas del siglo XIX[7] estampadas en las etiquetas o cajas de puros, se encuentran superpuestas sobre los elementos del collage. En otras palabras, se produce una inversión deliberada en virtud de la cual las imágenes pintadas de la historia del arte son reproducciones, y ¡las reproduc-ciones litográficas están pintadas a mano! Estas escenas codifican las relaciones de poder económicas, políticas y raciales que coexisten en la sociedad cubana, además de revelar los patrones de conducta que permanecen constantes en la sociedad contemporánea. Se trata de una observación irónica sobre las costumbres sociales que pone de relieve un arraigado racismo.*

Álvarez se apropia de fragmentos para construir su argumento, pero sin privarse de los placeres de la pintura. En su colorida, pero ácida representación de un eslogan ideológico, cuyo mensaje es minado por la diferencia interpretativa, The End of U.S. Embargo *(1999), lleva a cabo una relectura de* Día de reyes en la Habana *de Víctor Patricio Landaluce, encarándola con un niño conduciendo un camión de coca-cola, ¡dispuesto a financiar la fiesta, por así decirlo! El día de reyes era el único día que los esclavos negros de la Habana podían desfilar ante el gobernador. Álvarez recompone la escena con dos mujeres negras, reinas en* Chevrolet *de esta celebración cómica y dicharachera. Es justo recordar que Landaluce fue, no sólo el primero en representar a los negros en su pintura, sino un caricaturista irónico. Ambos atributos le convierten en una figura esencial para la imaginería de Álvarez. En su serie* Cenicienta *(1999), utiliza una vez más elementos costumbristas, mezclando escenas de la obra de Lan-daluce con fondos estilo Disney. A menudo cita su obra* En la ausencia, *reubicando a la doncella negra en un palacio Disney, así como* El mayoral, *que presenta a un capataz en una plantación de azúcar; y* La llegada al baile[8] , *donde conserva el título, pero lo redirige hacia el cuento de Cenicienta, mostrando cómo sus protagonistas ocupan sus puestos en el baile, invadiendo la fiesta con su sola presencia.*

Álvarez sabe que el arte cubano se ha construido en su mayor parte sobre lo popular, kitsch *y vernácu-lo. Es una suerte de ironista Hogarthiano, como se desprende de su serie* High, Low, Left, and Right *(1997), en la que comenta sobre la manera en que las familias cubanas, tras la revolución, transforma-ron las casas de clase media en Miramar o Playa en* kitsch *cubano. Estas anomalías y rarezas fueron siempre el paraíso creador de Álvarez, siendo sus discursos retóricos preferidos la ironía y la parodia posmodernas.* How Havana Stole from N.Y. the Idea of Cuban Art[9] *se mofa del título de un texto crítico de la época.[10] En este folleto, Álvarez pega materiales distintos en collage, que obtiene a menudo de su propia obra. Para algunos utiliza la publicidad americana de los sesenta, en otros se sirve de la historia del arte (incorporando figuras del folklore cubano copiadas de las obras de Landaluce, tales como el diablo mongo o la mendiga, transpuesta frente a una mujer policía cubana contemporánea), o de escenas populares estampadas en las etiquetas de puros. Álvarez insiste en que la historia es un constante "cortar y pegar".*

Otra de las obsesiones de Pedro, tanto en lo tocante a las bribonadas que afectaban al arte cubano como a la economía en general, es la manera absurda de establecer el valor. El tema del dólar pasó a formar parte de su obra con su Havana Dollarscapes *(1995), paisajes habitados por personajes de la cultura americana y cubana agrupados en un mismo billete, como si estuvieran unidos por medio del artificio y la artificialidad de una economía deshecha, y de las tragedias amargas de las situaciones cotidianas.*

Pedro vivió los disparates de la economía cubana, que tuvieron consecuencias traumáticas para la vida de la isla: la introducción del dólar cubano, que no se podía cambiar fuera del país, el todopoderoso

dólar americano, y el devaluado peso cubano. Al mudarse a Europa, amplió su campo para dar un vistazo a los billetes de países africanos que llevaban impresas felices ilustraciones de paisajes idílicos, y de africanos bailando que parecían calcadas de folletos turísticos. Billetes banales de un continente muriendo de hambre. Su African Abstract *(2002) consta de seis paneles. Cada uno representa una moneda distinta (Somalia, Guinea, Senegal), y a través de ellas podemos ver huellas de imágenes de Tintín en el Congo, la clásica presencia colonial siempre subyacente. Las escenas superpuestas adoptan un lenguaje similar al del cómic, una suerte de Pop nacional africano. En ese mismo año produjo también una versión globalizada de los* Dollarscapes, The Romantic Dollarscape, *donde, según me reveló en una conversación: "Los títulos son ilustrativos:* Ten, Twenty-Fifty. *El icono del reverso, sea la Casa Blanca o el Departamento del tesoro, se constituye en el hito arquitectónico, fundacional de un paisaje casi romántico donde, como si del patio de su casa se tratara, conviven los héroes americanos correspondientes a cada billete, con múltiples figuras de apariencia exótica. Africanos, asiáticos y americanos en trajes autóctonos de fines del siglo XIX y principios del XX. Estos cuadros son una versión globalizada de la serie* The Havana Dollarscape Series *realizada y expuesta en la Habana en 1995". ¡Aquí Pedro creó una verde y fértil imagen del neocolonialismo!*

Álvarez es un pintor clave de este turbulento, problemático periodo del arte cubano, en que la necesidad de definir una postura distante y crítica con un gobierno débil éticamente, pero omnipotente en su contexto, se había convertido en algo primordial, nacido de las entrañas de sus artistas. En medio de la bisutería y la cháchara del arte contemporáneo, su obra destaca como la afirmación lacónica, hondamente comprometida, de un hombre vulnerable. Las "narraciones históricas" de Álvarez atribuyen significados al pasado reciente, más que descubrir en éste significados inherentes. Se ocupó siempre de repensar cómo conocemos la historia. Lo que veía a su alrededor quizá fuera sólo una imagen mental de lo que sentía dentro de sí. Su obra da forma —una forma inclusiva— a lo que existe a su alrededor, en sintonía con las tensiones entrelazadas de su época, y respaldada por éstas. Sólo me queda decir —y no estoy solo en ello— que le extraño profundamente, a él y a su obra.

(Trad. Elena G. Escrihuela)

[1] Instituto superior de las artes, donde se licenciaron talentosos estudiantes de danza, música, arte y teatro.

[2] Un eufemismo de la carencia de todo—desde gas hasta electricidad, desde papel higiénico hasta pasta de dientes, desde comida hasta cemento— salvo en el caso de aquéllos que se beneficiaban de la economía del omnipresente mercado negro.

[3] Power, K. (Ed.). *While Cuba Waits: Art from the Nineties.* (Santa Monica, CA: Smart Art Press, 1999); y *Cuba: Una Isla mental: Un Paseo por el Malecón, (*Torrevieja, 2007).

[4] Quisiera resaltar que en el laberinto de la economía cubana, el artista disfruta de una posición privilegiada por tener acceso al omnipotente mercado del dólar.

[5] Owens, C., *Beyond Recognition.* (Berkeley: Univ. California Press, 1992), 53.

[6] Tonel ha hablado del sentido de "paisaje" de Álvarez, que refleja la psicología tropical de la Cuba contemporánea.

[7] Sacadas de una copia de las Maquilleras cigarreras cubanas.

[8] La obra de Landaluce fue producida en un momento muy fértil de la cultura cubana. Fue el primero en introducir al negro en el arte cubano, si bien esta figura ya se conocía por el teatro como un personaje pasivo, que salvaguardaba los intereses coloniales y estaba en contra de la independencia. Por todo ello, su obra ha sido pasto para la ironía de Álvarez.

[9] *Pinspot #7: Pedro Alvarez (How Havana Stole from New York the Idea of Cuban Art). (*Santa Monica, CA: Smart Art Press, 2000).

[10] Guilbaut Serge. *How New York Stole the Idea of Modern Art.* (Chicago: University of Chicago Press, 1983).

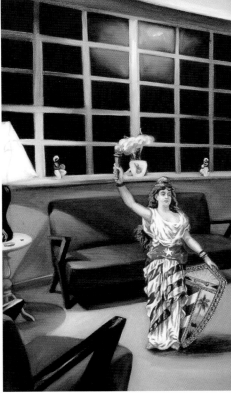

High, Low, Left and Right, Homage to the French Revolution, 1997, oil on canvas, Collection of Arizona State University Art Museum

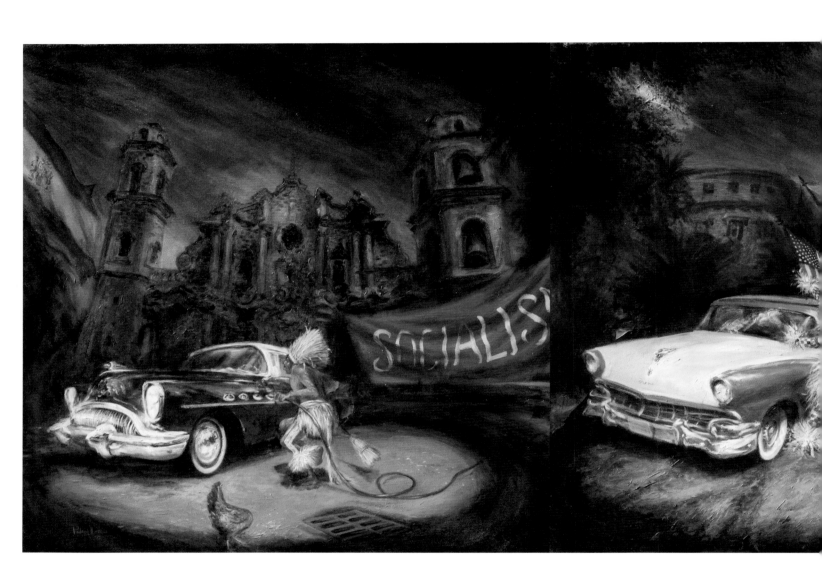

El fin de la historia, 1994, oil on canvas, triptych, Collection of the Museum of Contemporary Art, Seville, Spain

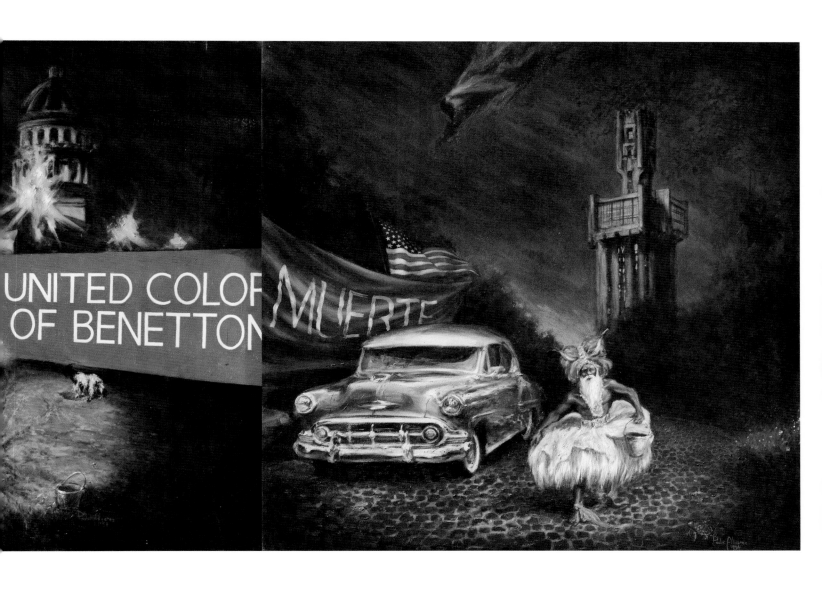

PEDRO ÁLVAREZ: PAINTING WITH A KNIFE
ANTONIO ELIGIO FERNÁNDEZ (TONEL)

Pedro Álvarez was part of the generation of artists that arrived on the Cuban art scene in the second half of the eighties. Closely examined, Pedro's path reveals details that differentiate him from other well-known personalities from that generation. For example, his academic training: he never attended classes at the Instituto Superior de Arte (Superior Institute of Art), a school then humming with activity where dozens of his contemporaries were educated. His studies took him first to the Academia de Bellas Artes San Alejandro (San Alejandro Fine Arts Academy), where he received a diploma in painting in 1985, and afterwards to the Instituto Superior Pedagógico Enrique José Varona (Superior Institute of Pedagogy Enrique José Varona), from where he emerged prepared, we may assume, to become an art teacher.

Besides his studies, there is another aspect that distinguishes Pedro Álvarez, one that gives him a singular profile among his generation: his early and sustained dedication to painting. To finish up his years at San Alejandro, he dove into a thesis project that consisted of several oils on canvas and mixed media works on cardboard, all dedicated to the eclectic architecture of La Habana.[1] These paintings survey Calzada de Luyanó and the warehouses at the port, passing by the Arenal cinema in Marianao. The geometry of run-down buildings and the curves of serpentine avenues, always attended by columns, is structured over taut and chromatically complicated compositions: the pictures subtly evoke the work of Pedro's tutor in that adventure, the gestural abstract painter Carlos García. Pedro's thesis, his first group of successful paintings, was born when many of the youngest artists—won over by the promise of a critical art form with sociopolitical overtones—banished painting to the attic or smothered it in mixed media works as they enthusiastically embraced installation, 3-D and the ephemeral.

Pedro continued his research—as an artistic practice that regularly relies on theory and art history is properly called—ever more deeply into painting's ample dominions. For a brief time during the eighties, he lived and worked in Trinidad, a town in the center of the island, although he traveled frequently to La Habana and remained in tune with everything that was happening in the capital. During this time, he painted landscapes of the country he crossed in busses and of the cities between which he divided his time. He began to incorporate humor and parody in ever-larger doses into these paintings.

After 1994, when his paintings were included in the Cuban entry to the Fifth Biennale of La Habana, Pedro Álvarez's career was launched towards platforms with international access. By then, his irrevocable compromise with painting had multiplied into production leading him also to printmaking, drawing, illustration and collage. Similarly, during the first half of the nineties some of the themes that recurred in his subsequent work began to mature, and one might say—please forgive my oversimplification—that they were first inspired in sociopolitical realities like the dual, dollarized economy; the unfettered return of racism; and the coexistence of worn-out communist slogans with consumerism of a new sort, as ingenuous as it was frenetic during the so called "Special Period."

With his early selection of painting as the privileged vehicle of his artistic expression, Álvarez revealed an inexhaustible tension, which he then amplified through all his work. This tension appears from the contrast between the two dimensional painted image—anchored in academics and adhering to conventional representations of volume, perspective and chiaroscuro—and the not at all conventional proposition of adopting painting as a tool of demystification, as an instrument questioning the most bedrock convictions—through representations charged with carnivalesque humor and mordant and playful ambiguity—before which the public must be compelled to conclude that nothing is what it seems at first.

Pedro was a painter with a very clear consciousness of the medium he had privileged. If early on his task took a different road, and if he peeled off of the "installationist" squad where so many of his Cuban contemporaries ran, this could be explained by his conviction that painting was all he needed to express

himself. One can assume that Álvarez—like many of his colleagues in Cuba, well-informed of the ups and downs of western art—realized during the eighties that a new international climate was favorable to the revalorization of painting. That change in attitude, recognized as one of the traits of post-modernity, implies that the craft of painting in all its multiple manifestations should no longer be identified as a refuge for the conservative and reactionary. Perhaps it is opportune to remember how during that time the critics from outside Cuba described the new airs blowing through the terrain occupied by painting. On writing about what he called "the system of avant-garde art," Thomas Lawson points out that:

> "Unexpectedly, the difficult choice in this dizzying period of Post-Modern fallout turned out to be painting…a younger generation, which had watched the alternative strategies of the avant-garde and its pseudo simulacrum reduced to puritanical, pretentious insignificance, also found use in a then forbidden, unquestionably discredited medium." [2]

Seen from a perspective that takes into account this postmodernist and internationally accepted reevaluation of the painting medium, Pedro Álvarez's choice still can be understood as organic. This decision, his own, was born of his own experience and his artistic and intellectual training in certain Cuban institutions.

At the core of Álvarez's creative method lies the accumulation and recycling of a bank of images as voluminous as it is varied, a true archive whose cohesive element is the relationship—direct, indirect or barely tangential—of the collection with Cuba: its history, institutions, personages. At times that relationship with Cuba, generally explicit, was simply provoked by the juxtapositions and montages created by the artist, who defined himself as a "'curator' (assisted by an Exacto [sic] knife)." [3] By practicing this curatorial procedure time and time again—a true cultural surgery—always assisted by the knife that allowed him to cut, separate and later paste and reunite in an almost obsessive way, Álvarez identified himself with a method that Michael Chanan, decades ago, defined as essential to the making of the important Cuban movie *Memorias del subdesarrollo* (Memories of Underdevelopment) (1968). About the film, Chanan described that method as "an exercise in the fragmentation and dissociation of imagery and representation," [4] a method that was very useful to the director Tomás Gutierrez Alea in representing the moment of transition and crisis that Cuba experienced at the beginning of the seventies.

As the nineties progressed and in the midst of another crisis, this time framed by the famous "Special Period," the manipulation of the fragment and the collage method literally and materially were converted into the base, the support for the application of paint in Álvarez's pictures. In addition to the themes that allude directly to the society and culture of Cuba, the artist expanded his interest to areas that could be defined as associated with (neo) colonialism and to the cultural and economic relationships of domination and exploitation established between western capitalist power and the dependent nations of Africa, America and Asia. By doing this, paradoxically, he inclined more and more to cutting and editing images that when placed together revealed "formal" correspondences of design, typography, and color. That's why it's not surprising that in the final stage of his career he would describe his work as the job of "selecting works, artists, styles, nationalities, and epochs, but the fundamental criteria as eminently formal."

Kevin Power has highlighted the theatrical nature of Álvarez's painting by defining this work as "a… dramatically lit theatre of nothing…. He sees the whole ideological debate playing itself out in terms of sheer theatre." [5] In this theatrical space, the historical image expands, like an endless diorama, and the represented refuses to identify itself with a precise chronology. The constant anachronisms speak of ambiguous eras, of circular moments that have escaped the fixedness of the before and the after, and whose "now" evades the clarity of sure dates. When some detail—a poster, a political slogan, maybe a building—indicates that he might be dealing with the present (that is, the moment when the painting was dated, almost always the nineties of the twentieth century), other artifacts in the same scene remind us of the impossibility of exactly defining the moment and sometimes even the spaces shown.

In his paintings, Álvarez combines a multitude of familiar symbols, stereotypes that seem taken out of the tradition of the Cuban *bufo* or comic, burlesque theatre[6]: the *gallego*, the *negrito*, the *mulata*. Sometimes types as current as the "police" and the "tourist" join them in an atmosphere also sprinkled with references to the "American" and the "Soviet." In these paintings, the characters as much as the objects bring with them temporal and cultural references that stitch together a story composed of exchanges and recently invented connections to create a great tapestry of destiny, to which each one adds new threads of information. The incessant give and take ends up impeding the understanding of history as a starched, linear and progressive story. He also flatly denies any kind of spatial certainty to these paintings: from the monument to José Martí in La Habana's Parque Central, to the abundance of automobiles and the variety of objects and commercial brands (Coca Cola, Disney, Benetton) that speak of consumerism and colonization, to the Cuban Republic represented as a white, Rubenesque lady, everything that lives in these paintings cohabitates oneiric spaces, signifying a certain strangeness—in the sense of the theatrical, Brechtian "estrangement." The intention seems to cultivate uncertainty in the viewers and so create a distance between the work and the public with space for critical observation.

Havana Dollarscapes is the title of a series of paintings that Pedro created in the mid-nineties. In these canvases, he confronts the implications—for art and for Cuban society in general—of the so-called "decriminalization" of the U.S. dollar, occurring in 1993. The works combine the images from both sides of each of the U.S. dollar bills—the portrait of the personage who appears on the front (George Washington, Andrew Jackson, Ulysses S. Grant, et al) as well as the representation of one of the buildings (Monticello, the Treasury, the White House) that appear on the reverse.

Inspired by the specific circumstances of Cuba at the end of the twentieth century, the *Havana Dollarscapes* bring a particular point of view to the tradition of recreating or reproducing paper money by means traditionally considered "artistic" (painting, drawing, printmaking) with a sense of social, political and even economic criticism. Andy Warhol, Robert Watts, Cildo Meirelles, J.S.G. Boggs, Joseph Beuys are among those who have created very well-known works in this vein. In *Imaginary Economics*, Olav Velthuis very accurately points out that: "It is striking to see just how many artists are concerned.... With ordinary economic phenomena such as markets, money, consumption or the possession of property." [7]

Moreover, all of the painter's ideas about collage, montage, and the manipulation of texts and images converge on these canvases. The importance that Álvarez gives to the use of language and words is evident from the very title. The title is composed in English (in post 1959 Cuba, the language of the enemy par excellence) and carries a neologism formed by the inextricable combination of "dollar" and "landscape." Also, La Habana is referred to in English, so denominated by an "exterior" linguistic reality, foreign and with the power to name. The city seen from outside, the exotic and touristic "Havana," is a territory whose independence is called into question: it is the city imagined and possessed by U.S. tourists (at least Anglophones) inseparable and codependent on that other reality that thinks about it and lives it in English.

In these oil paintings, the landscapes and the people of that "Havana" blend together with the iconography of U.S. currency to express in a transparent manner the importance of the relationship between art and money, or between art and market. This is a renewed relationship, which in the new circumstances of the "Special Period" reaches a primordial, even disproportionate, importance. Pedro Álvarez shows how the access of a Cuban artist to the market, during the nineties, depended largely on the artist's relationship with a particular kind of tourist (and with the tourist's currency), represented by curators, private collectors and representatives of U.S. institutions, a constant presence in Cuba during those years. These tourists exercised considerable power over art on the island as the most assiduous, and also the most lavish, clients on the local scene.

In the *Dollarscapes*, the symbols of U.S. power are frequently accompanied by landscape fragments and by artifacts that evoke the Cuban 19th century. The transformation of the dollar into scenery is

necessary for creating an environment defined by images and characters from the colonial era: among these characters are the *calesero*,[8] the smiling and conceited mulatta, the Abakúa *íremes* (at times erroneously called *diablitos*), and the *mondonguera* black woman.[9] Many of these figures appearing in Álvarez's paintings derive from the pictorial work of Víctor Patricio de Landaluze, a Basque painter and caricaturist active on the island in the 19th century and fervent defender of colonial ideology. In *Fifty*, for example, Ulysses S. Grant is placed in the same setting with several characters from a Landaluze painting, among them a mulatta and a group of participants in an Abakúa ritual. This *Dollarscape*, like almost all of the series, has been painted with a background picturing a dramatic landscape, with neo-romantic reverberations. In this landscape of stormy skies – of palms whipping in the wind, in front of the Capitol in Washington—the shades tend towards a monochromatic palette, of course dominated by greens.

Again and again, by fusing the symbols of U.S. financial power with those evoking colonial Spanish domination, Pedro Álvarez defines a nightmarish "Havana," a place where foreign domination and racial humiliation never cease, and where who plays the role of master and who plays the role of slave is fixed and not subject to appeal. The *Dollarscapes* are the frustration of all Cuban nationalisms, but without sarcasm and bitterness; the theatrical component melds with the carnivalesque component associated in Cuba with the comic *bufo* theatre and with the popular festivals characterized by their doses of loud partying (with dancing and music) and drunkenness. Drunkenness is depicted in another work, *Rum and Coca Cola*, with the image of two drunken blacks taken from a colonial cigarette label, an image pasted by the painter onto the foot of the monument to Martí in the Parque Central in La Habana. The blacks are observed by two smiling and elegant characters, a white man and woman—both from an ad for Coca Cola out of a fifties U.S. magazine, maybe the *Reader's Digest*—who are drinking the refreshment of the title and who create the frame that surrounds the whole scene. Again, the Spanish and the U.S. complement each other to round out the racial and classist comment about Cuba, this time all framed by the vision of the much desired "middle class" whose point of view dominates and defines the composition.

As a norm, artifacts whose function is to underline the presence of the United States in the cityscape are introduced into the *Havana Dollarscapes*. So, President Grant—installed under the shade of a banana tree—is shown entrenched in the scene, protected behind one of those magnificent automobiles forged in Detroit in the forties or fifties. For anyone with access to a couple of recent coffee table books, those cars of unmistakable design are identified today with the touristic image of a La Habana halted in nostalgia, the city so well portrayed by Wim Wenders and embellished with the chords of Ry Cooder.

The representation of the dollar is converted this way into material for modeling a coherent landscape, for building a unified set where recognizable characters and historical, cultural and concrete economic factors all have their place. The harmonization of all of these elements permits the understanding of the centrality attained by that "hard" currency in the Cuba of the "Special Period." At the same time, these painted collages ridicule the "new" reality of the nineties, always presented as constructed around the dollar, as the summation of contemptible times (past? present?).

Onto the backdrop made of money, circumstances and characters are interwoven as subordinate to the central and intimidating iconography of the dollar: the racism that permeates everything, represented by the citations to Landaluze's *costumbrismo* paintings; the tourist economy, very dependent on that insular, nostalgic image projected by the Studebakers, Bel Airs and Edsels that are photographed still running in La Habana; the mulatta (also represented by Landaluze's typification) who will perhaps be called upon to become the *jinetera*[10] aboard that classic car; and the practitioners of the Afro-Cuban syncretic religions, reduced in this backdrop to the role of picturesque characters, always servile and subordinate.

It must be pointed out that the interest in racism and racial inequalities, along with a new focus on identities defined by race (blacks, mestizos, and in the case of Pedro also "indios" and Spanish) are

topics shared by several artists during the decade of the nineties. Tomas Esson set an example at the end of the eighties with his representation of Che Guevara as a mestizo man with African features in the painting *My Homage to Che,* a work censored by the authorities when it was shown in La Habana in 1988. Lacking space to touch on the valuable contributions of other artists, I must at least mention the paintings and installations of Alexis Esquivel, who at times converges with Álvarez in his sarcastic tone and use of montage and collage based in painting. The work of Douglas Pérez also crosses with Pedro's, above all when both painters explore, with a taste for parody and satire, the *costumbrismo* iconography of the Cuban 19th century. Gertrudis Rivalta, on the other hand, interweaves her reflection on black and mestiza identity with a feminist consciousness, and achieves a discourse in which the problematics of genre and race attain importance. Belkis Ayón undertook a printmaking investigation into the Abakúa, highlighting the importance of the feminine presence in the imaginary of this religion. Elio Rodríguez ridicules the stereotype that presents the black (man and woman) as especially well equipped for sex. In his works, the racist expectation in relationship to the sexuality of blacks comes to light in a Cuba dominated by a tourist economy and the opening to foreign investment. These and other artists, with their attention to questions of race, compose a vigorous group in whose advance guard resides references to the same topics sprinkled so abundantly in the work of Pedro.

It's not an exaggeration to state that, taken as a whole, Pedro Álvarez's work—especially the *Havana Dollarscape* series—remains one of the sharpest observations, from the point of view of art, of the processes of domination, dependence and resistance to foreign cultures and powers in various disguises that have been occurring in the history of Cuba since the 19th century and up to today. One sees in Álvarez's painting a perspective of the history of his country that envisions the national as a changing and complex space, a scene where Cubans and foreigners, diverse racial groups and people of all class levels interact. In his work, Pedro ridicules stentorian nationalism and its spent rhetoric, while he raises uncomfortable questions and truths half-hidden by the official historical record, as well as specific miseries of the socioeconomic and political climate in Cuba during the difficult years of the "Special Period."

(Trans. Noel Smith)

[1] The city of Havana will be referred to by its Spanish name, La Habana, in this essay. This is because one of Álvarez's paintings from the *Havana Dollarscapes* series uses the English word "Havana" to emphasize the contested independence "La Habana" and Cuba experienced as a result of the de-criminalization of the American dollar.

[2] Thomas Lawson, "Toward another Laocoon or, the snake pit," *Artforum International* 24 (March 1986), 97-106.

[3] Pedro Álvarez, "On Vacation," *While Cuba Waits: Art from the Nineties,* ed. Kevin Power. (Santa Monica, CA: Smart Art Press, 1999), 75.

[4] Michael Chanan, *The Cuban Image* (London: BFI Publishing, 1985), 236.

[5] Kevin Power, "Cuba: una historia tras otra," *While Cuba Waits: Art from the Nineties,* ed. Kevin Power (Santa Monica, CA: Smart Art Press, 1999), 45.

[6] The "teatro bufo" was filled with stock characters who were marked with certain assumptions of social and racial status: The "gallego"–originally denoting a Spaniard from the Galicia area–was seen as a representation of the urban merchant class; he was a Spanish immigrant who spoke with a very thick accent and who was used as a contrast to the other popular Cuban characters. The 'negrito' was played by a Cuban white actor in blackface, and shared similarities to American minstrel representations of African identity.

[7] Olav Velthuis, *Imaginary Economics: Contemporary Artists and the World of Big Money* (Rotterdam: NAi Publishers, 2005), 10.

[8] The "calesero" was a black coachman—a slave who enjoyed a special status and put on airs—always dressed in colorful, gaudy uniforms—due to being so close to the master, similar to the house servant in American minstrel acts.

[9] The "mondonguera" was a black female who sold food—frequently a kind of soup or a stew—made from the intestines and head of cows and pigs, considered to be nutritious and even an aphrodisiac. See: Alejo Carpentier, "Sobre la música cubana," *Conferencias* (La Habana: Letras Cubanas, 1987), 42.

[10] "Jinetero" could be translated as "hustler." In its female version in Spanish, "jinetera" means "sex worker," and has been also translated as "hooker." See: Julian Fooley, "Trinidad: Life on The margins," *Capitalism, God, and a Good Cigar*, ed. Lydia Chávez (Durham, NC and London: Duke University Press, 2005), 45-61; Saul Landau, "The Revolution Turns Forty," *The Cuba Reader. History, Culture, Politics*, ed. Aviva Chomsky et al. (Durham, NC and London: Duke University Press, 2003), 623-627; G. Derrick Hodge, "Colonizing the Cuban Body," *The Cuba Reader: History, Culture, Politics*, ed. Aviva Chomsky et al. (Durham, NC and London: Duke University Press, 2003), 629-634.

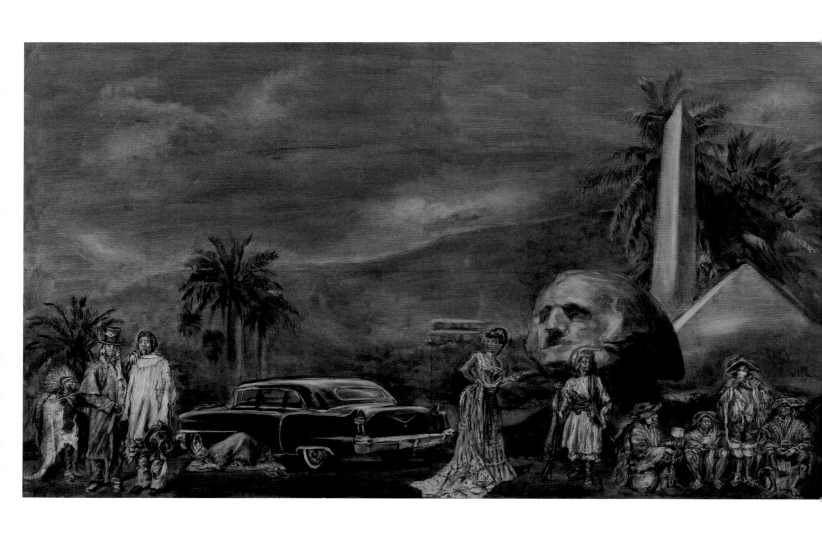

One from *The Romantic Dollarscape Series*, 2003, oil on linen, Estate of the artist

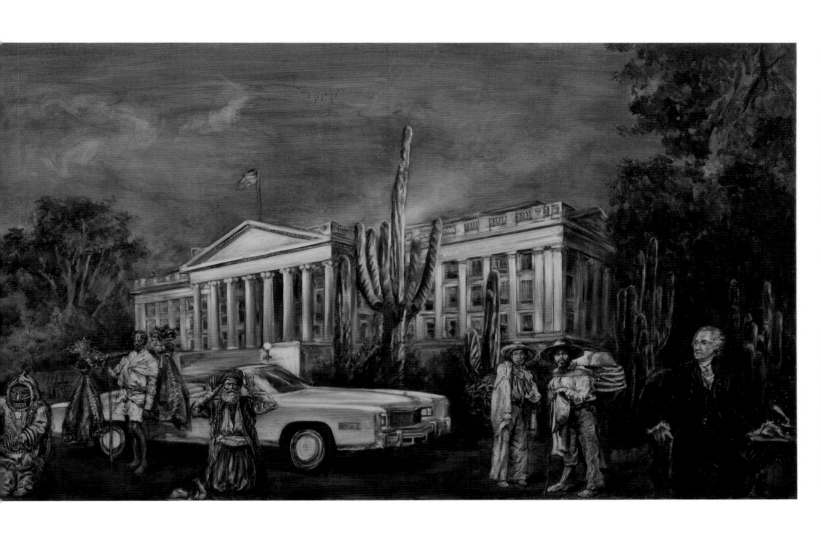

Ten from *The Romantic Dollarscape Series*, 2003, oil on linen, Estate of the artist

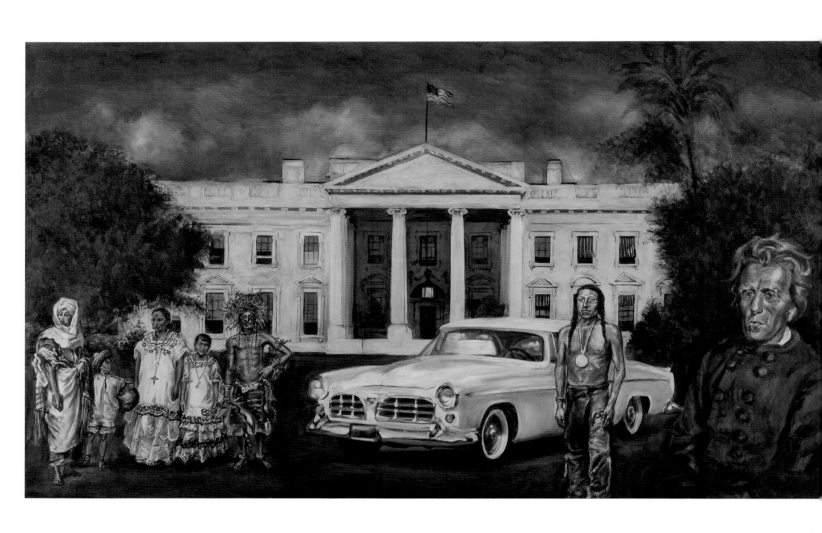

Twenty from *The Romantic Dollarscape Series*, 2003, oil on linen, Estate of the artist

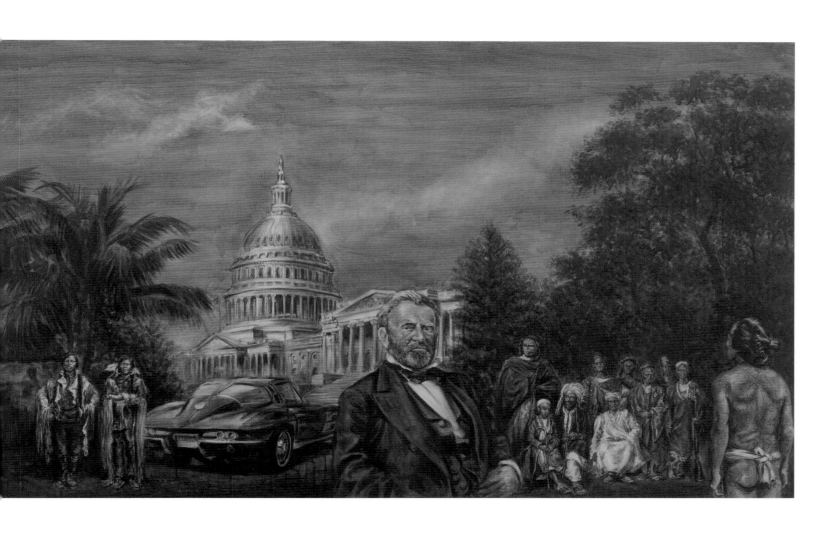

Fifty from *The Romantic Dollarscape Series*, 2003, oil on linen, Estate of the artist

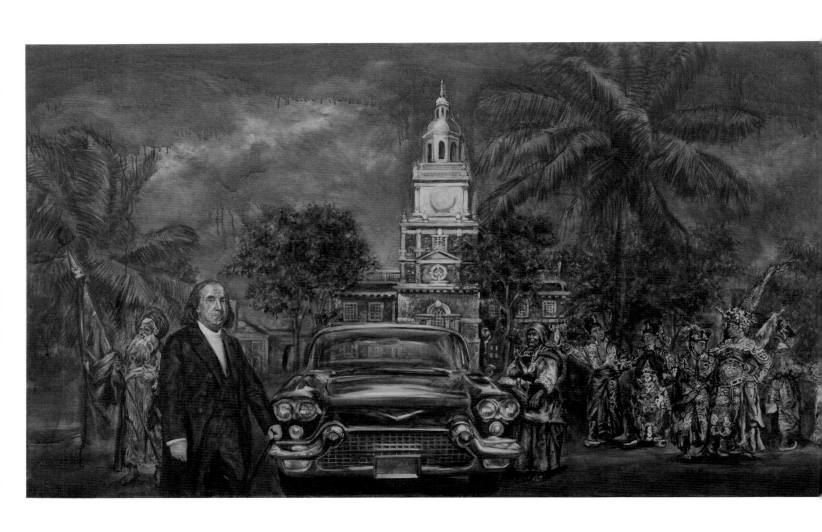

One Hundred from *The Romantic Dollarscape Series*, 2003, oil on linen, Estate of the artist

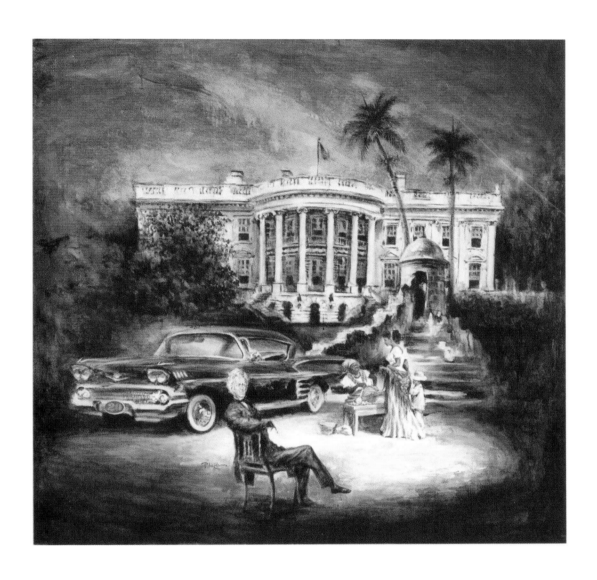

Twenty from *The Havana Dollarscape Series*, 1995, oil on linen, Private Collection

PEDRO ÁLVAREZ: PINTAR CON UN CUCHILLO
ANTONIO ELIGIO FERNÁNDEZ (TONEL)

Pedro Álvarez fue parte de una generación que se hace notar en la escena del arte cubano durante la segunda mitad de los años ochenta. Vista de cerca, la trayectoria de Pedro revela detalles que le diferencian de otras figuras también muy reconocidas de aquella generación. En cuanto a su entrenamiento académico, por ejemplo, él no asistió nunca a los talleres del Instituto Superior de Arte, escuela bullente a la sazón y en la cual se formaron decenas de sus contemporáneos. Sus estudios le llevaron primero a la Academia de Bellas Artes San Alejandro, donde se diplomó en pintura en 1985, y después al Instituto Superior Pedagógico Enrique José Varona, de donde egresó preparado, deberemos asumir, para desempeñarse como profesor de arte.

Además de sus estudios, otro aspecto que pone a Pedro Álvarez en sitio aparte, hasta perfilarlo como una figura singular en su entorno generacional, es su temprana y mantenida dedicación a la pintura. Para concluir sus años en San Alejandro se enfrasca en un trabajo de tesis que consiste en varios óleos sobre lienzo y en obras de técnica mixta sobre cartulina, todas dedicadas a la arquitectura ecléctica de La Habana. En esas pinturas se recorren la Calzada de Luyanó y los almacenes del puerto, y se pasa por el cine Arenal de Marianao. La geometría de edificios venidos a menos y las curvas de avenidas serpenteantes, custodiadas siempre por columnas, se estructuran sobre composiciones tensas y de complejo cromatismo: con sutileza esos cuadros evocan la obra de quien fue el tutor de Pedro en aquella aventura, el pintor de abstracciones gestuales Carlos García. Esa tesis de Pedro, su primer conjunto de logros pictóricos, ve la luz cuando muchos de los artistas más jóvenes—ganados por la promesa de un arte crítico y de matiz sociopolítico—envían la pintura a la trastienda o la subordinan en obras mixtas, para abrazar con entusiasmo la instalación, lo tridimensional y lo efímero.

Pedro continúa su investigación—es adecuado llamarle así a una práctica artística que se apoya con regularidad en la teoría y en la historia del arte—cada vez más profunda, en los dominios amplios de la pintura. Por un breve período durante los años ochenta vive y trabaja en Trinidad, un pueblo al centro de la isla, aunque viaja con frecuencia a La Habana y se mantiene sintonizado con todo cuanto sucede en la capital. En esta época pinta paisajes: del campo que recorre en autobuses y de las ciudades entre las cuales divide su tiempo. A esos paisajes va incorporando, en dosis cada vez más fuertes, el humor y la parodia.

A partir de 1994, cuando sus pinturas se incluyen en el envío cubano a la Quinta Bienal de La Habana, Pedro Álvarez comienza a proyectarse en diferentes plataformas de alcance internacional. Ya para entonces su compromiso irrenunciable con la pintura se ha multiplicado en una producción que incursiona además en el grabado, el dibujo, la ilustración y el collage. De igual modo, es durante la primera mitad de los años noventa cuando comienzan a madurar algunos de los temas principales reiterados en su obra posterior, temas sobre los cuales podría decirse—y espero se me disculpe la simplificación—que se inspiran, en primera instancia, en las realidades sociopolíticas (la economía dolarizada y dual; el resurgimiento sin tapujos del racismo; la coexistencia de consignas comunistas gastadas junto a un consumismo de nueva laya, tan ingenuo como frenético) del llamado "Período Especial."

Con su elección temprana del cuadro como el vehículo privilegiado de su expresión artística, Álvarez pone al descubierto una tensión inagotable, que él procede a amplificar a lo largo de toda su obra. Esa tensión es la que surge del contraste entre una imagen pictórica bidimensional, anclada en lo académico y apegada a convencionalismos en la representación de volumen, perspectiva y claroscuro, y el propósito (nada convencional) de asumir la pintura como una herramienta desmitificadora, como un instrumento para cuestionar las convicciones más arraigadas, mediante representaciones cargadas de un humor carnavalesco y de una ambigüedad mordaz, juguetona, ante la cual el público se verá forzado a concluir que nada debe tomarse por lo que parece ser a primera vista.

Pedro fue un pintor con una conciencia muy clara del medio por él privilegiado. Si su quehacer toma desde temprano un camino aparte, y él se despega del pelotón "instalacionista" en el cual marchan tantos de sus contemporáneos cubanos, ello podría explicarse por su convicción de que la pintura le bastaba para expresarse. Cabe asumir que Álvarez—al igual que muchos de sus colegas en Cuba, bien informado de los avatares del arte occidental—gana conciencia durante los ochenta del nuevo clima internacional favorable a una revalorización de la pintura. Ese cambio de actitud, reconocido como uno de los rasgos de la posmodernidad, implica que el oficio pictórico en sus manifestaciones múltiples deje de ser identificado como refugio para el conservadurismo y lo retrógrado. Tal vez sea oportuno recordar cómo los críticos, fuera de Cuba, describieron en esa época los nuevos aires que soplaban en el campo de la pintura. Thomas Lawson, al escribir sobre lo que él llama "the system of avant-garde art", señaló que:

> *Unexpectedly, the difficult choice in this dizzying period of Post-Modern fallout turned out to be painting...a younger generation, which had watched the alternative strategies of the avant-garde and its pseudo simulacrum reduced to puritanical, pretentious insignificance, also found use in a then forbidden, unquestionably discredited medium.[1]*

Vista desde una perspectiva que tenga en cuenta esta reevaluación posmodernista, internacionalmente aceptada del medio pictórico, la opción asumida por Pedro Álvarez puede entenderse aún como orgánica. Es una decisión, la suya, nacida primero de su propia experiencia, de su formación artística e intelectual en ciertas instituciones cubanas.

En la base del método creativo de Álvarez se encuentran la acumulación y el reciclaje de un banco de imágenes tan voluminoso como variado, un verdadero archivo que tiene como aglutinante la relación —directa, indirecta, o apenas tangencial— de lo reunido con Cuba: con su historia, sus instituciones, sus personajes. Esa relación con Cuba, por lo general explícita, fue a veces simplemente provocada por las yuxtaposiciones y los montajes creados por el artista, quien se definía a sí mismo como un "'curator'(assisted by an Exacto [sic] knife)".[2] Al practicar una y otra vez ese procedimiento curatorial —verdadera cirugía de la cultura—, asistido siempre por la cuchilla que le permite cortar, separar y luego pegar y reunir, de manera casi obsesiva, Álvarez se identifica con un modo de hacer que Michael Chanan, décadas atrás, había definido como esencial en la realización de la importante película cubana Memorias del subdesarrollo *(1968). En lo tocante al filme, ese modo de hacer fue descripto por Chanan como un "exercise in the fragmentation and dissociation of imagery and representation"[3], método que le resultó muy útil al director Tomás Gutiérrez Alea para representar el momento de transición y crisis que atravesaba Cuba a inicios de los años sesenta.*

Al avanzar los años noventa y en medio de otra crisis cubana, esta vez enmarcada en el célebre "Período Especial", la manipulación del fragmento y el método del collage se convierten literal y materialmente en la base, en el soporte sobre el cual se aplicará la pintura en los cuadros de Álvarez. Además de los temas que aluden directamente a la sociedad y a la cultura de Cuba, el artista expandió su interés a asuntos que pudieran definirse como asociados al (neo)colonialismo y a las relaciones culturales y económicas de dominio y explotación establecidas entre el poder capitalista occidental y las naciones dependientes de África, América y Asia. Al hacerlo, paradójicamente, se inclinó cada vez más por cortar y editar imágenes que al avecinarse revelaban correspondencias "formales", en cuanto a diseño, tipologías, color. Por ello, no sorprende que en la etapa final de su obra él describiese su trabajo como la tarea de "selecting works, artists, styles, nationalities, and epochs, but the fundamental criteria are eminently formal".

Kevin Power ha destacado el carácter teatral de la pintura de Álvarez, al definir esta obra como "a... dramatically lit theater of nothing...He sees the whole ideological debate playing itself out in terms of sheer theater".[4] En este espacio teatral la imagen histórica se expande, cual en un diorama sin principio ni fin, y lo representado se niega a identificarse con una cronología precisa. Los constantes

anacronismos hablan de tiempos ambiguos, de momentos circulares que han escapado a la fijeza del antes y el después, y cuyo "ahora" esquiva la claridad de las fechas ciertas. Cuando algún detalle —una pancarta, una consigna política, tal vez un edificio— nos indica que pudiera tratarse del presente (es decir, del instante en el cual la obra ha sido fechada, casi siempre los años noventa del siglo veinte), otros artefactos en la misma escena se encargan de recordarnos la imposibilidad de definir con exactitud el momento, ni tampoco a veces el espacio representados.

Álvarez combina en sus pinturas una multitud de símbolos familiares, estereotipos que parecen extraídos de la tradición del teatro bufo[5] cubano: el "gallego", el "negrito", la "mulata". A ellos se suman a veces tipos de tanta actualidad como el "policía" y el "turista", en un ambiente salpicado además con referencias a lo "estadounidense" y lo "soviético". En estas pinturas los personajes, tanto como los objetos, traen consigo referencias temporales y culturales diversas, y al agruparse hilvanan un relato hecho de intercambios y de conexiones recién inventadas, una suerte de gran tapiz al que cada uno va agregando nuevas hebras de información. El toma y daca incesante termina por impedir el entendimiento de la historia como relato almidonado, lineal y progresivo. También se niega de plano en estos cuadros cualquier certeza espacial: del monumento a José Martí en el Parque Central habanero, a la abundancia de automóviles y la variedad de objetos y de marcas comerciales (Coca Cola, Disney, Benetton) que hablan del consumismo y de la colonización, hasta la República de Cuba representada como dama blanca y rubenesca, todo cuanto habita en estas pinturas convive en lugares oníricos, armados para significar una cierta extrañeza –en el sentido del "extrañamiento" teatral, brechtiano. La intención, al parecer, es la de cultivar la incertidumbre en los espectadores y crear así una distancia, con espacio para la observación crítica, entre la obra y el público.

Havana Dollarscape *es el título de una serie de pinturas que Pedro realizó a mitad de los noventa. En estos lienzos él le entra de frente a las implicaciones —para el arte y para la sociedad cubana en general— de la llamada "despenalización" del dólar estadounidense, hecho ocurrido en 1993. Las obras combinan sobre el plano las imágenes de ambas caras de cada uno de los billetes de banco estadounidenses, tanto el retrato del personaje que aparece en la cara anterior (George Washington, Andrew Jackson, Ulysses S. Grant, et al), como la representación de los diferentes edificios (Monticello, la sede del Tesoro, la Casa Blanca, etc.) reproducidos en el reverso del papel moneda.*

Los Havana Dollarscape *traen un punto de vista particular —inspirado en las circunstancias concretas de Cuba al final del siglo veinte— a la tradición de recrear o reproducir el papel moneda por medios considerados tradicionalmente "artísticos" (pintura, dibujo, grabado), y de hacerlo con un sentido de crítica social, política y aún económica. Andy Warhol, Robert Watts, Cildo Meirelles, J. S. G. Boggs, Joseph Beuys, se cuentan entre quienes han creado obras muy conocidas en esta dirección. En* Imaginary Economics *Olav Velthuis señala, acertadamente: "it is striking to see just how many artists are concerned...with ordinary economic phenomena such as markets, money, consumption or the possession of property".[6]*

En estos lienzos convergen, por demás, todas las ideas del pintor sobre el collage, el montaje y la manipulación de textos e imágenes. Desde el título mismo se hace evidente la importancia que concede Álvarez al uso del lenguaje y a las palabras. Ese título se compone en inglés (el lenguaje, en la Cuba posterior a 1959, del enemigo oficial por excelencia) y aporta un neologismo formado por la combinación inextricable de "dólar" y "paisaje". Sucede también que La Habana es mencionada en inglés, denominada por tanto desde una realidad lingüística "exterior", ajena y con poder para nombrar. Esta ciudad percibida desde afuera, la "Havana" exótica y turística, es un territorio cuya independencia se pone en entredicho: es la ciudad imaginada y poseída por los turistas estadounidenses (o cuando menos, anglófonos) inseparable y co-dependiente de esa otra realidad que la piensa y la vive en inglés.

El paisaje y los personajes de esa "Havana" se conjugan, en estos cuadros al óleo, con la iconografía de la moneda estadounidense para expresar de modo transparente la importancia de la relación entre arte

y dinero, o entre arte y mercado. Se trata de una relación renovada, que en las nuevas circunstancias del "Período Especial" alcanza una importancia primordial, hasta desmesurada. Pedro Álvarez está indicando cómo el acceso de un artista cubano al mercado, durante los años noventa, dependió en buena medida de su relación con un tipo particular de turista (y con su moneda), el tipo representado por los curadores, coleccionistas privados y representantes de instituciones de Estados Unidos, quienes constituyeron una presencia frecuente en Cuba durante esos años. Esos turistas ejercen entonces un poder considerable sobre el arte de la isla, al ser los más asiduos y también los más pródigos clientes en la escena local.

En los Dollarscape, *los símbolos del poder estadounidense se acompañan con frecuencia de fragmentos paisajísticos y de artefactos que evocan el siglo diecinueve cubano. La transformación del dólar en escenografía es requisito para crear un entorno definido por imágenes y personajes procedentes de la época colonial; entre esos personajes se incluyen el negro calesero[7], la mulata sonriente y presumida, el* íreme abakúa *(al que más de una vez se le ha llamado erróneamente "diablito"), y la negra mondonguera[8]. Muchas de estas figuras que aparecen en los cuadros de Álvarez provienen de la obra pictórica de Víctor Patricio de Landaluze, un caricaturista y pintor vasco activo en la isla durante el siglo diecinueve, y ferviente defensor de la ideología colonial. En* Fifty, *por ejemplo, se sitúa a Ulysses S. Grant en el mismo entorno en el cual se mueven varios personajes tomados de una pintura de Landaluze, entre ellos una mulata y un grupo de participantes en un ritual abakuá. Este* Dollarscape, *como casi todos los que componen la serie, ha sido pintado con un fondo que representa un paisaje dramático, de reverberaciones neo-románticas. En ese paisaje de cielos tormentosos —y de palmas reales batidas al viento, frente al Capitolio de Washington— los matices tienden hacia una paleta monocromática, de más está decir que dominada por los verdes.*

Una y otra vez, al fundir los símbolos del poder financiero estadounidense con aquellos que evocan el dominio colonial español, Pedro Álvarez define una "Havana" de pesadilla, un sitio donde nunca terminan la dominación extranjera ni la humillación racista, y donde es inapelable la fijeza en cuanto a quiénes desempeñan los roles de amo y de esclavo. Los Dollarscape *son la frustración de todos los nacionalismos cubanos, pero lo son con sarcasmo y sin amargura; el componente teatral se redondea con el tono carnavalesco, asociado en Cuba al teatro bufo y a las fiestas populares con sus dosis de pachanga y borrachera. Esa borrachera es representada como tal en otra obra,* Ron y Coca Cola, *[con la imagen de dos negros ebrios extraída de una marquilla cigarrera colonial, imagen que es adosada por el pintor al pie del monumento a Martí en el Parque Central de La Habana. Los negros son observados por dos personajes risueños, un hombre y una mujer blancos, atildados —salidos ambos de un anuncio de Coca Cola procedente de revistas estadounidenses de los años cincuenta, tal vez del* Reader's Digest—, *quienes en primer plano beben el refresco del título y crean el marco que envuelve a la escena en su totalidad. De nuevo, lo español y lo estadounidense se complementan para redondear el comentario racial y clasista sobre Cuba, por esta vez todo enmarcado en la visión de la añorada "clase media", cuyo punto de vista domina y define la composición.*

Como norma, en los Havana Dollarscape *se introducen artefactos cuya función es la de subrayar la presencia de lo estadounidense en este paisaje citadino. Así, el presidente Grant —acomodado bajo la sombra del árbol del plátano— asoma como atrincherado, protegido detrás de uno de esos automóviles magníficos salidos de las forjas de Detroit en los años cuarenta o cincuenta. Para cualquier persona con acceso a un par de "coffee table books" recientes, esos autos de diseño inconfundible se identifican, hoy por hoy, con la imagen turística de una Habana detenida en algún tiempo de nostalgia, de esa ciudad retratada eficazmente por Wim Wenders y embelesada con las cuerdas de Ry Cooder.*

La representación del dólar se convierte de este modo en materia para modelar un paisaje coherente, para levantar un set unificado en el cual tienen su sitio personajes reconocibles y factores históricos, culturales y económicos concretos. La concertación de todos estos elementos permite comprender la

centralidad adquirida por esa moneda "dura" en la Cuba del "Período Especial". Al mismo tiempo, estos collages pictóricos se mofan de la "nueva" realidad de los noventa, la cual presentan siempre construida alrededor del dólar, como suma de tiempos (¿pasados?, ¿presentes?) indignos.

Sobre el telón de fondo del dinero se entretejen circunstancias y personajes subordinados a la iconografía central e intimidante del dólar: el racismo que lo permea todo, representado por las citas de las pinturas costumbristas de Landaluze; la economía del turismo, muy dependiente de esa imagen insular, nostálgica, proyectada por los Studebaker, Bel Air y Edsel que aún ahora ruedan y son fotografiados en La Habana; la mulata (también representada según la tipificación de Landaluze), quien será quizás llamada a convertirse en la jinetera[9] a bordo de ese auto de carrocería clásica; y los practicantes de las religiones sincréticas afrocubanas, reducidos en este telón al rol de figuras pintorescas, siempre serviles y subordinadas.

Habría que destacar que el interés por el racismo y por las desigualdades raciales, junto a un nuevo enfoque sobre las identidades definidas por lo racial (negras, mestizas, y en el caso de la obra de Pedro también "indias" y "gallegas") son tópicos compartidos por varios artistas cubanos durante la década de los noventa. Tomás Esson sentó una pauta en este sentido, a fines de los ochenta, con su representación del Che Guevara como un hombre mestizo de rasgos africanos en el cuadro "Mi homenaje al Che", una obra censurada por las autoridades cubanas cuando se exhibió en La Habana en 1988. Sin espacio para detenerme en el aporte valioso de otros artistas, deberé al menos mencionar el trabajo pictórico y las instalaciones de Alexis Esquivel, quien converge a ratos con Álvarez en el tono sarcástico y en el uso del montaje y del collage con base en la pintura. La obra de Douglas Pérez se cruza igualmente con la de Pedro, sobre todo cuando ambos pintores exploran, con gusto por la parodia y la sátira, la iconografía costumbrista del siglo diecinueve cubano. Gertrudis Rivalta, por otro lado, entreteje su reflexión sobre la identidad negra y mestiza con los atributos de una conciencia feminista, y así logra un discurso en el cual las problemáticas de género y de raza se equiparan en importancia. Belkis Ayón emprendió desde el grabado una investigación de la mitología abakuá, para destacar la presencia femenina en el imaginario de esa religión. Elio Rodríguez se mofa del estereotipo que presenta al negro (hombre tanto como mujer) cual ser especialmente dotado para el sexo. En su trabajo, las expectativas racistas en relación con la sexualidad del negro salen a la luz en una Cuba dominada por la economía del turismo y por las aperturas a la inversión extranjera. Estos y otros artistas forman, con su atención a las cuestiones de raza, una totalidad pujante en cuya avanzada se ubican las referencias a tales tópicos esparcidas con abundancia en la obra de Pedro.

No seria exagerado afirmar que en su conjunto, la obra de Pedro Álvarez —en especial la serie Havana Dollarscape— queda como una de las observaciones más agudas, desde el arte, a los procesos de dominación, dependencia y resistencia que tienen lugar desde el siglo diecinueve y hasta hoy en la historia de Cuba, ante culturas y poderes foráneos de variada guisa. En cuanto a la historia de su país, se percibe en la pintura de Álvarez una perspectiva que ve lo nacional cual espacio cambiante y complejo, escenario en el que interactúan cubanos y extranjeros, grupos raciales diversos y gentes de todos los estratos clasistas. En su trabajo Pedro se mofa del nacionalismo estentóreo y de su retórica gastada, mientras destaca cuestiones incómodas y verdades semiocultas por el relato histórico oficial, así como miserias específicas del clima socioeconómico y político de Cuba durante los años difíciles del "Período Especial."

[1] Lawson, T. "Toward another Laocoon or, the snake pit." *Artforum International* v. 24 (March 1986): 97-106.

[2] Álvarez, Pedro. "On Vacation." *While Cuba Waits: Art from the Nineties*. Ed. Kevin Power. (Santa Monica: Smart Art Press, 1999): 75.

[3] Chanan, Michael. *The Cuban Image*. (London: BFI Publishing, 1985): 236.

[4] Power, Kevin. "Cuba: una historia tras otra." *While Cuba Waits. Art from the Nineties*. Ed. Kevin Power. (Santa Monica: Smart Art Press, 1999): 45.

[5] El teatro bufo o vernáculo reunía un catálogo de personajes considerados "típicos", segun los prejuicios raciales y clasistas propios del siglo diecinueve cubano. Entre estos personajes, el "gallego" funcionaba como la representación del inmigrante urbano español, del comerciante o "bodeguero" citadino cuyo acento peninsular, muy exagerado, contribuía a establecer un contraste risible con el resto de los personajes populares. El papel del "negrito" era desempeñado por un actor blanco de rostro ennegrecido, en una solución muy similar a la del "minstrel" estadounidense.

[6] Velthuis, Olav. *Imaginary Economics: Contemporary Artists and the World of Big Money*. (Rotterdam: NAi Publishers, 2005): 10.

[7] El calesero era el esclavo que conducía la calesa, el coche más utilizado por la aristocracia y las clases altas habaneras durante el siglo diecinueve. Entre los esclavos, el calesero ocupaba una posición de privilegio, incluso cuando se le compara con el resto de la servidumbre doméstica, pues su función propiciaba que mantuviese una relación muy cercana con los amos. El calesero vestía siempre muy elegante, con uniforme vistoso y botas altas lustradas.

[8] Las "mondongueras" eran mujeres negras, esclavas o libertas, que se encontraban a menudo en las calles de La Habana colonial, sobre todo en la zona del puerto. El apelativo de "mondonguera" deriva del hecho de que ellas se dedicaban a servir un caldo hecho fundamentalmente de mondongo, es decir de los intestinos y las vísceras de reses y cerdos. Ver: Carpentier, Alejo. "Sobre la música cubana." Conferencias. (La Habana: Letras Cubanas, 1987): 42.

[9] El vocablo "jinetero" se refiere a los cubanos que desde fines del siglo veinte y hasta hoy, orientan sus esfuerzos—mediante negocios lícitos o ílicitos— a extraerle algún provecho a sus relaciones con turistas y con extranjeros en general. En su variante femenina ("jinetera"), esta voz describe a una mujer que se dedica al comercio sexual con turistas y extranjeros, a un tipo de prostituta cuyo auge tiene lugar también a partir de las décadas finales del siglo veinte. Ver: Fooley, Julian. "Trinidad: Life on The margins." *Capitalism, God, and a Good Cigar*. Ed. Lydia Chávez. (Durham and London: Duke University Press, 2005): 45-61; Landau, Saul. "The Revolution Turns Forty." *The Cuba Reader. History, Culture, Politics*. Ed. Aviva Chomsky et al. (Durham and London: Duke University Press, 2003): 623-627; Hodge, G. Derrick. "Colonizing the Cuban Body." *The Cuba Reader*. History, Culture, Politics. Ed. Aviva Chomsky et al. (Durham and London: Duke University Press, 2003): 629-634.

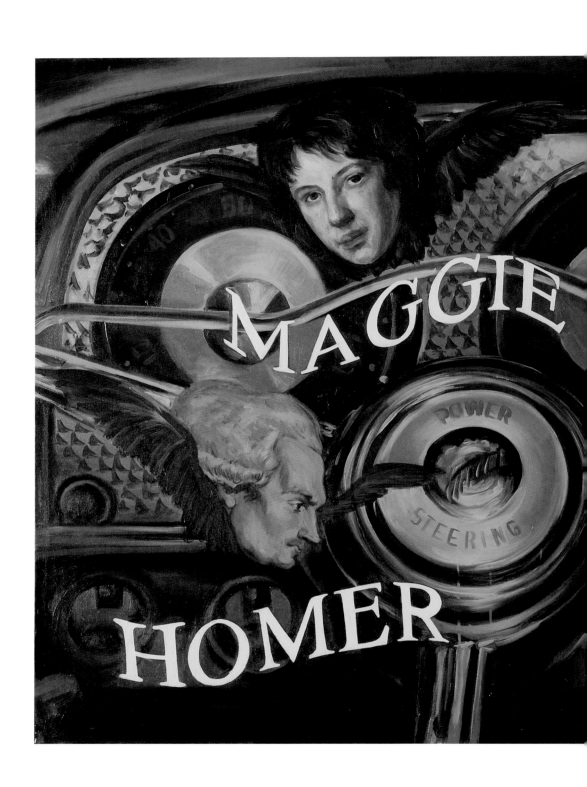

The Flowers of the Revolution, 2003, oil on canvas, Estate of the artist

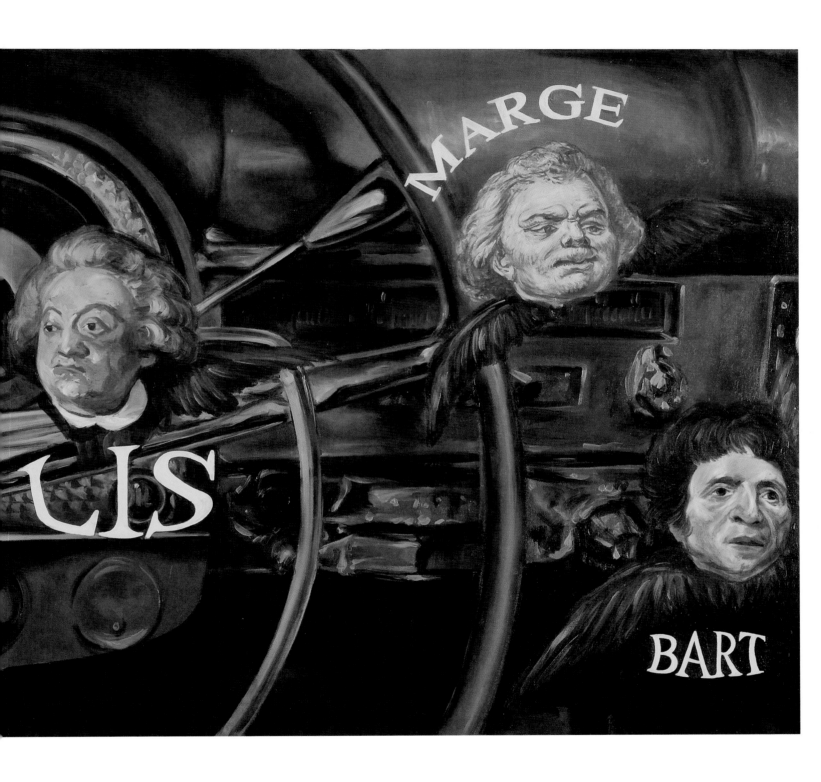

YANK TANK, YANK PAINT: THE CLASSIC AMERICAN CAR
IN PEDRO ÁLVAREZ'S PAINTINGS
TYLER STALLINGS

United States of Automobiles (U.S.A.)

The automobile is intertwined intimately into the lives of U.S. citizens. It is capable of simultaneously signifying a feeling of escape and freedom, a material symbol of the driver's prosperity, and potent statements of male prowess or female availability. Beyond its symbolic power, the automobile is also a major factor in the country's gross domestic product, the measure of a nation's economic strength. Obsessively focused on the GDP and its effects on voters' wallets, congress listens and responds to Detroit's lobbyists.

The automobile is so deeply a part of the country's symbolic landscape that it inescapably has become part of people's sense of identity: "For many, possibly most Americans, it might be impossible to distinguish between the lived experience and the media imagery associated with the automobile," writes Matthew W. Roth, director of archives at the Automobile Club of Southern California. [1] The complete integration of the auto into an American's life makes it a very personal possession, one customized incessantly — witness the exponential increase in sales of aftermarket auto accessory shops, and television shows like MTV's *Pimp My Ride* and Discovery Channel's *Monster Garage*.

The downside to this cherished relationship between blood and metal is that we now allow it to mediate our perception of the world: "…we have lost touch with a world we now experience through the windshield of our car, insulated and removed from the eternity of our environment by the incessant cinematic sweep…," writes museum curator Kevin Jon Boyle in an essay that accompanies an exhibition exploring automobile images and American identities. [2]

However, the American automobile's dominance in national identity is not just true for the U.S. Ironically, Cuba has similarly fetishized American cars in its own unique way. It is this "windshield outlook" that dominates Pedro Álvarez's first mature body of work, *Landscapes of Havana,* that he completed after he graduated from the art academy of San Alexander of Havana in 1985. The compositions of these works feel like snapshots from a moving car or a bus: a shot of a car parked in a garage, the tops of hills, parked delivery trucks — most unpopulated, though human artifacts — buildings and cars — remain.

These works are painted in a loose style, focusing on bold shapes, in a David Hockney-esque style. They feel like purposefully contradictory tourist paintings that you might find sold on the street, but with loaded and foreboding imagery. They are not landscapes depicting romantic and aestheticized visions of a crumbling colonial architecture or sugar cane fields that get blended into the erection of a national identity for the pleasure of dollar-toting tourists.

When I discussed this barrenness of the landscape with artist Tammy Singer, a member of the artist collective, Los Animistas, based in Cuba and the U.S., she said that this characteristic also represents Cuba's economic situation for her. When she goes back and rides in the backseat of a *máquina*, she says, "I look out the windows [and see empty streets and buildings], so I imagine Havana as a city without people. It is like a ghost town, literally and figuratively." [3]

The presence of the automobile, especially the classic American cars, will become a motif in Álvarez's paintings throughout his varying bodies of work until his untimely death in 2004. It will come to represent less a symbol of freedom and more an example of Cuban's complicated history with itself and with the U.S.

Yank Tank

In the 1950s, Cuba had imported, under Fulgencio Batista, more Cadillacs, Buicks, and DeSotos than any other nation. Yank tank or máquina are the words used to describe the classic cars that reside in Cuba, such as the1951 Chevrolet, 1956 Ford, and 1957 Plymouth among others. After the Cuban Revolution in 1961, the U.S. imposed an embargo on Cuba. As a result, the 150,000 American cars that were left after the revolution were cared for, more out of practicality than an auto-fancier's obsession. Now, they are about 10% of the cars circulating on the island.

Decades later, these cars are only American in their outward appearance. Many have Soviet engines, for example, along with homemade parts welded on. Though the outer forms of the cars remain mostly the same, they have undergone a significant interior transformation that resonates with Cuba's own complicated transformation during this period.

These classic American cars of Cuba have now become tourist kitsch—they are a time capsule of sleek lines, shiny chrome, tail fins and the good ol' times as if they were part of George Lucas' *American Graffiti* (1973). Yet, this museum on the street is found in a communist country. As a hinge between the two countries, to the American eye, they represent a time of post-World War II prosperity, and Cuba as a decadent playground. To the Cuban eye today, it would seem they are ironic symbols of limited travel, both politically and geographically.

In regard to one's point of view, it's important to acknowledge my limitations as a curator who has not visited Cuba yet, and that I am deciphering Álvarez's paintings from a U.S. perspective. However, the different ways in which his paintings function for both the U.S. and Cuba, like two sides of a coin, is what makes his work so evocative and interesting.

In her catalogue essay for the book that accompanied the 1998 exhibition of the same name, *Contemporary Art from Cuba: Irony and Survival on the Utopian Island*, museum curator Marilyn A. Zeitlin identifies three ideas that she views as threads weaving through the works of the artists in the exhibition and, in general, of the "Special Period" in the 1990s during which they established themselves: "…the special condition of being an island; *inventando*, or making do in a place where shortages are virtually normalized; and the rhetoric of history." [4]

She writes that *inventando* "is a strategy for survival seen everywhere as parts for cars become collector's items and the need to make something that is no longer available demands ingenuity on a daily basis."[5] This approach to life is an aspect of Cuba's island condition. Zeitlin elucidates, "Isolation in Cuba is reality and metaphor, a national condition imposed upon it and upon itself. The attempt by the United States to quarantine this socialist island in a capitalist sea has created a perverted relationship between the two countries…. Thirty years of Soviet patronage isolated the island further."[6] But for the most part, it is the U.S. government that has chosen to isolate itself from Cuba. Even though it is an island and a last holdout for communism, it has had regular contact with many other countries that surround the U.S., for example, and a regular and vibrant cultural life. It is the U.S. obsession with imposing an isolationist embargo for so long that has created a "perverted relationship."

So under these conditions, the yank tank can be viewed as a symbol that embodies Zeitlin's third idea that she sees in the works of these artists: "the rhetoric of history."

In the context of the automobile as metaphor and a symbol of U.S.-Cuban relations, the artist and art critic Tonel, writing on the artists of the 1990s who matured in the "Special Period," or *Periodo Especial,* when living conditions became grim because Cuba was without Soviet patronage, points out that "In these and other works, the advance toward the past is an escape from the present and thus a

conversion of the future into something deceptive, ignored—something seen in the rearview mirror. This is not strange if we consider where this art is coming from: a country announcing its advance toward a socialist future while at the same time slowly yet steadfastly incorporating itself into the globalizing, inexorable network of the marketplace—in other words, reverting to its capitalist past." [7]

Álvarez's Automobile

The automobile, or more specifically, the yank tank, is a motif in Álvarez's work that I have noticed only after an opportunity to review the full body of his work, ranging from his post-graduation work in 1985, all the way through his last, full bodies of work in 2003, *The Mirror Series* and *The Romantic Dollarscape Series.*

It has been noted by several art critics and historians writing on the artists living in Cuba in the 1990s that they embraced and referenced popular culture in their work more than the preceding generations of Cuban artists. Art critic Kevin Power writes: "Cuban critics have consistently argued that this generation's work has been marked by a profound revision of the topical idea of the Latin American, by an immersion into popular culture, and by an appropriation of the various linguistic gains of 'Western art.'" [8]

In other words, this second generation of artists who have come of age after the revolution, and who remained in Cuba—as opposed to the mass emigration in the 1980s of artists and Cubans, in general—are less focused on generating a Latin American identity per se, but instead acknowledge the complicated and messy histories in which they live. The epitome of capitalism, the sleek American cars on the streets of Havana, surreptitiously powered and maintained by foreign parts and improvised constructions in their interiors, are perfect vehicles to represent these complicated and messy histories.

Their attitude may also be a form of resistance to creating a Latin American and/or Cuban identity via *différence.* As both Kevin Power and Tonel, and the noted writer on Cuban art, Gerardo Mosquera, have all pointed out, this is the quandary for an artist who is celebrated by the art world as a representative of the *local* aesthetic, and then must come to terms with how long they continue to produce such work, that is, fulfilling the global appetite for an exotic-authentic. Power describes this condition succinctly and elegantly when he writes, "There is clearly a danger in role-playing whereby the Cuban Other represents himself to his other as that other wishes in fact to see him." [9]

Álvarez represents this state of uncertainty in *The Mirror Series* from 2003. In paintings such as *Ponce de León in Memoria, A Trip to Heaven,* and *Vital Circa 1961,* the imaginary viewer of the artwork is a bystander to history. A tourist ship, ostensibly named the *Ponce de León* enters the harbor, but instead of European conquest by Spanish conquistadors, it is conquest by tourism, now Cuba's main industry— again, a return to pre-Revolutionary days of Ernest Hemingway and Frank Sinatra. The painting style of these works is reminiscent of the *Landscapes of Havana* series from 1985. Again, he is appropriating the kitsch-mannerisms adopted for the tourist trade.

I do not want to suggest that Álvarez is embracing the Cadillac, Ford, or Buick, not even in an ironic manner like American Pop Art from the 1960s that was seemingly both a celebration and critique of consumer culture. For Álvarez, he clearly depicts it as a symbol that embodies "the rhetoric of history." But the difference is that he has chosen a particular symbol that speaks to a complicated history through a highly fetishized object of the twentieth century, and that is so particularly American, one that could be described as representing a kind of *local aesthetic* of the U.S.A. Álvarez is simply claiming that these cars are a part of Cuban history now.

Additionally, in spite of any romantic notion that might be attached to Zeitlin's concept of *inventando,* the people who usually drive the *máquina* are, as Tammy Singer again recollects, "the fortunate ones who have money, or a little money. Many international artists, other artists, brilliant professors who travel, dancers, performers, doctors, and others who sell things or work in tourism." [10]

As a side note, the only other Cuban artist that I can recall who has utilized a ubiquitous symbol of transportation, and to an even higher degree, is Kcho's employment of the boat theme. For Álvarez and Kcho, the automobile and the boat can be associated with a desire for escape and a sense of isolation by being on an island. In other words, travel, a journey, the voyage to elsewhere or to other possibilities, is foregrounded in their work.

Interior of History

In a series of works from 1999, Álvarez shifts his focus from the exterior of the cars to their interiors. However, there are no drivers or passengers. In fact, the cars in all of his work since the 1980s do not reveal any occupants. It is as though they have a life of their own and are active participants in Cuban culture.

But what we do see are references to historical figures that hover inside, buoyant and painted in color. In *El telegrama, Souvenir,* and *The Historic Moment II*, all from 1999, each interior is occupied by a lively symbol of the revolution: lady liberty, cherubs, and an eagle, each carrying a flag or map of Cuba. Álvarez suggests that the driver for all these cars is History. But he's also saying that Cuba's history is complicated and topsy-turvy, which the artist embodies, literally, by signing his name upside down on the front of the canvas.

One of the very few times that Álvarez ever depicts an actual driver in one of his cars is in *The End of the U.S. Embargo* (1999). He has appropriated an image from a Coca-Cola advertisement that depicts a young boy peddling a toy car pretending to deliver Coca-Cola for his father, while the history of African influence through the years dances behind them. This work is incredibly complicated because it references an issue palpable in both countries—racism towards blacks and their ancestors.

Both countries imported slaves from Africa. Both countries have treated them as second-class citizens. Álvarez is specifically quoting the paintings of Víctor Patricio Landaluze, a Spanish-born Colonial period painter from the 1800s in Cuba, who was known in part for depicting Cuba's African heritage, though usually with an air of quiet domination.

This point by Álvarez is best exemplified in the triptych painting from 1994, *The Aim of History*. Three different panels each have a classic American car, or yank tank, at its center, with each attended by a black in African tribal costume, but washing their respective car. A banner hangs behind each. The left, sagging banner reads, "Socialismo…" and the right, sagging banner reads, "…Muerte." So, in a twist on Fidel's motto, "*socialismo o muerte*," (Socialism or Death), Álvarez's broken banner reads as "socialism is dead." It has been replaced by a crisp, central banner that reads, "United Colors of Benetton." On one hand, Álvarez suggests that capitalism has trumped communism. On the other hand, the banners contradict one another, pointing to the false utopias of both American capitalist democracy and Cuban communist socialism: both claim equal rights, both claim salvation through their parties, and both expect strict adherence, but despite these claims, their realities are different.

Kevin Power articulates this contradiction as viewed through these classic cars when he quotes Álvarez discussing another work in a humorous and biting manner: "'…the Cuban culture—has reached its

limit, surviving as a beautiful sunset on a tropical beach, within a language that has been determined by different historical processes…. What more can you ask for? To reach Utopia in a large and powerful car, and thank god, have the return trip guaranteed in the same vehicle.'" [11]

Used Cars for Sale

In general, the car has become an ironic symbol of freedom in Cuba. How far can one really go on an island? Just how inventive can one really be to keep it running? The classic American cars are like time machines in Álvarez's paintings. They provide a point to bring layers of history to the surface, like Mark Tansey's paintings that Álvarez first admired while a student in the early 1980s. He does so through his references to Landaluze's paintings, to Coca-Cola ads, to American popular culture, to Cuba's revolution, and so on. It is his process of reclamation in which the outward appearance of the American car, of Cuba, covers a complex engine of history. Like many artists who employ appropriation, he suggests that one country's *différence* can be another country's too, and that both can share the same kitsch, even if one figurine sells for $100 in one country and $5 in the other.

It is this *la même différence* that Álvarez alludes to in his *The Romantic Dollarscape* series from 2003. All of these works are painted the green of U.S. dollars, juxtaposing America's layers of sociopolitical history within one single time, all the historical figures standing around a yank tank, ignoring one another, as if it's possible to ignore History. By the time that Álvarez painted the works, he had moved to Spain. But they were completed only ten years after the Cuban government legalized the U.S. dollar and, thus, generated conflicted feelings—it provided the possibility for artists to make a living, but also reintroduced the presence of the tourist.

Gerardo Mosquera has written that what made artists remain in Cuba in the 1990s is the Cuban government's "approval of sales in dollars sometime later is the basic reason why the artistic diaspora has almost completely ended," and adds, "Here, despite restrictions, one can live cheaply if one has dollars. Cubans do not have an emigrant mentality, even though massive emigration has occurred since 1959 for political reasons—and economic reasons owing to politics…. The benefits of living here, going outside to fish and refresh oneself, are turning out to be so successful for artists that there are almost no exceptions." [12]

So, just as American cars were imported en masse in the 1950s and became a singular symbol of Cuban identity through a transnational mixing of parts and technologies through *inventando,* Cuban art today is being exported en masse to the art world, hungry for examples of utopic, socialist idealism. Despite its isolation—again, one more self-imposed by the U.S.—this seems completely appropriate. Truly, hasn't it been the case that island countries and cultures have always been transnational? Sometimes by way of island inhabitants emigrating and reaching out by necessity. Other times, colonialism created circuits of exchange across the Atlantic, with islands as key points in this circuit making the exchange possible.

The layering of history is nothing new, nor exotic, nor post-modern—it is this sense of renewed cultural excavation that Álvarez and his fellow artists from Cuba's "Special Period" in the nineties acknowledged and saw as a source of inspiration.

[1] Matthew W. Roth, "Automobile Images and American Identities," *RearView Mirror: Automobile Images and American Identities*, ed. Kevin Jon Boyle (Riverside, CA: UCR/California Museum of Photography, 2000), 10.

[2] Kevin Jon Boyle, "Modernity and the Mythology of the Open Road," *RearView Mirror: Automobile Images and American Identities*, ed. Kevin Jon Boyle (Riverside, CA: UCR/California Museum of Photography, 2000), 23.

[3] From email correspondence with the artist, July 20, 2007.

[4] Marilyn A. Zeitlin, "Luz Brillante," *Contemporary Art from Cuba: Irony and Survival on the Utopian Island*, ed. Marilyn A. Zeitlin (Tempe, AZ and New York: Arizona State University Art Museum and Delano Greenbridge Editions, 1999), 125.

[5] Ibid., 130.

[6] Ibid., 125.

[7] Tonel (Antonio Eligio Fernández), "Tree of Many Beaches: Cuban Art in Motion (1980s-1990s)," *Contemporary Art from Cuba: Irony and Survival on the Utopian Island*, ed. Marilyn A. Zeitlin (Tempe, AZ and New York: Arizona State University Art Museum and Delano Greenbridge Editions, 1999), 45.

[8] Kevin Power, "Cuba: One Story After Another," *While Cuba Waits: Art from the Nineties*, ed. Kevin Power (Santa Monica, CA: Smart Art Press, 1999), 34.

[9] Ibid., 36.

[10] From email correspondence with the artist, July 20, 2007.

[11] Ibid., 46.

[12] Gerardo Mosquera, "New Cuban Art Y2K," *Art Cuba: The New Generation*, ed. Holly Block (New York, NY: Harry N. Abrams, Inc., 2001), 14.

Standing in front of a Mark Tansey painting at the Metropolitan Museum of Art, 2000
Ante una obra de Tansey en el Metropolitan Museum of New York, 2000

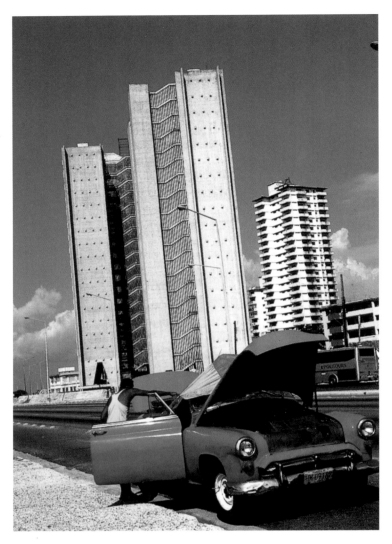

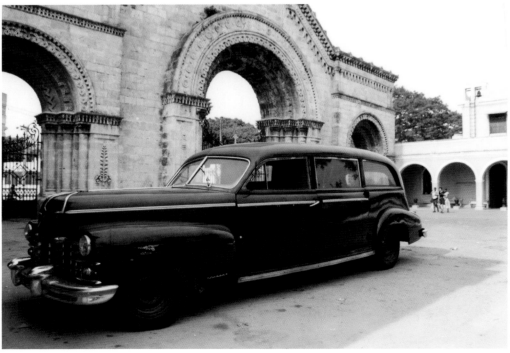

Photographs by Ann Summa, May 1999
"The first car image is on the Malecón, Havana; because of the embargo, cars from the 1950s are still in widespread use. Here is one broken down on the Malecón. The second is in central Havana.

Un Momento Historico II, 1999, oil on canvas, Private Collection

Ponce de Leon in Memoria from *The Mirror Series*, 2003, oil on paper, Estate of the artist

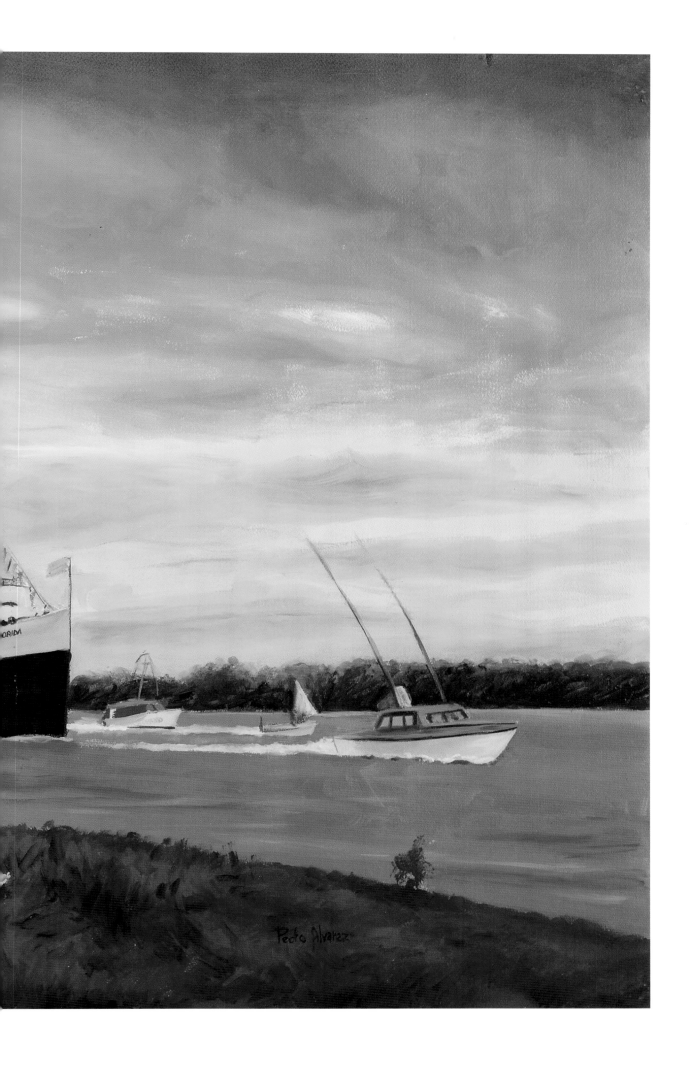

A Trip to Heaven from *The Mirror Series*, 2003, oil on paper, Estate of the artist

A Trip to Heaven (from *The Mirror Series*), 2003, oil on paper, Collection of Fort Lauderdale Museum of Art, Florida

Pedro Alvarez
"Vitral. Circa 1961".

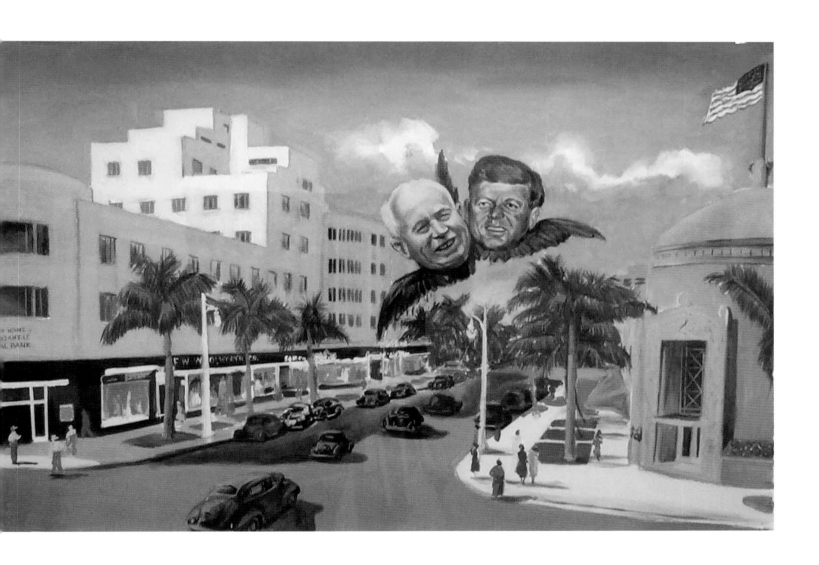

De pronto nos acordamos de la mujer de Antonio cuando va para el mercado from *The Mirror Series*, 2003, oil on paper, Collection of Arizona State University Art Museum

On facing page:

Vital Circa 1961 from *The Mirror Series*, 2002, oil on paper, Estate of the artist

Estados Unidos de Automóviles (E.U.A.)

El automóvil está intrínsecamente unido a las vidas de los ciudadanos norteamericanos. Es una máquina que representa simultáneamente un sentimiento de escape y libertad, un símbolo material de la prosperidad del conductor, y elocuentes declaraciones sobre la destreza del hombre o la disponibilidad de la mujer. Pero, más allá de su poder simbólico, el automóvil es un factor clave para el producto interior bruto del país, la medida del poder económico de una nación. Obsesionado por el PIB y sus efectos en la cartera de los votantes, el congreso escucha y responde a los cabilderos de Detroit.

El automóvil es un elemento tan arraigado en el paisaje simbólico del país que inevitablemente ha pasado a conformar la identidad de la gente: "Para muchos, posiblemente la mayoría de los americanos, sería imposible distinguir entre la experiencia real y la imaginería mediática asociada al automóvil", escribe Matthew Roth, director de archivo del club automovilístico del sur de California.[1] Al estar tan profundamente integrado en la vida del americano promedio, el automóvil se torna una posesión muy personal, que constantemente se adapta al gusto del comprador. No hay más que observar el incremento exponencial de las ventas de accesorios, y de programas de televisión como Pimp my Ride *(Enchúlame la máquina), de la MTV y* Monster Garage, *de Discovery Channel.*

La desventaja de esta entrañable relación entre sangre y metal es que hemos dejado que manipule nuestra percepción del mundo: "…Hemos perdido el contacto con un mundo que experimentamos a través del parabrisas de nuestro carro, aislados y alejados de la pertinacia de nuestro entorno por el incesante movimiento cinemático…" escribe el curador Kevin Jon Boyle en el ensayo que acompaña a una exposición que explora imágenes de automóviles e identidades americanas.[2]

Sin embargo, el predominio del automóvil en la construcción de la identidad, no está restringido a los EEUU. Irónicamente, Cuba ha convertido los carros americanos en fetiche, a su siempre única manera. Es esta "perspectiva desde el parabrisas" la que domina la primera serie de obras madura que Pedro Álvarez produjo, Paisajes de la Habana, *que acabó tras licenciarse por la escuela de arte San Alejandro de la Habana en 1985. Las composiciones de estos cuadros se perciben como instantáneas desde un coche o autobús en movimiento: la toma de un carro aparcado en un garaje, las cimas de las montañas, furgonetas de reparto estacionadas. La mayoría de ellos están vacíos, aunque los carros y edificios sigan siendo, en principio, artefactos humanos.*

Pintadas con trazos indefinidos, sus formas son enérgicas y llamativas, de un modo que recuerda al estilo de David Hockney. Parecen pinturas para turistas, resueltamente contradictorias, que se pueden encontrar expuestas en la calle, pero a la vez son imágenes cargadas de presentimientos intuitivos.

No son paisajes que representan visiones sobre la decadencia de la arquitectura colonial, o campos de azúcar que se funden en la edificación de una identidad nacional, de los que se pintan para deleite de turistas cargados de dólares.

Cuando comenté la aridez de estos paisajes con la artista Tammy Singer, miembro del colectivo de artistas, Los animistas, *con base en Cuba y EU, me explicó que, para ella, tal característica reflejaba la situación económica, y agregó: "Cuando voy en una de estas máquinas, miro por la ventana y veo las calles y edificios vacíos, entonces imagino la ciudad sin gente. Y creo que lo hago porque parece ya una ciudad fantasma."[3]*

La presencia del automóvil, especialmente la de los clásicos americanos, se convertiría en uno de los motivos principales de las pinturas de Álvarez a lo largo de toda su obra, hasta su muerte a destiempo en 2004. En este contexto, el automóvil llegaría a representar, no tanto un símbolo de libertad como un ejemplo de la tan complicada relación de los cubanos, con ellos mismos y con Estados Unidos.

Tanque Yanqui

En 1950, Cuba había importado, bajo la dictadura de Batista, más Cadillacs, Buicks y De Sotos que cualquier otra nación. Yank Tank *o máquina son las palabras empleadas para describir los carros clásicos que residen en Cuba, tales como el Chevrolet de 1951, el Ford de 1956, y el Plymouth de 1957, entre otros. Tras la revolución, en 1961, EU impuso el embargo a Cuba. Como resultado, los 150.000 carros que tras la revolución quedaron recibieron cuidados especiales, por cuestiones prácticas más que por obsesión con las máquinas. En el presente constituyen el 10% de los carros que circulan en la isla.*

Décadas más tarde, estos carros son americanos sólo por su aspecto externo. Muchos de ellos llevan motores soviéticos, por ejemplo, junto a piezas caseras soldadas por todas partes. Aun cuando la forma externa del carro básicamente siga siendo la misma, han sufrido una transformación interna muy significativa que se hace eco de la propia, compleja transformación de Cuba durante aquel periodo.

En nuestros días, estos clásicos americanos de Cuba se han convertido en kitsch *turístico —son una cápsula del tiempo, de líneas puras y cromado lustroso, alerones, todo el aire de los viejos tiempos, como parte del elenco automovilístico de* American Graffiti *de George Lucas (1973) —. Pero este museo callejero se halla en un país comunista. Para la mirada de un americano, estos carros son como una bisagra que uniera los dos países, ya que representan un tiempo de prosperidad vivido tras la segunda guerra mundial, y Cuba su paraíso decadente. Para los cubanos de ahora podrían ser símbolos irónicos de las restricciones para viajar, tanto política como geográficamente.*

He de reconocer las limitaciones en mi punto de vista, pues aún no he visitado la isla nunca, e intento descifrar las pinturas de Álvarez desde una perspectiva estadounidense. Sin embargo, las distintas formas en que sus obras funcionan en contextos cubanos y americanos, como las dos caras de una misma moneda, es lo que hace su trabajo tan evocador e interesante.

En el ensayo del catálogo que acompañó a la muestra de 1998 del mismo nombre, Arte contemporáneo de Cuba: ironía y sobrevivencia en la isla utópica, *la curadora Marylin A. Zeitlin identifica tres ideas que entiende como hilos entretejidos por entre las obras de los artistas de la exposición, y en general, por el periodo en que se establecieron, el llamado "Periodo Especial" de 1990: "...la especial circunstancia de ser una isla; el "inventar", o apañárselas en un sitio donde la penuria económica se ha normalizado; y la retórica de la historia."* [4]

Zeitlin escribe que "'inventar' es una estrategia de sobrevivencia conocida en todos los rincones de la isla, por la que las piezas de carro se han vuelto preciosos objetos de coleccionista; además, la necesidad de fabricar algo que ya no se encuentra disponible exige una buena dosis de ingenio cotidiano". [5] *Esta forma de abordar la vida es uno de los aspectos de la condición insular de la isla. Zeitlin aclara este punto: "El aislamiento en Cuba es tanto realidad como metáfora, una condición nacional impuesta desde dentro y desde fuera. El propósito de EU de poner en cuarentena a la isla socialista en un mar capitalista, ha pervertido la relación entre los dos países... Treinta años de patrocinio soviético contribuyeron a aislar Cuba todavía más".* [6] *Pero para la inmensa mayoría, han sido los gobiernos de EU quienes han escogido apartarse de Cuba. Aun cuando sea una isla y el último reducto del*

comunismo, Cuba sigue teniendo relación con otros países que circundan a EU, y sigue gozando de una vida cultural dinámica y vital. La obsesión de EU de imponer un embargo aislacionista tanto tiempo ha "pervertido la relación entre los dos".

En estas circunstancias, el tanque americano puede ser entendido, pues, como símbolo que encarna la tercera idea que Zeitlin observa en las obras de estos artistas, "la retórica de la historia".

En el contexto del automóvil como metáfora y símbolo de las relaciones Cuba-EU, el artista y crítico Tonel, que escribe sobre los artistas de los noventa que maduraron en el "Periodo Especial", cuando las condiciones de vida se recrudecieron al perder el patrocinio de la Unión Soviética, señala que: "En ésta y otras obras, el avance hacia el pasado es un escape del presente y por lo tanto, la conversión del futuro en algo engañoso, ignorado, visto a través del retrovisor. No es de extrañar si nos preguntamos de dónde viene este arte: de un país que anuncia su avance hacia un futuro socialista, mientras al mismo tiempo se va incorporando, lento pero seguro, en la red inexorable del mercado globalizador; en otras palabras, revirtiendo a su pasado capitalista".[7]

El automóvil de Álvarez

El automóvil, o en concreto el tanque americano, es un motivo constante en la obra de Álvarez, del que me he percatado únicamente tras haber tenido la oportunidad de ahondar en la obra completa de este artista, que abarca, desde su trabajo recién licenciado en 1985, hasta sus últimas series de 2003, The Mirror Series *y* The Romantic Dollarscape Series.

Varios críticos e historiadores del arte que escribieron sobre los artistas que vivían en Cuba en los noventa, han destacado que éstos incorporan y aluden a la cultura popular en su trabajo. El crítico Kevin Power escribe que "los críticos cubanos argumentan, con gran criterio, que el trabajo de esta generación se ha caracterizado por una profunda revisión del concepto del "latinoamericano", por medio de la inmersión en la cultura popular, y la apropiación de varias ventajas discursivas del 'arte occidental'".[8]

En otras palabras, esta segunda generación de artistas que alcanzaron la mayoría de edad en la época posterior a la revolución, y que permanecieron en Cuba —a diferencia de los artistas y ciudadanos cubanos que emigraron masivamente en los ochenta— no pretendían forjar una identidad latinoamericana per se, sino reconocer las turbulentas y complejas historias que vivieron. El paradigma del capitalismo, el lustroso carro americano en las calles de la Habana, impulsado y mantenido subrepticiamente por piezas extranjeras e improvisados mecanismos en su interior, es el vehículo perfecto para representar la complejidad de estas historias.

La postura de estos artistas revela también una forma de resistencia a la creación de una identidad latinoamericana y/o cubana por razón de la Diferencia. *Tanto Kevin Power como Tonel, además del distinguido crítico cubano Gerardo Mosquera, han indicado que éste es el dilema en el que se encuentra el artista afamado en el mundo artístico internacional, por representar la estética* local, *debiendo asumir entonces cuánto tiempo más va a seguir produciendo dicha clase de arte, es decir, saciando el apetito global por lo exótico-auténtico. Power describe está condición de manera sucinta y elegante, cuando escribe: "Existe un claro peligro en este juego de roles, en virtud del cual, el Otro cubano se representa a sí mismo ante su otro, como ese otro en realidad desea verle".*[9]

Álvarez personifica esta incertidumbre en The Mirror Series, *de 2003. En pinturas tales como* Ponce de León in Memoria, A Trip to Heaven, *y* Vital Circa 1961, *el espectador imaginario de la obra es un testigo de la historia. Un barco turístico, denominado ostensiblemente Ponce de León, arriba al*

puerto, pero en lugar de los conquistadores españoles, se trata de la conquista del turismo, la principal industria que existe ahora en Cuba. De nuevo nos remite a los días prerrevolucionarios, a los tiempos de Ernest Heminway y Frank Sinatra. El estilo pictórico de estos cuadros recuerda al de la serie Landscapes of Havana *de 1985. Una vez más, se apropia de los manierismos* kitsch *que se adoptan para el comercio turístico.*

No pretendo sugerir que Álvarez se aproveche del Cadillac, Ford o Buick, ni siquiera de manera irónica, como el Pop Art americano de 1960, que era una celebración, así como una crítica de la cultura consumista. Álvarez lo representa como un símbolo que expresa "la retórica de la historia". Pero la diferencia es que elige un símbolo específico que refleja una historia complicada, un objeto fetiche del siglo XX, tan específicamente americano, que pudiera ser descrito como representante de una especie de estética local estadounidense. Álvarez simplemente reclama que estos coches han pasado a formar parte de la historia cubana.

Además, pese a cualquier noción romántica que pudiera atribuirse al concepto "inventar" que utiliza Zeitlin, la gente que conduce la máquina, como recuerda de nuevo Tammy Singer, son "los afortunados que tienen dinero, o algo de dinero. Artistas internacionales, artistas locales, catedráticos brillantes que pueden viajar, bailarines, actores, médicos, y otros que venden cosas, o trabajan para el turismo".[10]

Como nota aparte, el único artista cubano que yo recuerde ha utilizado de modo ubicuo un símbolo de transporte, en grado mucho mayor incluso, es Kcho en su empleo del barco. Para Álvarez y Kcho, el automóvil y el barco se asocian con el deseo de huir, y la sensación de aislamiento por vivir en una isla. Por lo tanto, una salida, excursión, el viaje a otro lugar, a posibilidades nuevas, se pone de relieve en sus obras.

El interior de la Historia

En una serie de 1999, Álvarez comienza a fijarse en los interiores de los carros, pero no hay en ellos pasajeros ni conductores. De hecho, casi ninguno de sus carros desde 1980 lleva ocupantes. Es como si tuvieran vida propia y fueran participantes activos en la cultura cubana.

Pero lo que sí vemos son referencias a figuras históricas que andan rondando por sus cuadros, coloridas, boyantes. En El telegrama, Souvenir, *y* El momento histórico II, *todas de 1999, cada interior es ocupado por un símbolo vivo de la revolución: la dama de la libertad, querubines y un águila, y cada uno lleva una bandera o mapa de Cuba. Álvarez insinúa que el conductor de estos coches es la Historia. Pero al mismo tiempo sugiere que el desorden y el caos reinan en la historia cubana, condición que el artista abraza, literalmente, escribiendo su nombre al revés en la parte delantera del lienzo.*

Una de las escasas veces que Álvarez representa un conductor en uno de sus carros es en The End of the U.S. Embargo *(1999). Se apropia de una imagen de un anuncio de Coca-Cola que muestra a un niño conduciendo un carro de juguete, fingiendo repartir Coca-Cola para su padre, mientras que toda una historia de influencias africanas e indias a lo largo de los años se cimbrea tras él. Este cuadro es increíblemente complicado, pues alude a un tema palpable en ambos países: el racismo que existe hacia los negros y sus antepasados.*

Ambos países importaron esclavos de África. Ambos les han tratado como ciudadanos de segunda clase. Álvarez cita particularmente las pinturas de Víctor Patricio Landaluce, un pintor español del periodo colonial del XIX en Cuba, conocido en parte por representar la herencia africana de Cuba, si bien con un aire de servilismo callado.

Álvarez ilustra este punto inmejorablemente en el tríptico de 1994, The Aim of History. *Cada uno de los tres paneles lleva un carro americano clásico, el tanque yanqui, en el centro; cada panel es asistido por un africano ataviado con el atuendo tribal, y dos de ellos lavan sus respectivos carros. Detrás de cada uno cuelga una pancarta. En la flácida pancarta del izquierdo se lee: "Socialismo...", y en la del derecho: "...Muerte". Así, el eslogan revolucionario cubano "socialismo o muerte" es reemplazado por la pancarta central, nuevecita y tensa, de "United Colors of Benetton". De un lado, Álvarez sugiere que el capitalismo ha triunfado; de otro observamos que las pancartas se contradicen, señalando las falsas utopías de la democracia capitalista americana y del socialismo comunista cubano: ambas reclaman sus derechos, las dos garantizan la salvación por medio de sus partidos, y esperan una adhesión inquebrantable, pero pese a todas estas reivindicaciones, sus realidades son bien diferentes.*

Kevin Power expresa esta contradicción pero aplicándola a los carros clásicos americanos, cuando cita a Álvarez comentando otro cuadro de manera cómica y mordaz: "La cultura cubana ha llegado al límite, sobreviviendo como un hermoso atardecer en una playa tropical, dentro de un lenguaje que ha sido determinado por distintos procesos históricos...¿Qué más se puede pedir? Alcanzar la utopía en un carro grande y poderoso, y gracias a dios, con la vuelta asegurada en el mismo vehículo".[11]

Venta de carros usados

En general, el carro se ha convertido en un símbolo irónico de libertad en Cuba. ¿Hasta dónde puedes llegar en una isla? ¿Cuánto ingenio se ha de derrochar para mantener en marcha a uno de ellos? Los clásicos americanos son como máquinas del tiempo en la obra de Álvarez, ya que proporcionan un argumento para sacar a la superficie algunas de las capas superpuestas de la historia, como los cuadros de Mark Tansey, que Álvarez admiró por primera vez cuando era estudiante a principios de los ochenta. Álvarez lo hace con referencias a las pinturas de Landaluce, a los anuncios de Coca-Cola, a la cultura americana popular, a la revolución cubana, etc. Es su proceso de recuperación, en el cual la apariencia externa del carro americano, de Cuba, oculta un complejo entramado de la Historia. Como muchos artistas que emplean la apropiación, sugiere que la diferencia *de un país puede ser también la de otro, y que ambos pueden compartir el mismo* kitsch, *incluso si una estatuilla se vende por cien dólares en uno, y por cinco en el otro.*

Se trata de la misma diferencia que Álvarez refiere en la serie The Romantic Dollarscapes *de 2003. Todas las obras que la integran están pintadas del verde de los dólares americanos, y yuxtaponen las capas de la historia sociopolítica de Norteamérica a un mismo tiempo; todas las figuras históricas están paradas alrededor del tanque yanqui, ignorándose mutuamente, como si la Historia pudiera ser obviada. Cuando pintó estos cuadros, Álvarez ya se había mudado a España. Pero completó la serie diez años después de que el gobierno cubano legalizase el dólar americano, generando así sentimientos contradictorios, pues ofreció a los artistas la posibilidad de ganarse la vida, pero reintrodujo asimismo la presencia del turista.*

Gerardo Mosquera ha escrito que la razón de que los artistas se quedaran en Cuba en los noventa fue que el gobierno "aprobara las ventas en dólares. Ésta es la razón esencial de que la diáspora artística casi se haya acabado totalmente". Y agrega: "En Cuba se puede vivir bien, y comprar barato, si uno dispone de dólares. Los cubanos no tienen una mentalidad de emigrante, incluso aunque haya habido olas masivas de emigración desde 1959 por motivos políticos —y por motivos económicos, debido a la política...— Las ventajas de vivir aquí, poder salir a pescar, refrescarse, resultan tan gratas y exitosas para los artistas que ya casi no hay excepciones".[12]

Así como los carros americanos fueron masivamente importados en 1950 y se convirtieron en un símbolo singular de la identidad cubana mediante un constante "inventar", mezclas de piezas y de

tecnologías transnacionales, en la actualidad el arte cubano se exporta en masa a un mundo del arte hambriento de ejemplos de idealismo socialista utópico. Pese a su aislamiento —impuesto por EEUU—, resulta totalmente apropiado. Pues en verdad, ¿no es cierto que las islas-nación y sus culturas han sido siempre transnacionales? A veces lo han sido por sus habitantes, que han emigrado por necesidad. En otros tiempos el colonialismo creó circuitos por todo el Atlántico, y las islas fueron los puntos clave que hacían posible el intercambio en dichos circuitos.

La estratificación de la Historia no es nada nuevo ni exótico, tampoco posmoderno. Es este sentido de excavación cultural remozada el que, Álvarez y sus compañeros artistas del "Periodo Especial" de los noventa, reconocerían y tomarían como fuente de inspiración para su trabajo.

(Trad. Elena G. Escrihuela)

[1] Matthew W. Roth. "Automobile Images and American Identities." *RearView Mirror: Automobile Images and American Identities*, ed. Kevin Jon Boyle (Riverside, CA: UCR/California Museum of Photography, 2000): 10.

[2] Kevin Jon Boyle. "Modernity and the Mythology of the Open Road." *RearView Mirror: Automobile Images and American Identities*, ed. Kevin Jon Boyle (Riverside, CA: UCR/California Museum of Photography, 2000): 23.

[3] Correspondencia electrónica con la artista, 20 de julio, 2007.

[4] Marilyn A. Zeitlin. "Luz Brillante." *Contemporary Art from Cuba: Irony and Survival on the Utopian Island*, ed. Marilyn A. Zeitlin (Tempe y Nueva York: Arizona State University Art Museum y Delano Greenbridge Editions, 1999): 125.

[5] ibid, 130.

[6] ibid, 125.

[7] Tonel (Antonio Eligio Fernández). "Tree of Many Beaches: Cuban Art in Motion (1980s-1990s)." *Contemporary Art from Cuba: Irony and Survival on the Utopian Island*, ed. Marilyn A. Zeitlin (Tempe y Nueva York: Arizona State University Art Museum y Delano Greenbridge Editions, 1999): 45.

[8] Kevin Power. "Cuba: One Story after Another." *While Cuba Waits: Art from the Nineties,* ed. Kevin Power (Santa Monica: Smart Art Press, 1999): 34.

[9] ibid, *36.*

[10] Correspondencia electrónica con la artista, 20 de julio, 2007.

[11] ibid, 46.

[12] Gerardo Mosquera. "New Cuban Art Y2K." *Art Cuba: the New Generation,* ed. Holly Block (Nueva York: Harry N. Abrams, Inc., 2001): 14.

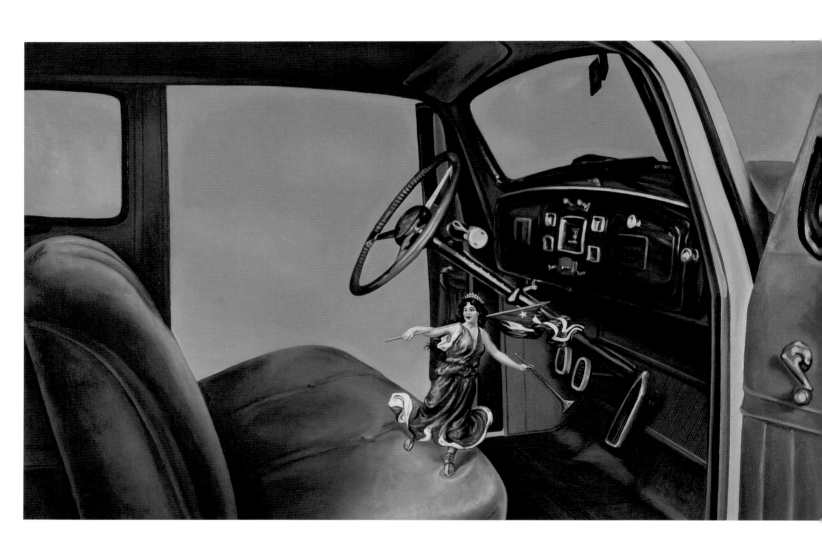

El Telegrama, 1999, oil on canvas, Private Collection

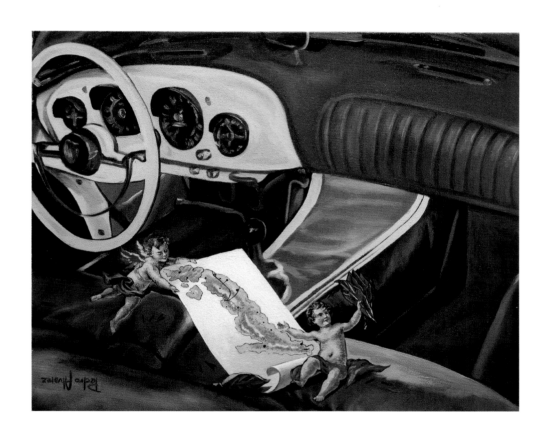

Souvenir, 1999, oil on canvas, Private Collection

If one is convinced that something (anything) can be found in works of art, there are many places to look. I've approached Pedro Álvarez's work in a lateral, peripheral way. It has seemed the most discreet and least intrusive, offering the least danger of my adding content, discovering meanings or attributing connotations that are removed or foreign to those the artist intended. I know that these interventions are exactly what art asks of us, but it doesn't seem to me an irrelevant concern the possibility of our comments coming one day to supplant the art. I'm convinced that explication isn't really an ally of art, but more a doubtful travel companion that can become a traitor, informer, enemy. What use is it to have to explain where the magician gets the rabbit? Maybe that's why I've deliberately avoided getting too close to the object (the works) and also to the subject (the artist). And for good measure, I've distanced myself from many contexts. Is anything left after these discards? I think so. Because the artistic process is complex, I've preferred to stop in the preliminary phase, in that lapse just before the formation of the embryo, where there's almost nothing, not even a concrete idea, just a set of skills and tools, a confused mass of compulsions, intentions, latent desires. I don't think this position can be regarded as clinical, indifferent or unfeeling. Nor is it uncompromised. These self-censures (which I prefer to call voluntary abstentions) are founded in sentimental and epistemological reasons that would be very long to explain here. They have to do, however, with Pedro's absence.

In this text, I've been exclusively interested in some of the possible tools that Pedro Álvarez used to create his works. Not to *produce* them, but to *conceive* them or to *plan* them. In my opinion, they are the tools that were used much before the other, real ones, and which seldom are taken into account when making an inventory of creative resources since they have very little to do with conventional artistic education and more with daily practices. They are tools that fulfill very precise functions within the culture but which in this case were used (if they were used) only metaphorically. And so they possess an existence equally figurative and ideal. It's not possible to place them next to brushes, spatulas and rags, nor in catalogs or art history books. Making an inventory of them can help us to better understand some characteristics of his images and to know (or suspect) Pedro's intentions in following them. If it's true that "it all depends on the color of the glasses you see through," it doesn't seem pointless to closely examine the peculiarities of that strange glass. Maybe some of his gaze is imprinted there.

Kaleidoscope

The eye is not a simple biological instrument. Like our other sensory organs, it's socially and culturally conditioned. So it's very rare that one looks directly at reality without using some existing filter that allows the transformation and accommodation to one's own needs, likes and interests. The variety of these filters is enormous, and they have always impeded cherished objectivity. Lovers of exactness and detail look at the world meticulously through imaginary magnifying glasses and microscopes; they get so close to the objects that they stop looking at what is happening in the periphery, which often is more revealing and interesting than what is happening in the center. Those who are anxiously approaching the unknowns that the future intends use telescopes, divination techniques or prophetic, soteriologic ideologies that promise some distant paradise and then don't see what's under their very noses. We already know that the lethargic and misanthropic wear polarized dark glasses or take refuge in any other kind of blindness. And the suspicious, watchful, false custodians of the law prefer the panoptic guard position because their real interest is not to observe reality but to control and dominate it. Others— unfortunately perhaps the fewest—are happy to look at reality like flies do, with a thousand eyes, through broken and fragmented mirrors, or through a child's kaleidoscope. Surely Pedro Álvarez was in this last group. Thanks to the hypothetical use of this optical toy, his gaze could take in the most varied

angles of our rich Cuban complexity, culture, and history, and the incalculable splendors and mysteries flowing from the entire universe. What his eyes saw was an incoherent, moving, reflective panorama, difficult to synthesize and organize, but whose heterogeneous structure was more fascinating than any regularity.

Zapping

By the way, I think I must mention here a modern relative of the kaleidoscope: the remote control, responsible for the practice known as zapping, whose unsettling jumps from one channel to another provoke the same fragmentary visual dynamism as that other ingenious artifact. Surely Pedro Álvarez held one of those remote controls in the nervous hands of his mind. With both tools, he managed to capture and offer to us that vertiginous idea of the world that we seem to need to orient (or disorient) us within the present super-populated iconosphere. I don't see why our gaze should have to correct or straighten out those visions or try to convert the chaos into an order or system. Nor is there reason to pay special attention to the isolated reflection of just one mirror (or be happy with the same boring channel), nor look through them separately in detriment to the totality that Pedro conquered with his work. The best way of understanding and enjoying the chaotic, of enjoying its liberating energies and messages of insubordination and lack of discipline, is not applying to it models of organization and domestication, but increasing its entropy: collaborating with the chaos.

Anachronism

Anachronism is considered a mistake, a defect, a chronological anomaly. But in art it's always been something else. Its intentional use has served to order data in a different way. Activating them. Obliging the critical rereading of the same events to reach different conclusions. Accelerating the disaccreditation of the retrograde, the fake, the illegitimate. Or simply entertaining us, making fun of the solemn counting of Time by the almanac, the clock and that rigged narration we call History. Pedro Álvarez was an expert in this kind of creative anachronism. Seated in his little "time machine," he had fun pressing various buttons and levers at the same time. Not haphazardly at all. His temporal (and spatial) itinerary was very well defined. But his use of anachronism has one special characteristic, among others. The majority of his characters, objects and settings correspond to a time that is not exactly ours; that is, they do not correspond to the present or actuality of now, but rather to the past, or a great variety of pasts. Only very barely does a glimmer of the contemporary make its appearance in his painting to make us know that that reality exists: the red banner of a Cuban socialist message, an ad for Benetton, the Soviet Embassy building in Havana. These apparitions provoke a strange effect of inverted anachronism, where it's the contemporary that seems to find itself out of place in the scene. Where is the present found in Pedro Álvarez's works, that present that some have erroneously wanted to reduce to what's called the Cuban Special Period? What conclusions can we reach about this gigantic omission, this ellipsis? Is this perhaps an evasive, escapist attitude, a nostalgic interest in historiographic, archaeological tourism? I think it's quite the contrary. His unknown was never the past, or the future (about which he was more or less skeptical), but the present. The present was the x in his equation. By avoiding its representation, it appeared "by default" in our minds like a red light, an unsatisfied desire, and we already know that there's nothing to mobilize our curiosity and interest (and maybe our actions) as that which we lack, or don't see and/or enjoy. If his work managed to draw our attention to the present, it was precisely because he presented it as an absence or deficit.

Crossword Puzzle

A crossword puzzle isn't a trivial entertainment or a simple pastime (that is, a way of avoiding that our time will be totally occupied by productive, sentimental or political activities…). The crossword puzzle is the ideal tool for constructing illegible texts. Or texts that generate fragmented, multiple, confusing readings. In this sense, they are part of that enigmatic family of palimpsests, palindromes, anagrams, cryptograms and other rarities that Literature has always excluded from its orthodox domains. What is true is that when you reach the end of a crossword puzzle, there's nothing there. The resulting text has no meaning. It's made up of a determined number of words and vowels, but it's impossible to precisely define the meaning of the discourse (because after all there is a discourse). The words not only cross, they exclusively cross and intertwine among themselves. Sometimes they share a letter. They collaborate. They negotiate their stay within a common terrain. The verticals depend on the horizontals and vice versa. The vertical R in Revolution is at the same time the horizontal R in Recipe, Rage or Robespierre. And so on. Something very similar happens in Pedro Álvarez's pictures. The "text" of his work seems to have been conceived as a kind of pictographic crossword puzzle where a great variety of characters, histories, ideas, ethical proclamations, politics, and aesthetics are interconnected, interwoven and juxtaposed in an extraordinarily well articulated discourse, yet whose overall meaning is always turbulent, disturbing and illegible. We don't even know if the artist filled in all the squares or if he left his crossword puzzle intentionally unfinished to express his ignorance, carelessness or annoyance. It's impossible to read it fluently and all at once without constantly tripping over ambiguities, jokes, puns, and plays on words. But, why consider illegibility as a failed, negative or frustrating experience? What holds our interest in works of art is precisely the seduction that its relative illegibility provokes. From this perspective, perhaps we should decline the pleasure of suggesting or establishing precise meanings for the strange crossword puzzle texts of Pedro Álvarez. The only way to read them is to follow them in all their directions and meanings.

Collage

If collage is to be considered a consubstantial technique to what is known as postmodern artistic appropriation, then its definition—to differentiate it from its "modern" Picassoan definition—should refer not only to its manual, artisanal technique of pasting different materials together on a surface, but also should reclaim its condition as a conceptual and intellectual tool with a much broader and more open range. Pedro Álvarez was an operator (or a user) of this new conception of collage. Not only because he principally made painted collages, not giving such importance to the cutting and pasting of other materials on the surface of the painting (which he of course also did very often), but because collage seems to have served him more as an epistemological tool than an artistic technique: an investigative tool for knowing and attempting to modify our dogmatic version of reality, and only in the last resort for achieving a determined aesthetic effect. Collage was without doubt the ideal tool for faithfully transcribing his peculiar kaleidoscopic vision of the world, but this operation was never realized as a copy or mechanical duplication of those visions, and much less was he destined to create visual surprises like what happens with some oneric or psychedelic varieties of realism. He conceived collage as a premise, not as a result. It can be said that Pedro Álvarez's real collage happened behind the image, away from (or closer to) the visible zone. Before they were taken to the visual level, his collages developed on the abstract levels of concepts and ideas. He cut and pasted institutions, doctrines, precepts, attitudes, customs, and routines. He made collages out of ideologies, philosophies, ethics, aesthetics, and politics. Much before putting them on canvas or paper, he had already made collages (or precollages) in his mind from academic disciplines (historiography, ethnography); collages from various cultural practices (literature, comics, advertising, interior design, post cards); collages from eras (19th century, 1940s and '50s); collages from countries or nations (Cuba, United States, Spain, USSR);

collages from characters (historical, fictitious, anonymous). Only after having selected and contrasted the elements of this great panorama did he begin the process of cutting and pasting the small, concrete, particular images we see in his pictures: images taken from the paintings of Landaluze, Rafael Blanco, Walt Disney animated cartoons, a 19th century Cuban novel (*Cecilia Valdes* by Cirilo Villaverde), ads for Coca Cola, Chevrolet and U.S. presidential iconography. His concrete collages only illustrated his abstract pre-collages.

On the other hand, Pedro Álvarez barely altered the identity of the images he chose. He never exaggerated, or deformed, or tried to caricature. He never followed that route in his parodical project. When the situation required it, he found a reference that already contained those properties. He just took fragments out of context and put them into another. He appropriated them, put them together, made them chatter and collide. In this way, more than inventing or creating forms, figures or signs, his work consisted in choosing them, taking them from the nearly inexhaustible reserve of images that the history of culture provides, what Italo Calvino called the "indirect imaginary," in contrast with the imaginaries that come from the direct experience, imagination or fantasy of the author. He even cheerfully appropriated the uses offered by the persuasive rhetorical codes already established in other systems (advertising, politics, theatre, photography, ethnography, etc.) whose programs he remade or twisted to follow his own artistic agendas. His mission, then, was much more austere than we can imagine, more contained, restrained, almost ascetic: harvesting and gathering signs, and then making sparks fly from their proximity.

Theatricality

I'm not referring, of course, to theatre as a genre or literary text, or as a form of narration whose histories, stories or characters were never really cited or taken as referenced sources in the works of Pedro Álvarez, but rather to the use that this artist made of the paraphernalia of theatrical representation: that is, the scenery, decorations, costumes, makeup, lighting, and of course, gestures, postures, movements, acting. The theatrical is a concept that is barely present in written dramatic works, since it belongs to staging, the transformation of text into a visual spectacle. I think that this concept of the theatrical was used more or less consciously in the paintings of Pedro Álvarez as a resource or tool of proven communicative capability. The most obvious of these theatrical effects is perhaps lighting. In many of his paintings (especially in the *Havana Dollarscapes* series), the evidence of this emphatic artificial lighting is very clear on particular characters or scenes. Another interesting element is surely the characters' poses. Before the impossibility of reproducing the live gestures of the play, the manifestations of facial and bodily expressions of the actors, painting has to revert to the frozen movement of the pose, which many of these characters have brought with them from photography or painted portraits where the artist found them. And the pose is always theatrical, a miniature performance destined to show a falsified image of oneself. What's interesting is that in Pedro Álvarez's paintings this accumulation of different poses generates very intense bubbling of psychological, cultural, ethnic, and class contrasts. The imposing *íremes* of the Secret Society of the Abakuá generally display ethnic or folkloric poses; they are not ancestors incarnated during the celebration of ritual, but rather carnivalesque *diablitos* constructed by the hegemonic imagination to embody the "primitive," the exotic, the pre-modern. From banknotes, the old North American presidents exhibit the aristocratic and solemn poses with which they still wield power. The anonymous characters from ads adopt the same happy and natural poses and gestures with which they tried to sell their wares from the pages of the magazines. They all pose. They all pretend. They are all acting. Even the cars, the buildings, the landscapes, in no way just backdrops or part of the scenery, also have very specific parts to play. Even the skies are acting like the skies in tourist postcards or old romantic paintings. And of course, they all wear the makeup applied by the pseudo-academic brush of the painter, who is now converted into ironic director. Hidden in the wings, Pedro Álvarez enjoys his own play.

It's gotten late and now I don't have time to inventory some other important tools like Cliché, Academy, Joke and Nonsense. I think I could also include Painting or Art in this brief list of tools, but I thought this might seem silly and obvious instead of creating an advantageous confusion. Do we need to emphasize this, since Pedro Álvarez was an artist and a painter? In any case, I think that Pedro was very conscious of the instrumental and strategic character of painting and art. Clearly they were institutions made for use and manipulation (like the Museum, or the Market, or the State) and not for letting oneself be used by them like a puppet. He could manage those myths, answer them, make fun of them, enjoy them, take advantage of them, but at no time take them seriously and then take the risk of becoming himself an abject tool. Otherwise, we would have had to include the name of Pedro Álvarez in the inventory.

(Trans. Noel Smith)

Pedro with detail of *African Abstract*, photograph by Eduardo Ruben Garcia, 2003
Pedro con detalle de *African Abstract*, foto Eduardo Ruben Garcia, 2003

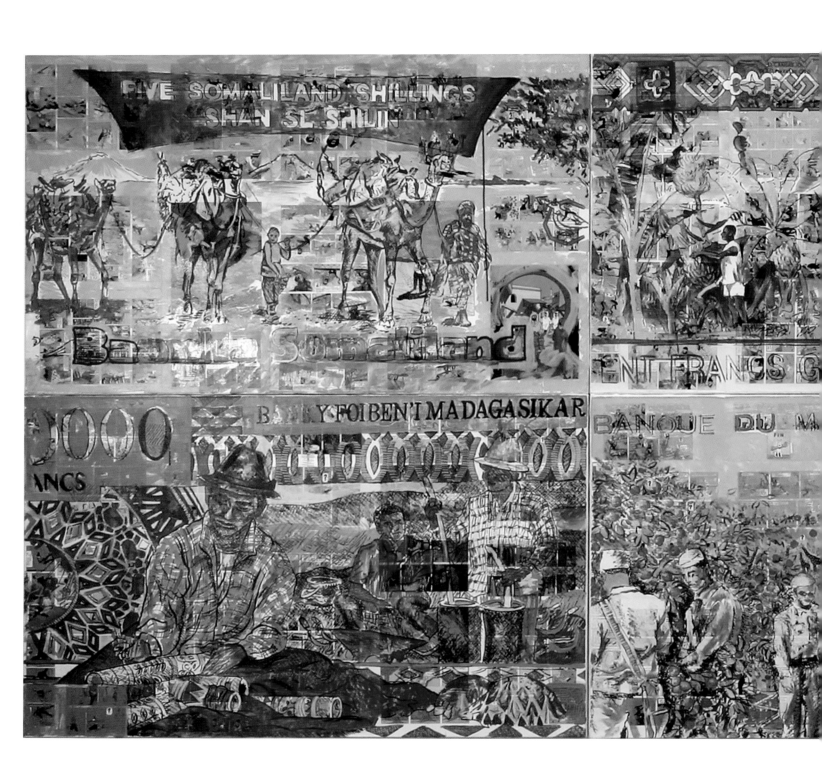

African Abstract, 2002, collage and oil on canvas, polyptych: six paintings, Collection of Arizona State University Art Museum

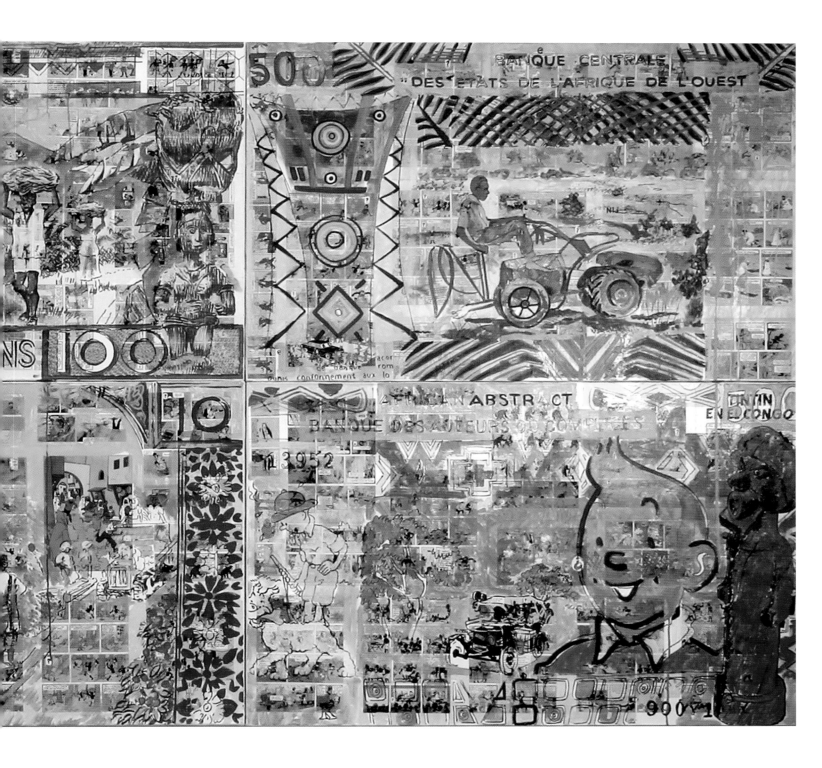

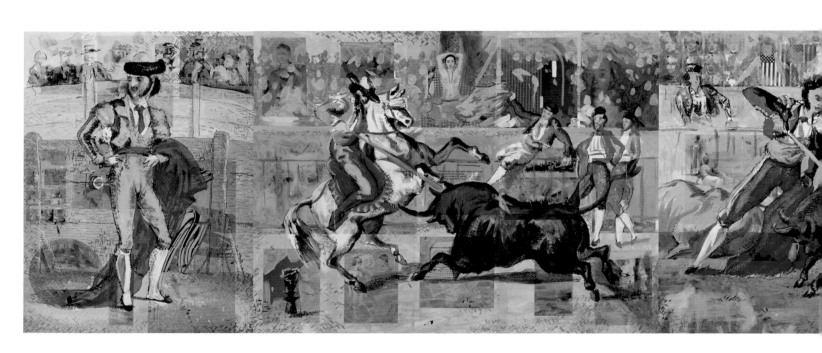

The Triumph of Spanish Art, Homenaje a Ortega y Gassett, 2003, collage and oil on canvas, polyptych: five paintings, Estate of the Artist

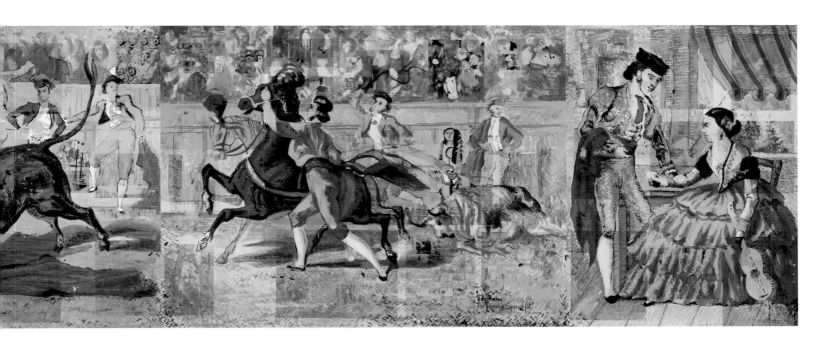

The Construction of Value, 2003, collage and oil on canvas, polyptych: eight paintings, Collection of Lawrence Van Egeren, Mason, Michigan

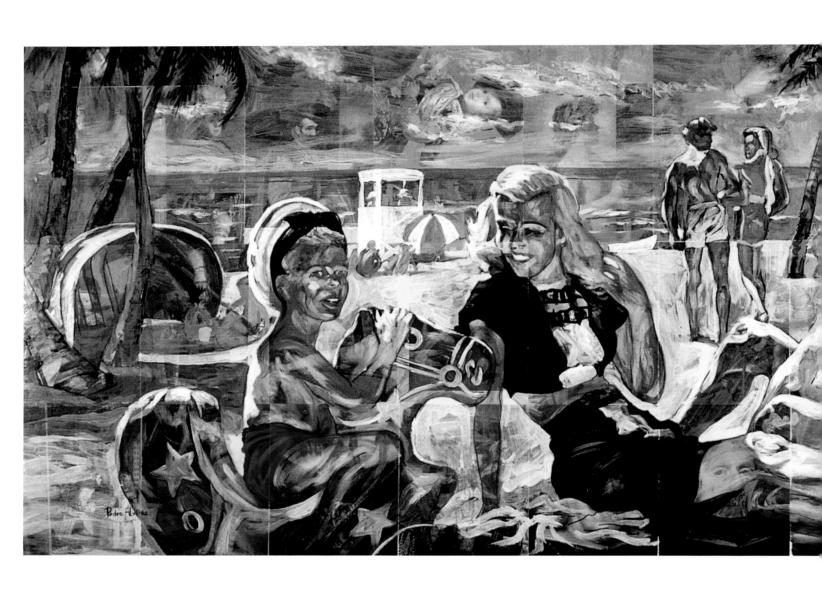

Detail of *On Vacation*, 1998, collage and oil on canvas, Private Collection

Si uno está convencido de que puede encontrar algo (cualquier cosa) en las obras de arte, hay muchos lugares donde realizar esa búsqueda. Me he acercado a la obra de Pedro Álvarez por una vía lateral, periférica. Me ha parecido la opción más discreta y menos intrusiva, o donde existe menos peligro de que pueda añadir contenidos o descubrir significados o atribuir connotaciones alejadas o extrañas a las que el propio artista prefirió. Sé que estas intervenciones son justamente las que el arte reclama de nosotros, pero la posibilidad de que nuestros comentarios puedan llegar un día a suplantar al arte no me parece una preocupación irrelevante. Estoy convencido de que la explicación no constituye un verdadero aliado del arte sino más bien un dudoso compañero de ruta que puede convertirse en traidor, en delator, en enemigo. ¿Qué utilidad puede tener que expliquemos de dónde saca el mago su conejo? Quizás por eso he evitado deliberadamente acercarme demasiado al objeto (a las obras) y también al sujeto (al artista). Y en buena medida he tomado distancia de una gran cantidad de contextos. ¿Acaso queda algo disponible después de estos descartes? Creo que sí. Siendo la creación artística un proceso complejo, preferí detenerme en la fase preliminar, en ese lapso previo a la formación del embrión, donde apenas hay nada, ni siquiera una idea concreta, sino un conjunto de habilidades, de instrumentos y una masa confusa de compulsiones, de intenciones, de deseos latentes. No creo que pueda ser considerada una mirada de laboratorio, indiferente o insensible. Ni descomprometida. Estas autocensuras (que prefiero llamar abstenciones voluntarias) se hallan fundamentadas en razones sentimentales y epistemológicas que sería muy largo de explicar aquí. Ambas tienen que ver, sin embargo, con la ausencia de Pedro.

En este texto me he interesado de manera exclusiva en algunas de las posibles herramientas que Pedro Álvarez utilizó para crear sus obras. No para producirlas *sino para* concebirlas, *para* proyectarlas. *Son herramientas que a mi juicio fueron usadas mucho antes que las otras, las reales, y que muy pocas veces son tomadas en cuenta a la hora de hacer un inventario de sus recursos creativos ya que tienen poco que ver con la educación artística convencional y más con los adiestramientos cotidianos. Son herramientas que cumplen funciones muy precisas dentro de la cultura pero que en este caso fueron empleadas (si lo fueron) sólo metafóricamente. Poseen por tanto una existencia igualmente figurada, ideal. No es posible localizarlas físicamente junto a sus pinceles, espátulas y trapos. Ni entre sus catálogos y libros de historia del arte. Revisarlas puede ayudarnos a comprender mejor algunas características de sus imágenes y a conocer (o a sospechar) las intenciones que Pedro perseguía al hacerlas. Si es cierto aquello de que "todo es según el color del cristal con que se mira" no me parece ocioso examinar atentamente la peculiaridad de ese extraño cristal. Quizás parte de su mirada pudo quedar impresa ahí.*

Calidoscopio

El ojo no es un simple instrumento biológico. Como el resto de nuestros órganos sensoriales, se halla condicionado socialmente, culturalmente. De manera que es muy raro que alguien mire directamente la realidad sin emplear algún dispositivo previo que le permita transformarla y acomodarla a sus necesidades, gustos e intereses. La variedad de estos dispositivos es enorme. La venerable objetividad se ha visto siempre estorbada por ellos. Los amantes de la exactitud, del detalle miran meticulosamente el mundo a través de imaginarias lupas y microscopios; se acercan tanto a sus objetos que dejan de ver lo que está sucediendo alrededor, que muy a menudo es más revelador e interesante que lo que sucede en el centro. Los que se hallan ansiosos por acercarse a las incógnitas que propone el futuro se esfuerzan con largos telescopios, con técnicas adivinatorias o con ideologías proféticas, soteriológicas, prometedoras de algún lejano Paraíso, y entonces se les escapa lo que sucede frente a sus narices. Ya sabemos que los indiferentes, los misántropos usan gafas oscuras, polarizadas, o se refugian en cualquier otra forma

de ceguera. Y los falsos custodios de la Ley, los que desconfían y vigilan, prefieren la garita panóptica, pues su verdadero interés no es observar la realidad, sino tan sólo controlarla, dominarla. Otros –quizás los menos, desgraciadamente-- se contentan con mirar la realidad como las moscas, con mil ojos, a través de espejos rotos, fragmentados o mediante el empleo de un infantil calidoscopio. Seguramente Pedro Álvarez debió hallarse en este último grupo. Gracias al hipotético uso de este juguete óptico su mirada pudo abarcar los más variados ángulos de nuestra sabrosa complejidad cubana, de su cultura, de su historia, y de los innumerables resplandores y opacidades provenientes de todo el universo. Lo que vieron sus ojos fue un panorama incoherente, móvil, espejeante, difícil de sintetizar, de organizar, pero cuya estructura heterogénea ejercía mayor fascinación que cualquier regularidad

Zapping

A propósito, creo que habría que mencionar aquí a un moderno pariente del calidoscopio: el mando a distancia, responsable de esa práctica que conocemos como zapping, y cuyos inquietos saltos de un canal a otro provocan el mismo dinamismo visual, fragmentario que el otro ingenioso artefacto. Con seguridad Pedro Álvarez sostuvo con las nerviosas manos de su mente uno de esos controles remotos. Con ambas herramientas logró captar y ofrecernos esa vertiginosa noción enciclopédica del mundo que al parecer necesitamos para orientarnos (o desorientarnos) dentro de la superpoblada iconosfera actual. No veo porqué nuestra mirada tendría que corregir o enderezar ahora esas visiones, ni tratar de convertir su caos en orden, en sistema. Ni habría porqué dedicarle especial atención al reflejo aislado de un solo espejito (o contentarnos con el mismo aburrido canal), ni atender a cada uno de ellos por separado en detrimento de la pluralidad, de la totalidad que Pedro conquistó con su obra. La mejor forma de entender y disfrutar lo caótico, de aprovechar sus energías libertarias, sus mensajes de insubordinación, de indisciplina no es aplicándole modelos de organización, de domesticación, sino más bien incrementando su entropía: colaborando con el caos.

Anacronismo

El anacronismo es considerado un error, un defecto, una anomalía cronológica. Pero en el arte siempre ha sido otra cosa. Su empleo intencional ha servido para ordenar los datos de distinta manera. Para activarlos. Para obligarnos a releer críticamente los mismos sucesos y sacar nuevas conclusiones. Para acelerar el descrédito de lo retrógrado, de lo falso, de lo ilegítimo. O simplemente para divertirnos, para burlarnos del solemne registro del Tiempo que realizan el almanaque y el reloj y esa amañada narración que llamamos Historia. Pedro Álvarez fue un experto en este tipo de anacronismo creativo. Sentado en su pequeña "máquina del tiempo" se entretuvo en apretar a la vez varios botones y palancas. No al azar, desde luego. Su itinerario temporal (y espacial) se hallaba muy bien delimitado. Pero su empleo del anacronismo tiene, entre otras, una característica especial. La mayoría de sus personajes, objetos y ambientes corresponden a un tiempo que no es exactamente el nuestro, es decir, el presente, la actualidad, el ahora, sino el pasado, o una gran variedad de pasados. Sólo muy fugazmente algún vislumbre de lo contemporáneo hace su aparición en su pintura para hacernos saber que dicha actualidad existe: la banderola roja de algún mensaje socialista cubano, una propaganda de Benetton, el edifico de la Embajada soviética en La Habana. Estas apariciones provocan un raro efecto de anacronismo invertido, donde es justamente lo contemporáneo lo que parece hallarse fuera de lugar en la escena. ¿Dónde se ha metido el presente en las obras de Pedro Álvarez, ese presente que algunos han querido reducir erróneamente al llamado Período Especial cubano? ¿Qué conclusiones podemos sacar de esa gigantesca omisión, de esa elipsis? ¿Se trata acaso de una actitud evasiva, escapista, de un interés nostálgico por el turismo historiográfico, arqueológico? Creo que es todo lo contrario. Su incógnita no fue nunca el pasado, ni el futuro (sobre el cual era más o menos escéptico) sino el presente.

El presente era la X de su ecuación. Al evitar representarlo, éste aparece entonces "por defecto" dentro de nuestra mente como un bombillo rojo, como deseo insatisfecho, y ya sabemos que no hay nada que movilice más nuestra curiosidad, nuestro interés (y acaso también nuestras acciones) que aquello que no vemos, que no disfrutamos, que nos falta. Si su obra logró llamarnos la atención sobre el presente fue justamente por haberlo presentado como una carencia, como un déficit.

Crucigrama

Un crucigrama no es un entretenimiento trivial, ni un simple pasatiempo (es decir, un recurso para evitar que nuestro tiempo sea ocupado totalmente por las actividades productivas, sentimentales, políticas...) El crucigrama constituye la herramienta ideal para la construcción de textos ilegibles. O de textos que generan lecturas fragmentadas, múltiples, confusas. En ese sentido forma parte de la enigmática familia de los palimpsestos, los palíndromos, los anagramas, los textos criptográficos y demás rarezas que la Literatura siempre ha excluido de sus ortodoxos dominios. Pero lo cierto es que cuando se llega a la solución final de un crucigrama, no hay nada ahí. El texto resultante no tiene sentido. Está compuesto por un determinado número de palabras, de vocablos, pero es imposible definir con precisión de qué trata el discurso (porque a pesar de todo hay un discurso). Las palabras sólo se cruzan, se entrecruzan. A menudo comparten una letra. Colaboran. Negocian su estadía en un mismo territorio. Las verticales dependen de las horizontales y viceversa. La R vertical de la palabra Revolución es a la vez la R horizontal de la palabra Receta, Rabia o Robespierre. Cosas así. En los cuadros de Pedro Álvarez sucede algo muy similar. El "texto" de su obra parece haber sido concebido como una especie de crucigrama pictográfico, donde una gran variedad de personajes, de historias, de ideas, de proclamas éticas, políticas, estéticas se interconectan, se entretejen, se yuxtaponen en un discurso extraordinariamente bien articulado, pero cuyo significado total es siempre turbulento, perturbador, ilegible. Incluso no sabemos si el artista ha rellenado todas las casillas o si ha dejado su crucigrama intencionalmente inconcluso para expresar su desconocimiento, su dejadez, su fastidio. Es imposible leerlo de corrido, con fluidez, sin tropezar continuamente con ambigüedades, con chistes, con retruécanos, con juegos de palabras. Pero ¿por qué considerar la ilegibilidad como una experiencia fracasada, negativa, frustrante? Lo que mantiene nuestro interés por las obras artísticas es justamente la seducción que provoca su relativa ilegibilidad. Desde esta perspectiva quizás debamos declinar el placer de sugerir o establecer sentidos precisos a estos extraños textos crucigramáticos de Pedro Álvarez. Su única forma de leerlos es seguirlos en todas sus direcciones y sentidos.

Collage

Si el collage quiere ser considerado una técnica consubstancial a la llamada apropiación artística "postmoderna" su definición debería incluir --así sea para diferenciarla de su tradicional definición "moderna", picassiana--, no sólo la operación manual, artesanal de pegar distintos materiales sobre una superficie, sino que debe reclamar su condición de herramienta intelectual, conceptual, de rango más amplio, más abierto. Pedro Álvarez fue un operario (o un usuario) de esta nueva concepción del collage. Y no sólo por haber hecho principalmente collages pintados, es decir, por no haber dado tanta importancia al recorte y pegado de otros materiales sobre la superficie de su pintura (lo cual, desde luego, también hizo a menudo), sino porque el collage parece haberle servido como una herramienta epistemológica más que como una técnica artística. Una herramienta para investigar, para conocer e intentar modificar nuestra visión dogmática de la realidad, y sólo en última instancia para lograr un determinado efecto estético. El collage constituía sin lugar a dudas la herramienta idónea para transcribir con fidelidad su peculiar visión calidoscópica del mundo, pero esta operación nunca fue realizada como una copia o una duplicación mecánica de aquellas visiones, ni mucho menos se hallaba

destinado a crear sobresaltos visuales como sucede con algunos realismos oníricos o psicodélicos. No concebía el collage como un resultado, sino como una premisa. Podría decirse que el verdadero collage de Pedro Álvarez se producía en la trastienda de la imagen, más allá (o más acá) de la zona visible. Antes de ser llevados al territorio de lo visual, sus collages se desarrollaron en el nivel abstracto de los conceptos, de las ideas. Recortaba y pegaba instituciones, doctrinas, preceptos, actitudes, costumbres, rutinas. Hacía collage de ideologías, filosofías, éticas, estéticas, políticas. Mucho antes que en las telas o en el papel, ya había hecho collages (o pre-collages) en su mente con disciplinas académicas, (historiografía, etnografía); con diferentes prácticas culturales (literatura, cómics, propaganda comercial, diseño de interiores, postal turística); collage de tiempos (siglo XIX, años 1940 y 50); collage de países o naciones (Cuba, Estados Unidos, España, URSS); collage de personajes (históricos, ficticios, anónimos). Sólo después de haber seleccionado y contrastado los componentes de este gran panorama, es que comenzaba el proceso de recortar y pegar las imágenes menudas, concretas, particulares que vemos en sus cuadros: imágenes tomadas de la pintura de Landaluze, de Rafael Blanco, de los cartones animados de Walt Disney, de una novela cubana del siglo XIX ("Cecilia Valdés" de Cirilo Villaverde), de propagandas comerciales de Coca Cola, de Chevrolet, de la iconografía presidencial norteamericana. De manera que sus collages concretos sólo ilustraban sus pre-collages abstractos.

Por otra parte, Pedro Álvarez apenas alteraba la identidad del recorte elegido. Jamás exageraba, ni deformaba, ni pretendía hacer caricaturas. Su proyecto paródico nunca siguió esa ruta. Cuando la situación lo requería, buscaba alguna referencia que contuviera ya esas propiedades. Simplemente sacaba fragmentos de un contexto y los situaba en otro. Los aproximaba, los ponía en contacto, los hacía chirriar, entrechocarse. De esta manera, más que crear o inventar formas, figuras, signos, su trabajo consistió en elegirlos, en tomarlos de esa reserva casi inagotable de imágenes que proporciona la historia de la cultura, a la que Italo Calvino llamó lo "imaginario indirecto", en contraste con los imaginarios provenientes de la experiencia directa del creador, de su imaginación, de su fantasía. Incluso se apropió gustosamente de las utilidades que le ofrecían los códigos persuasivos, retóricos ya establecidos dentro de otros sistemas (publicidad, política, teatro, fotografía, etnografía, etc.) a los cuales obligó a rehacer o torcer sus programas y a seguir el rumbo de sus propias agendas artísticas. Su misión fue entonces mucho más austera de lo que imaginamos, más contenida, refrenada, casi ascética: cosechar y amontonar signos, y hacer que brotaran chispas de esas proximidades.

Teatralidad

No me refiero, desde luego, al teatro como género o texto literario, o como forma de narración cuyas historias, tramas, personajes en realidad nunca fueron citados o tomados como fuentes referenciales en las obras de Pedro Álvarez, sino al empleo que hizo este artista de la parafernalia propia de la representación teatral, es decir, de la escenografía, de los decorados, del vestuario, del maquillaje, de las luces, y por supuesto, de la gestualidad, de las posturas, de los movimientos escénicos, de la actuación. La teatralidad es un concepto que apenas parece estar presente en la escritura de las obras dramáticas sino que es algo privativo de la puesta en escena, de la transformación del texto en espectáculo visual. Creo que este concepto de teatralidad fue usado de manera más o menos conciente en la pintura de Pedro Álvarez como un recurso o una herramienta de probada eficiencia comunicativa. El más notorio de esos efectos teatrales quizás es la iluminación focal. En muchos de sus cuadros (especialmente en su serie The Havana Dollarscapes) se ve claramente la huella de esa iluminación artificial, enfática alrededor de algunos personajes o escenas. Otro elemento interesante es sin dudas la pose. Ante la imposibilidad de reproducir los gestos vivos de la actuación, las modificaciones en la expresión facial y corporal propia de los actores, la pintura debe acudir al movimiento congelado de la pose, que muchos de estos personajes ya han traído consigo desde el territorio de la fotografía o el retrato pintado de donde el artista las tomó. Y la pose es siempre teatral, una actuación en miniatura destinada a exhibir una imagen falsificada de uno mismo. Lo interesante es que en los cuadros de Pedro Álvarez esta

aglomeración de poses distintas genera un hervidero de contrastes sicológicos, culturales, políticos, étnicos, clasistas de gran intensidad. Los imponentes íremes de la Sociedad Secreta Abakuá exhiben generalmente poses etnográficas, folklóricas; no son ancestros encarnados durante la celebración de un ritual, sino sólo carnavalescos "diablitos" construidos por el imaginario hegemónico para encarnar lo "primitivo", lo exótico, lo pre-moderno. Los viejos presidentes norteamericanos exhiben la pose solemne y aristocrática con que aún ejercen el Poder desde los billetes de banco. Los anónimos personajes de la publicidad adoptan las mismas posturas y ademanes confiados, alegres, naturales con que intentaban vender su mercancía desde las páginas de las revistas. Todos posan. Todos fingen. Todos actúan. Incluso los carros, los edificios, los paisajes, los cuales en modo alguno son telones de fondo, ni forman parte de la escenografía, sino que ejecutan también papeles muy precisos. Los mismos cielos actúan como cielos de postales turísticas o de viejos cuadros románticos. Y desde luego, todos muestran el maquillaje que les untó el pincel seudo-académico del pintor, ahora convertido en irónico director de escena. Oculto entre las bambalinas, Pedro Álvarez disfruta de su propio espectáculo.

Se me ha hecho tarde y ya no me da tiempo a revisar algunas herramientas importantes como el Cliché, la Academia, el Chiste o el Nonsense. Pienso que pude incluir también a la Pintura o al Arte en este breve listado de herramientas, pero me pareció que podía tomarse como una tonta obviedad en lugar de crear un provechoso desconcierto. Habiendo sido Pedro Álvarez un pintor, un artista ¿habría necesidad de enfatizarlas? No obstante, creo que Pedro fue muy conciente del carácter instrumental, estratégico de la pintura y del arte. Estaba claro que eran instituciones para usar, para manipular (como el Museo o el Mercado, o el Estado) y no para dejarse utilizar por ellas como una marioneta. Podía manejar esos mitos, contestarlos, burlarse de ellos, disfrutarlos, sacarles provecho, pero en ningún momento tomárselos en serio y entonces correr el riesgo de convertirse él mismo en una infamante herramienta. De lo contrario habríamos tenido que incluir el nombre de Pedro Álvarez dentro de este inventario.

California, 2000, collage and oil paint on canvas, Collection of Mikki & Stanley Weithorn, Scottsdale, Arizona

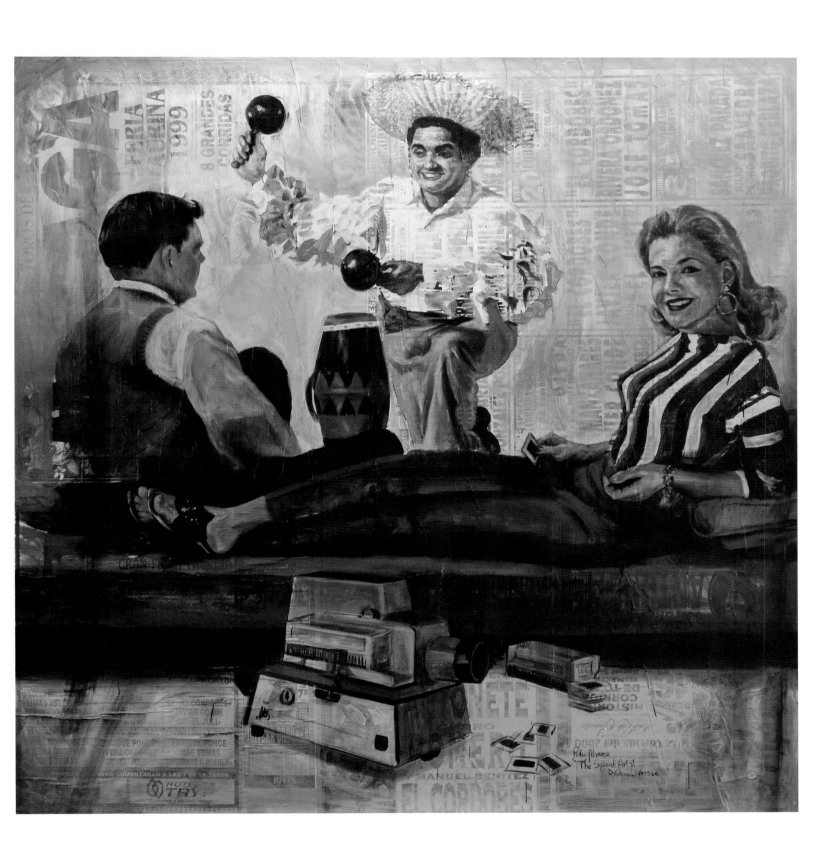

The Spanish Artist, 2001, collage and oil on canvas, Estate of the artist

TP: Where and when did you first come across Pedro's work?

RC: At the ASU Art Museum in Tempe, Arizona. There was a group show of Cuban artists, and there was a piece about it in the L.A. Times. This was in the 90's. The article showed a painting of a Coca-Cola truck in the jungle. I looked at this and I thought, "This is what I like. Who's this?" It said, Pedro Álvarez, Cuban such and such. So I drove to Phoenix, just outside of Tempe, to buy a piece of equipment just for an excuse to see the painting. It was fantastic. So I thought, "Okay, so he's seeing this crazy overlay of American symbols in this mythic setting, that's a really good idea, and he's good at it." I dug the draftsmanship, the colors, the beauty of it. Then, by and by, we went back to Cuba, after *Buena Vista Social Club* was done. The success of that record spawned all these other records, especially Ibrahim Ferrer's [1] solo albums. We met a woman from the Instituto Cubano del Arte e Industria Cinematográficos (ICAIC), the film institute, who became our translator and friend. Toti Morrina is her name. She is completely bilingual and bicultural and understands American culture from reading murder mysteries that her father collected. So I said I'm looking for this artist named Pedro Álvarez. Now, it's not so hard to find people in Havana. It's really just a small town and everyone knows each other. So she comes back and says, "Yes, he has a show coming down today, one hour left. So we went over there and met him for the first time, a real tall guy, young, very excited. He spoke pretty good English. He knew something about who we were. At that point, many people in Havana had become aware of the Buena Vista story, and Ibrahim Ferrer in particular. We looked at the paintings as he took them down. "This is great, cars and stuff," I said. "I love cars." Especially cars from the Cuban point of view. He had a great painting of an International truck interior, featuring a Cuban angel derived from an old cigar company logo. I said, "I love it." "Take it," he said. Then he showed us one of the *Comparsa*, the festival of the poor black people from colonial times. A parade, with folk images set around. A beautiful, small painting. It made me tight in the chest. He says, "Well, I promised this to someone else, but it's not a problem, they are coming tomorrow, you are here now. You take this one, and I will make them another one tomorrow." "Tomorrow?" "Yes, it's easy to do, I have no problem." "But this is so complicated, this takes a bit of doing, look at the detail." "But it's a small painting. The bigger ones take longer." We arranged to meet him at the National Hotel in the evening. He had just enough time to go to the Ministry of Culture to get a proper certificate so the paintings could leave the country. They are very watchful of that kind of thing. But the security guards out in front of the hotel refused to let him come in, even to the lobby. The hookers could run wild, but a citizen, an artist, couldn't come into the big tourist hotel to visit friends. Maybe it's different now. He called us from a pay phone, and we went outside to meet him. We paid him in dollars, said goodbye and thank you, and be sure to call when you get to Los Angeles. Then, we rolled the paintings up and put them in a tube and went to the airport. I said, "Let's see what happens now. This is culture, it's leaving the country." So the Cuban customs officer unrolls the paintings and says, "Very nice. This is very good." He calls his partner over to look. He looks at the certificate and says, "Pedro Álvarez, a good artist. This is very good work, congratulations." And that was it. You always expect something terrible, but there was no problem, and no problem on this end, bringing the paintings in.

TP: They didn't look for anything subversive in it?

RC: They would want to see if the work contained cryptic language or hidden messages. They saw that it was just paint. Also, Pedro's work is somewhat less overtly political than other artists there.

TP: He never really even talked very much about it. If there's any subversiveness in it, it's interpreted. I mean, there's a comment, certainly...

RC: Art comments. But he didn't preach. By the way, the musicians say something similar, especially

the older generation. "We just play music." Because musicians are sort of in their own little ambient world. I found that the older crowd of musicians in Cuba see themselves as custodians. They have a responsibility. Cuba is not the High Church of "I/Me," as is so often the case. But I don't have any way of knowing what artists in Cuba are going through every day. If you sing a hundred-year old song, there's no confrontation, no controversy. Music is just in the air, it's entertaining. But art goes up on the wall and stays there and vibrates and talks to you. I don't really understand what Pedro had to go through. Look what he must have been struggling with, he jumped off the balcony. Who's to say? I can't comment on it. I just like to make records.

[1] Popular Cuban singer and musician of Afro-Cuban music. Member of the Buena Vista Social Club.

Detail of *La cancion del amor*, 1995, oil on canvas, Private Collection

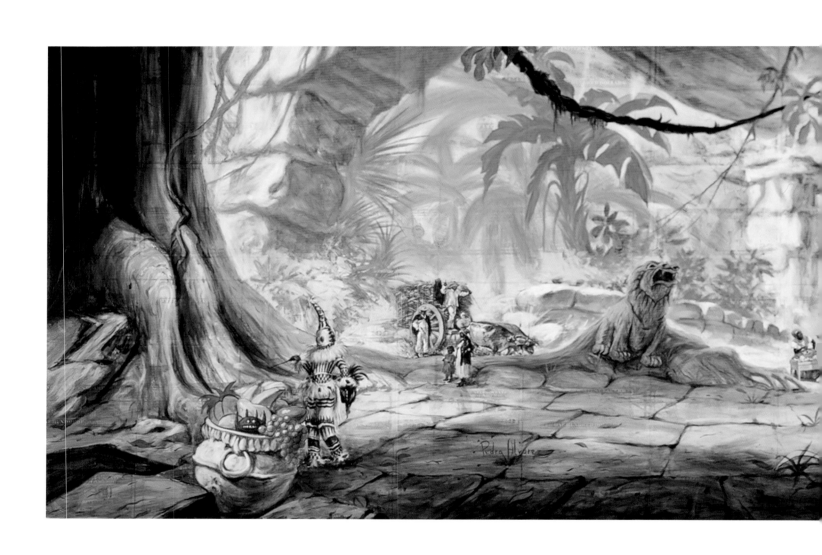

Site (Homenaje a Wifredo Lam), 1998, collage and oil on canvas, diptych, Collection of Arizona State University Art Museum

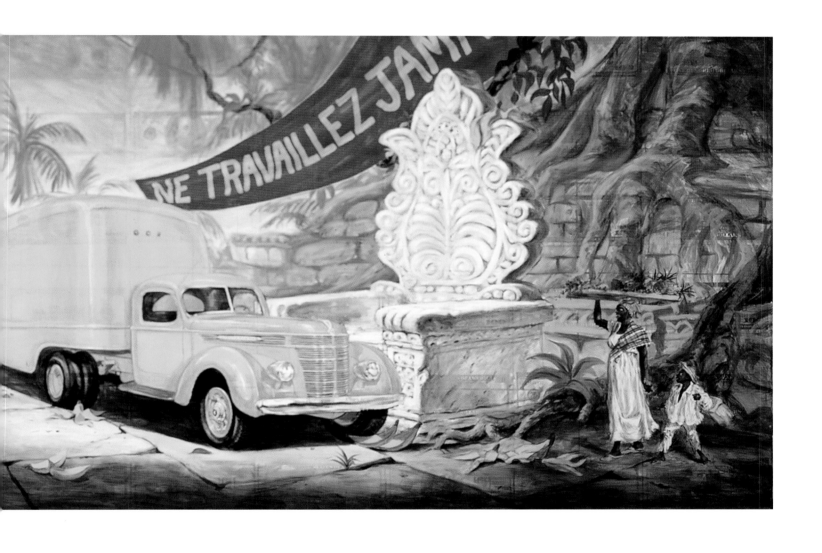

TP: ¿Dónde y cuándo te tropezaste por primera vez con la obra de Pedro Álvarez?

RC: En el ASU Art Museum de Tempe, Arizona. Se celebraba allí una muestra colectiva de artistas cubanos, y en el Times de L. A. había una foto de una de las piezas. Aquello fue en los años noventa. La fotografía de aquel artículo mostraba un cuadro con un camión de Coca-Cola en la selva. Miré la imagen y pensé: "Me gusta. ¿Quién será el artista?" Debajo ponía: Pedro Álvarez, cubano, tal y tal. Entonces me dirigí a Phoenix, en las afueras de Tempe, con la excusa de comprar unas herramientas para poder ver el cuadro. Era extraordinario. Entonces pensé, "o sea que este artista realmente ve esta loca superposición de símbolos americanos en un escenario mítico, qué gran idea, y lo hace realmente bien". Me quedé prendado de la técnica, de los colores, la belleza del cuadro. Al poco tiempo regresamos a Cuba, después de acabar Buena Vista Social Club. *El éxito que tuvo aquel disco hizo que otros discos en la misma línea proliferaran, especialmente los álbumes en solitario de Ibrahim Ferrer. Conocimos a una mujer del Instituto Cubano del Arte e Industria Cinematográficos (ICAIC) que nos hizo de traductora, y trabamos una buena amistad. Toti Morriña se llama. Es totalmente bilingüe y bicultural, y conoce bien la cultura americana gracias a la lectura de historias de misterio que coleccionaba su padre. Entonces le dije, "estoy buscando a un artista llamado Pedro Álvarez". Por eso, no es tan difícil encontrar a alguien en la Habana. Es una ciudad pequeña y todo el mundo se conoce. Toti respondió: "Sí, precisamente cierra una exposición hoy, dentro de una hora". Así que nos apresuramos a ir hacia allá y nos presentamos, un tipo realmente alto, joven, nervioso. Hablaba inglés bastante bien, y algo sabía también de nosotros. En aquel momento, mucha gente en la isla estaba al tanto de la historia Buena Vista, especialmente por Ibrahim Ferrer.[1] Miramos las obras de la exposición mientras Álvarez las recogía. "Me parecen fantásticas, los carros y demás" —dije. "Me encantan los carros". Sobre todo los carros desde la perspectiva cubana. Tenía una gran pintura del interior de un camión internacional que presentaba un ángel cubano extraído del logo de una antigua compañía de puros. Al verla dije: "Me encanta". "Llévatela" —dijo él. Luego nos mostró uno de los de* Comparsa, *la fiesta de los negros pobres en tiempos coloniales. Es un desfile, con imágenes del folklore por allí esparcidas. Un cuadro pequeño, precioso. Se me encogió el corazón. Entonces va y me dice: "Éste se lo había prometido a alguien, pero no importa, vienen por él mañana, vosotros estáis aquí ahora. Tomadlo, y mañana les haré uno a ellos". "¿Mañana?" "Sí, es fácil de hacer, no hay problema". "Pero si es muy complicado, costará mucho pintar los detalles". "Sí, pero es un cuadro pequeño. Los grandes cuestan más". Quedamos en encontrarnos con él en el Hotel Nacional por la noche. Él sólo tenía tiempo para ir al Ministerio de Cultura y obtener el cerificado de salida de los cuadros. En eso son muy estrictos. Pero al llegar al hotel, la seguridad le paró en la puerta sin dejarle pasar, ni siquiera al vestíbulo. Las prostitutas campaban por allí a sus anchas, y un ciudadano, un artista, no podía entrar en el enorme hotel para visitar a unos amigos. A lo mejor todo es distinto ahora. Nos telefoneó desde una cabina y salimos fuera a su encuentro. Le pagamos en dólares, nos dimos las gracias y dijimos adiós, que nos llamara, de verdad, cuando viajase a Los Ángeles. Enrollamos los cuadros, los metimos en un tubo y nos dirigimos al aeropuerto. Yo dije: "Vamos a ver que pasa ahora. Esto es cultura abandonando del país". El oficial de aduana cubano desenrolló las pinturas y comentó: "Qué bonitos. Son muy buenos". Y llamó a su compañero para que los mirase. Éste leyó el certificado y dijo: "Pedro Álvarez, un buen artista. Estos cuadros son muy buenos, les felicito". Y eso fue todo. Siempre te esperas algo terrible, pero no hubo problema, ni tampoco aquí, al entrar las pinturas.*

TP: ¿No intentaron encontrar algún elemento subversivo en ellas?

RC: Imagino que querrían ver si la obra utilizaba un lenguaje críptico, o contenía mensajes ocultos. Comprobaron que era sólo pintura. Además, la obra de Pedro es, de algún modo, menos abiertamente política que la de otros artistas cubanos.

TP: La verdad es que él ni siquiera hablaba de ello. Si hubiera cualquier tipo de elemento subversivo en su obra, eso responde a interpretaciones. Me refiero a que… rumores desde luego sí que hay.

RC: Rumores en el mundo del arte. Pero él no era dado a predicar. Por cierto, los músicos dicen algo parecido, sobre todo la generación de los más mayores. "Nosotros sólo hacemos música". Los músicos viven en su propio ambiente. Me enteré de que los músicos mayores se sienten los guardianes de la música. Tienen una responsabilidad. Cuba no es el templo del "Yo", como ocurre en muchas partes. Pero no tengo forma de averiguar cómo lo pasa a diario un artista en Cuba. Si cantas una canción de hace cien años no puede haber confrontación, ni controversia. La música está en el aire, es entretenida. Pero cuelgas una obra en la pared y allí se queda, y vibra, y te habla. No entiendo bien qué le pudo suceder a Pedro. Pero fíjate lo que debía estar pasando que se tiró por el balcón. ¿Qué podemos decir? No estoy capacitado para hablar de ello. Yo sólo hago música.

(Trad. Elena G. Escrihuela)

[1] *Cantante y músico popular cubano de la música afrocubana. Miembro de Buena Vista Social Club.*

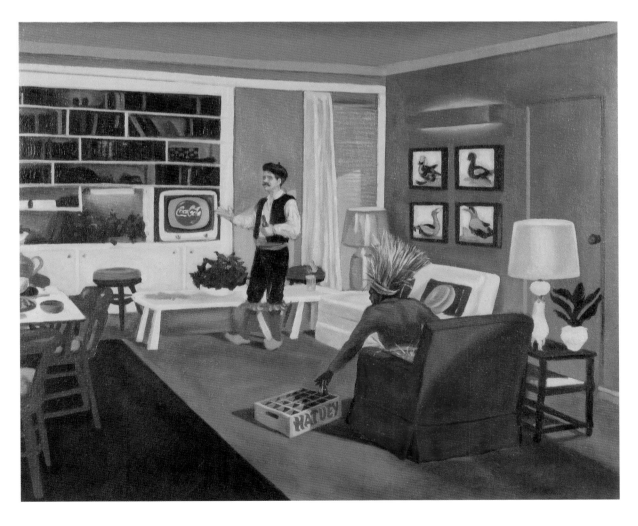

Sin título, ca. 1998, acrylic on canvas, Collection of Marilyn A. Zeitlin, Scottsdale, Arizona

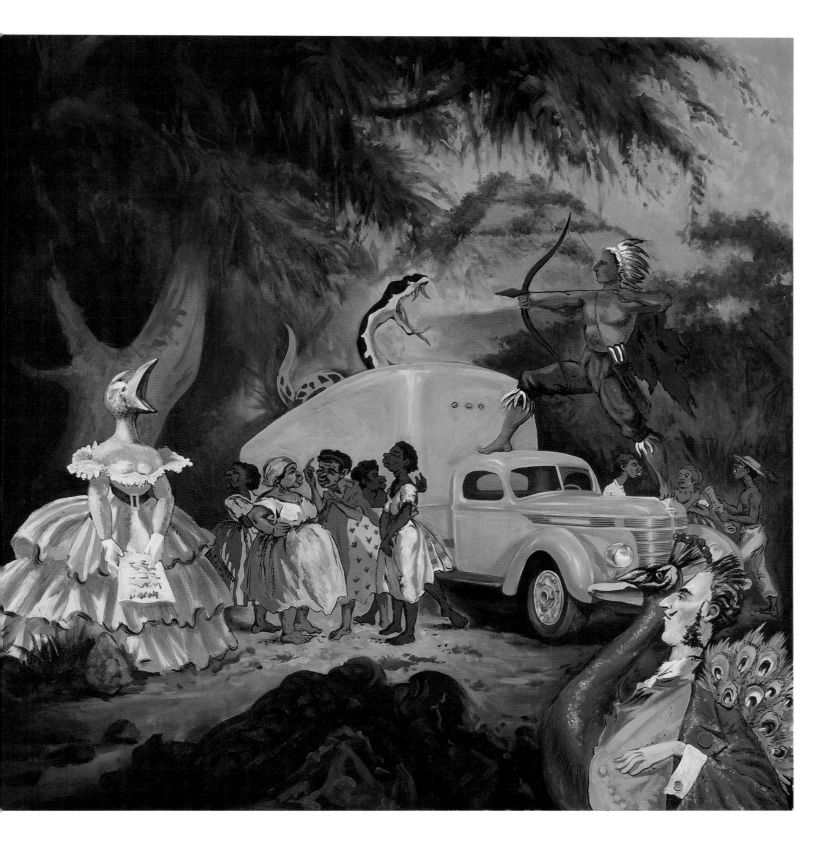

Radio Bemba y Cierra del Pico contra la mala lengua, 2000, oil on canvas, Private Collection

cing page:

ck to Africa, 1998, oil on canvas, Private Collection

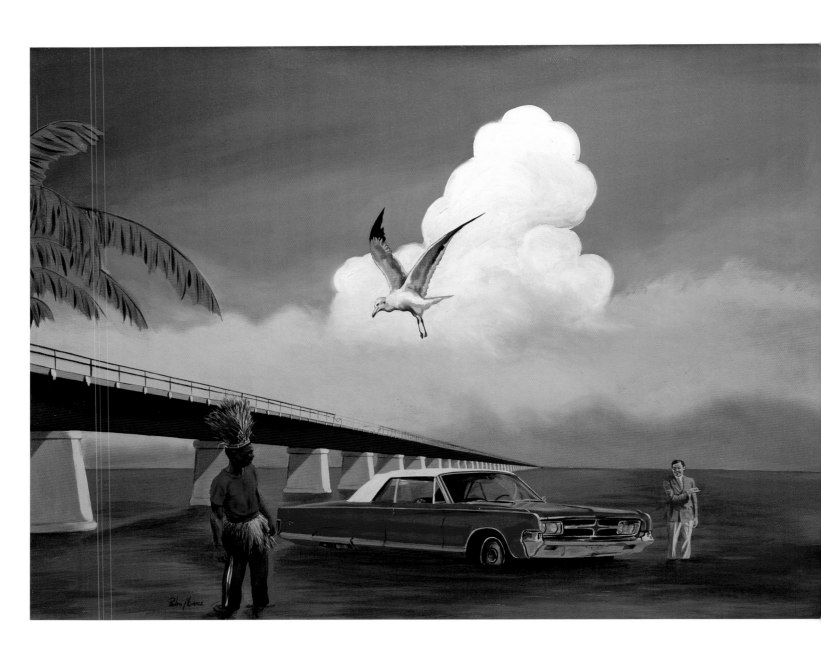

A Minor Incident Returning from Tropicana, 2000, oil on canvas, Estate of the artist

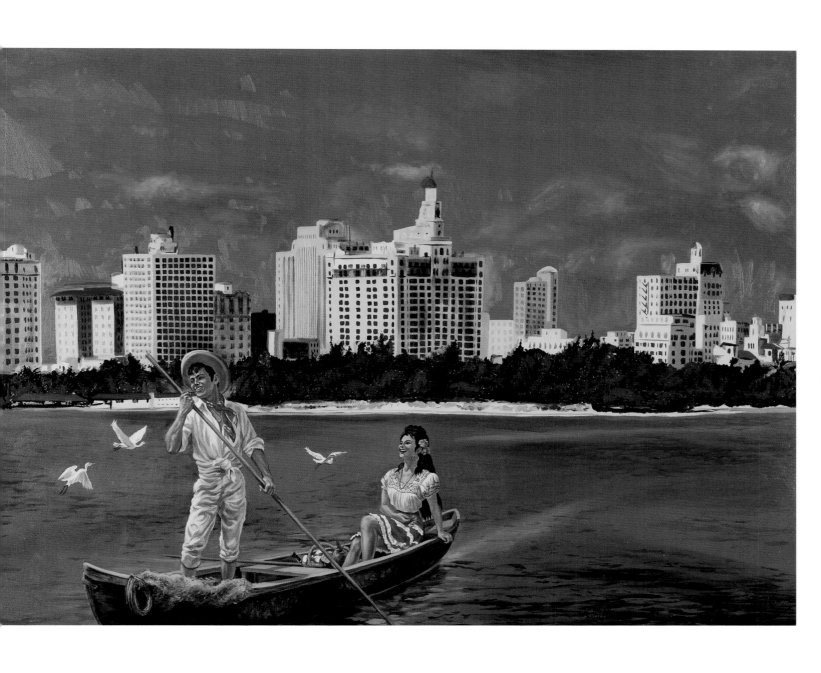

El dulce verano del poeta Dadaísta (The Sweet Summer of the Dadaist Poet), 2000, oil on canvas, Estate of the artist

All *Untitled, de la serie paisajes de La Habana*, 1985, acrylic on paper, Estate of the artist

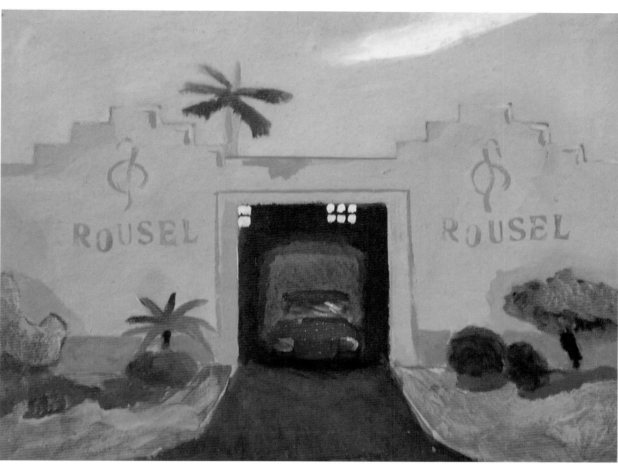

From left to right:

Untitled, 1985
Paisaje con nube amarilla, 1985
Paisaje con nubes cálidas y gordas, 1985
All acrylic on paper, Estate of the artist

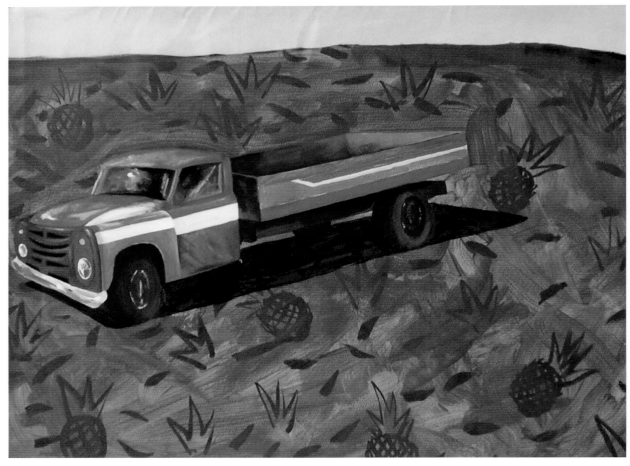

Top row from left to right:
Paisaje de entrenamiento, 1986
La caida, 1986
Untitled, 1986
All acrylic on paper, Estate of the artist

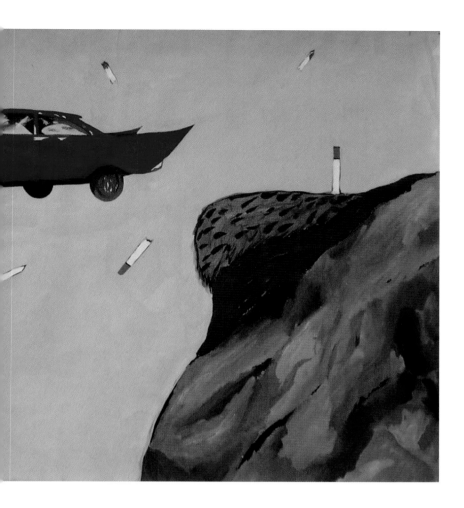

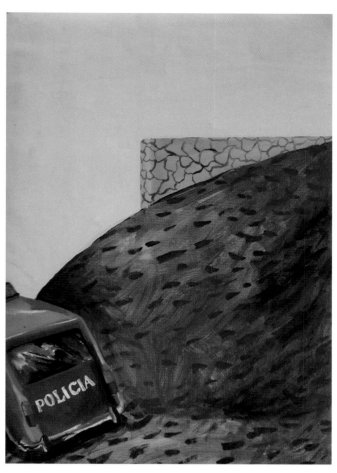

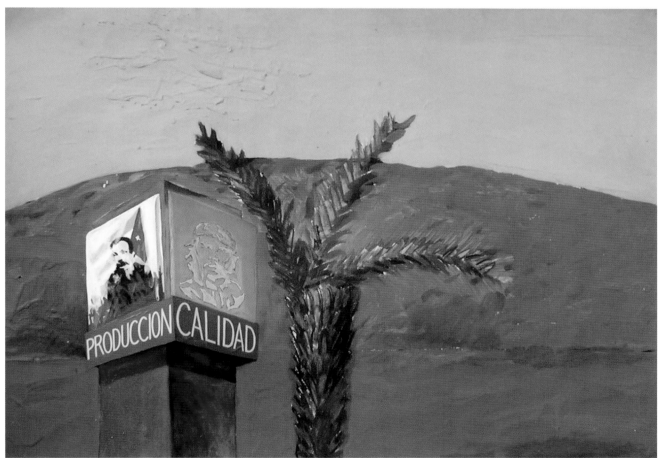

Bottom row from left to right:
Untitled, 1987
La épica de los 70', 1987
Paisaje por la producción y la calidad, 1987
All acrylic on paper, Estate of the artist

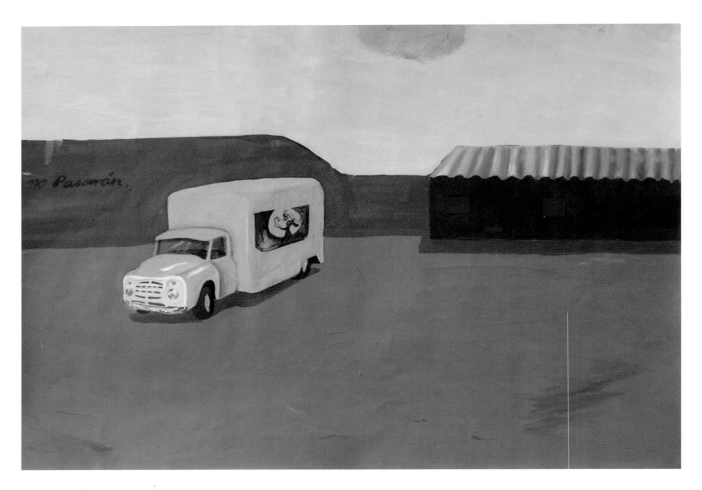

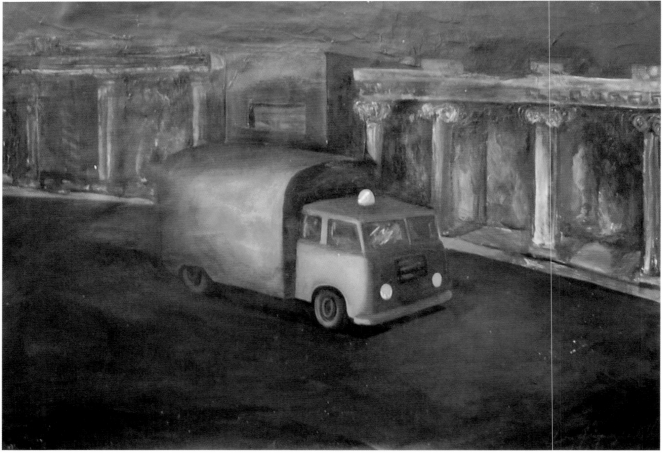

Hola, yo soy Matilda, 1987, acrylic on paper, Estate of the artist
En el calor de la noche, 1987, acrylic on paper, Estate of the artist

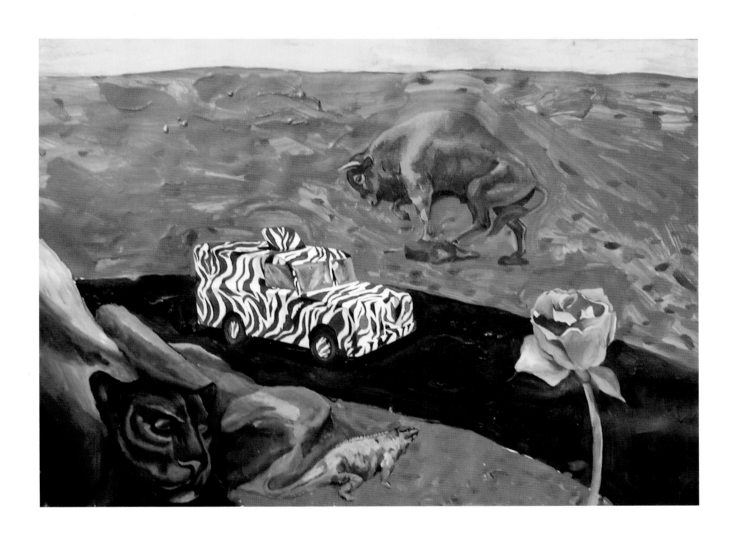

La actitud, 1987, acrylic on paper, Estate of the artist

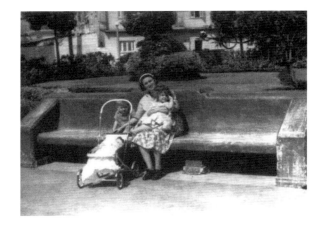

1967

Born February 9th in Havana, Cuba. Both parents work for newspaper, *Granma*, His father is chief accountant and his mother an administrative assistant. He is the youngest of six brothers. Spends his childhood in the midst of a large and lively family with a passion for politics and baseball who also enjoy playing dominoes when they get together.

1974–1976

An avid reader since childhood, he attends cultural activities organized by the Ministry of Education at the Rubén Martinez Villena Library. His preferred reading includes Jules Verne, Alexander Dumas, Emilio Salgari and the *Asterix* comics. He takes part in creative workshops and his early drawings reveal his fascination with these authors.

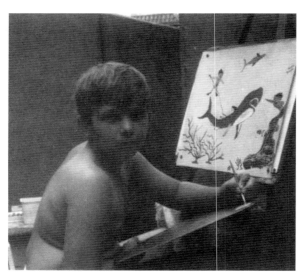

1977–1981

He studies Art History, Drawing, Painting, Sculpture and Engraving at the Elementary School of Plastic Arts, *20 de Octubre* in Vedado, Havana. He meets a number of other future artists with whom he continues to maintain close bonds of friendship. Later, he collaborates professionally with some of them, such as Lissette Matalón.

At the elementary school, Pedro helps organize baseball matches in which students from music and ballet departments also take part. The roles and influence of some of his teachers, such as Julio Perez and Ever Rojas, are of major importance at this time.

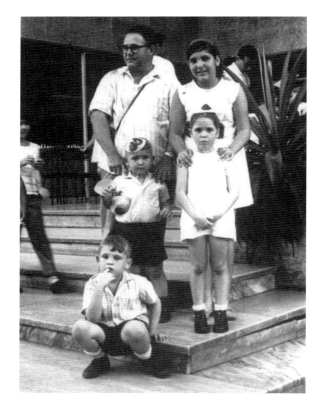

1981–1985

Graduates with a collective exhibition of students' work at the *Casa de la Cultura* in Plaza.

He matriculates for a degree course at *San Alejandro* Art School in Havana, taking painting and drawing as his specializations. Particularly admires the work of Hieronymous Bosch (El Bosco), Diego Velázquez, René Magritte, Marcelo Pogolotti, Edward Hopper, Mark Tansey and David Hockney. Immerses himself in rock-n-roll, the new Cuban music, and independent cinema. Reads Alejo Carpentier, Ray Bradbury, Thomas Mann, J.D. Salinger, and Truman Capote, etc. At the academy, he meets Carmen Cabrera, also a painting student, whom he marries in 1993.

Graduates in 1985 with the series of paintings *Paisajes de la Habana* (Landscapes of Havana); his thesis was directed by the artist and professor Carlos Alberto García, who exercised a significant influence upon him and also introduced him to other young local artists. He exchanges ideas with them and becomes close friends with Antonio Eligio Fernández (Tonel) and Eduardo Rubén García.

San Alejandro Art School in Havana, Cuba

1985–1986

Together with Carmen, he is temporarily transferred to the city of Trinidad in the province of Sancti Espiritus where he acquires his first professional occupation, joining the social service, a type of state program organized by the Cuban education system undergone by students once they have concluded their academic training. Also teaches drawing classes at the Oscar Fernández Morera Elementary School of Plastic Arts; at the same time, he paints intensely, integrating motifs from everything that he has around him. This stage of his career is referred to by Antonio Eligio Fernández (Tonel) in his essay "Capítulos sobre Historia y Cultura (En su Paisaje)" ("Chapters on History and Culture (In its Landscape")) published in 1991.

Cartel original de la primera Exhibicion Personal de Pedro Alvarez junto a Abel Perez, en la Galeria de Arte Universal de Trinidad, Cuba. Realizado por ambos artistas, 1985

Has his first one-man show at the *Galería de Arte Universal* (Gallery of Universal Art) in Trinidad.

Makes frequent trips to the city of Cienfuegos (one of them an epic bicycle ride), where Carmen's family lives, and to Havana, where he closely follows the gallery exhibitions and participates in the general climate of optimism that runs through the cultural scene. Whenever possible, he attends Carlos Alberto Garcia's class at the Instituto Superior de Arte. The landscapes of this period bear witness to the careful attention he paid on all of these trips.

1986–1993

On returning to Havana, he frequently visits artist friends, taking his recent works with him, or inviting them to his studio at his parents' house where they would discuss their ideas and work. It amounted to a gathering of like-minded artists who felt they could talk openly and directly with one another. These meetings take place at the houses of Eduardo Rubén García and his wife Thelvia López Marín, as well as at the homes of Tonel, José Toirac (a former classmate), and the historian and art critic Orlando Hernández.

1986–1993 continued

Develops a close friendship with the architect and artist Eduardo Rubén, whom he laughingly refers to as his godfather.

Studies in the Faculty of Art Education at the Enrique José Varona Superior Pedagogical Institute in Havana. After completing his third year, he teaches a course in the methodology of teaching art as a member of the Assistant Students´ Program in the same department.

Continues to paint and has three solo exhibitions during this period.

In 1990, the Museo Nacional de Bellas Artes in Havana acquires, for the first time, some of his works for its Contemporary Art collection. More works are acquired later from different periods.

In 1991, he is awarded his Degree (cum laude) in Art Education and presents his thesis *Problemas teórico-prácticos de la Enseñanza del Dibujo del Natural* (The Theoretical and Practical Problems Associated with the Teaching of Life Drawing), a research project on which he worked with Carmen Cabrera.

Works as professor of the Faculty of Art Education at the Enrique José Varona Superior Pedagogical Institute in Havana, until he resigns from this position in 1993 when he decides to devote himself entirely to painting professionally.

In Havana, he meets some of the members of the Spanish group Agustín Parejo School who become an important personal and artistic influence for Álvarez. Later he is invited to stay at the artists' house in Málaga that he soon came to consider as his second home.

1994

Receives an invitation to participate in the *V Bienal de la Habana* where his work begins to draw international recognition. The following year the major piece in this show, a triptych titled *El Fin de la Historia* (The End of History), is acquired by the Centro Andaluz de Arte Contemporáneo (Andalusian Center of Contemporary Art) located in Seville.

Meets the British curator and art critic Kevin Power, living in Spain, who becomes an expert on his work, and a close friend.

Visits Spain in what is his first trip outside Cuba. Finds his Asturian roots in northern Spain and visits the Prado Museum. Travels around a large part of the Spanish peninsula stopping in Madrid, Barcelona, Málaga, Granada, Seville, Santander and Oviedo.

His work is shown with other Cuban artists in the *Galería Fúcares* in Madrid.

Associates and collaborates with both individual and groups of artists throughout this whole period: María José Belbel, the Preiswert Collective in Madrid, Abraham Lacalle, Pedro G. Romero, Curro González and Javier Baldeón, etc.

1995

Exhibits his work at the Whitechapel Art Gallery in London and at the Center of Contemporary Culture of Barcelona, as part of a larger project of two collective exhibitions of Cuban art.

Meets Udo Kittelmann in Havana, who visits his studio and asks him to make a graphic edition for the *Jahresgaben* event, which is to be celebrated the following year at the Kolnischer Kunstverein, where Kittlemann is the director. Álvarez publishes an edition of serigraphs, *Ron & Coca Cola*, printed with Lissette Matalon at the Workshop of Artistic Serigraphy "René Portocarrero" that forms part of the *Fondo Cubano de Bienes Culturales* (Cuban Cultural Patrimony Fund), in Havana.

1996

Holds two solo exhibitions in Spain. The first one is *Rojo y Verde* (Red and Green) and marks the beginning of his professional relationship with the Galería Marta Cervera in Madrid. In the fall, he inaugurates *Pinturas* (Paintings) in the University of Alicante Museum, where he also gives conferences and a workshop; both activities were organized by Kevin Power. He repeats this pedagogical experience, as a guest artist, at the *Facultad de Bellas Artes* (Faculty of Fine Arts) in Cuenca, Spain, where he also gives a creative workshop. Travels to Cologne, Germany, to take part in *Jahresgaben 96*, in the Kölnischer Kunsverein.

1997

Travels to the Dominican Republic with an invitation from the *Centro Cultural Español* (Spanish Cultural Center) in Santo Domingo and participates in Pedro G. Romero's workshop. Explores different parts of the country with Carmen Cabrera, the Spanish writer Pedro Molina Temboury, Ana Tomé, director of the

Spanish Cultural Center and also a friend from Havana and Madrid.

1998

Travels to Paris and exhibits his work in the Maison de L' amerique Latine under the auspices of the Ludwig Foundation in Cuba.

Participates in the first major exhibition of the new Cuban art in the United States. Almost all of the invited artists were present at the inauguration and took part in the program of events. *Contemporary Art from Cuba: Irony and Survival on the Utopian Island* was organized by Marilyn Zeitlin at the Arizona State University Art Museum in Tempe, Arizona. A number of his works now form part of the collection of that institution.

Visits family and friends in Miami and New York.

1999

Meets the North American gallerist and collector Tom Patchett, who visits his studio in Havana; they later tour the city together. Patchett is working on an exhibition, *While Cuba Waits: Art from the Nineties,* which opens at Track 16 Gallery, Santa Monica, California, that same summer. The friendship with Tom Patchett and his team has continued since then.

In the studio in La Habana, with Tom Patchett, 1999

Álvarez has a solo exhibition at Gary Nader Fine Art in Coral Gables, Florida.

He is invited to participate in the 6th International Istanbul Biennial, curated by Paolo Colombo, and he travels to Turkey. Exhibits *La historia del arte cubano ya está contada (The History of Cuban Art has Already*

Been Told). It is an unforgettable experience both on account of the artists he meets and the earthquake that had shaken the country a few days earlier.

2000

Establishes residency in Malaga, Spain.

Travels to Mexico and Los Angeles in preparation for his solo exhibition, *On the Pan-American Highway,* which opens in Track 16 Gallery in Santa Monica. Visits Ed Ruscha's studio, an artist he much admires, in the company of musician Ry Cooder and his wife Susan.

With Ed Ruscha in Ed Rucha's studio, Venice, California. 2000

With artists, Eduardo Abaroa, Ruben Ortiz, and art critic, Kevin Power, at the opening of the exhibition, "On the Pan-American Highway" at Track 16 Gallery, Santa Monica, 2000

2000 continued

Travels to California with Kevin Power, Tom Patchett and other friends.

With Tom Patchett and Kevin Power at the Grand Canyon, Arizona, 2000

2001

Solo exhibition, *California,* at Galería Marta Cervera, Madrid. The paintings mark a thematic change of direction in his work, no longer centering on the Cuban context.

His father dies in Havana.

2002

His son José Manuel is born in Málaga.

With newborn son, Jose Manuel on the day of his birth, 2002

2003

Travels to Havana with his family, and while he is there he has a one-man show, *Africans Abstract y otras Pinturas Románticas,* at the Galería Habana. Some of the works from that exhibition are shown later that summer in an exhibition curated by Kevin Power, *Diciendo lo que me pasa por la mente,* at the Galería Marlborough in Madrid. In the fall of that year, he is invited by the Foundation *Arte y Naturaleza* (Art and Nature) in Madrid to edit two serigraphic works for their graphic collection. Lissette Matalón is once again the printmaker, now working for the *Fuera de Serie* workshop, that is also part of *Arte and Naturaleza.*

Rereads Karl Marx while working on his next solo exhibition.

With son, Jose Manuel, 2003

With son, Jose Manuel, 2003

With Carmen and Jose Manuel, in the house of their friends, Thelvia Lopez and Eduardo Ruben García. La Habana, 2003

2004

Travels to Tempe, Arizona, for the opening of his solo exhibition *Landscapes in the Fireplace* at the ASU Art Museum. He also participates in conferences and workshops that form part of the Latin American Studies program of Arizona State University.

He dies, a few days later, in this same city under enigmatic circumstances.

Pedro Álvarez leaves his next professional project unfinished: a solo exhibition at the *Galería Vacío 9* in Madrid. In May of this same year, the gallery pays tribute to Pedro´s memory with a collective exhibition, *Pedro Álvarez & Brothers*, where his work is shown with that of his Spanish friends.

With *On the Pan-American Highway*, during the *Landscape in the Fireplace* exhibition at the Arizona State University Art Musuem, 2004. Photograph Bob Rob Rink, 2004

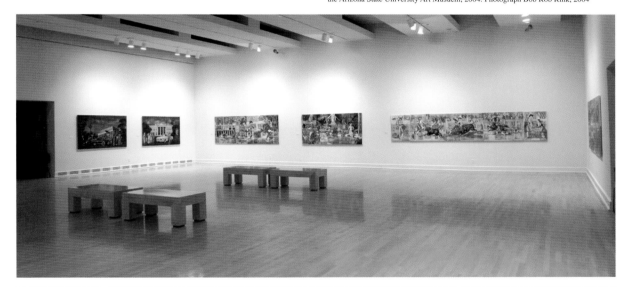

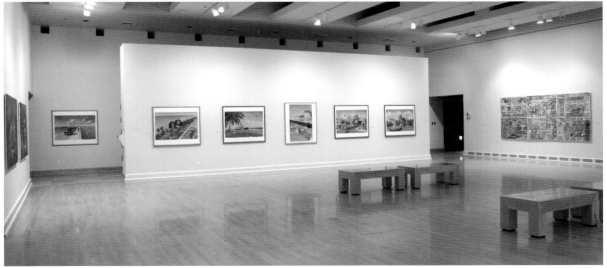

Installation views of *Landscape in the Fireplace* exhibition at the Arizona State University Art Museum, 2004

1967

Nace el 9 de Febrero en La Habana, Cuba. Tanto su padre como su madre trabajan en el Periódico Granma, él es Contador Principal y ella Auxiliar administrativa. Álvarez es el menor de seis hermanos y su infancia transcurre en medio del bullicio de una familia numerosa, apasionada por la política y el béisbol, y que disfruta con partidas de dominó cuando está reunida.

1974–1976

Ávido lector desde la infancia, asiste a las actividades culturales que organiza la Biblioteca "Rubén Martinez Villena" del Ministerio de Educación. Julio Verne, Alejandro Dumas, Emilio Salgari y los comics de Asterix, son lecturas frecuentes. Allí participa en talleres creativos y en sus tempranos dibujos, deja ver la fascinación por esos autores.

1977–1981

Recibe clases de Historia del Arte, Dibujo, Pintura, Escultura y Grabado; en la Escuela Elemental de Artes Plásticas "20 de Octubre" del Vedado en La Habana. En su clase, figuran otros futuros artistas con los que mantiene desde entonces una gran amistad y posteriormente estrecha colaboración profesional, como es el caso de Lissette Matalón.

Con sus compañeros organiza a menudo partidos de béisbol, en los que intervienen estudiantes de Música y Ballet, que coinciden con ellos en las clases de la escuela secundaria. Especialmente resalta, de su formación durante estos años, el papel de los profesores Julio Pérez y Ever Rojas.

Se gradúa con una exposición colectiva del alumnado en la Casa de la Cultura de Plaza.

1981–1985

Cursa estudios de nivel medio-superior en la especialidad de Pintura-Dibujo, en la Academia de Artes Plásticas "San Alejandro" de La Habana. Admira desde entonces la pintura de El Bosco, Velázquez, Magritte, Marcelo Pogolotti, Edward Hopper, Mark Tansey y David Hockney. . . y en su realidad cotidiana participan también el rock y la nueva trova cubana, el cine de autor, la lectura de Alejo Carpentier, Ray Bradbury, Thomas Mann, J.D. Salinger, Truman Capote, entre otros. Conoce en la Academia a Carmen Cabrera, también estudiante de pintura con quien contrae matrimonio en 1993.

La serie Paisajes de La Habana *con la que se gradúa en 1985; la dirige el artista y profesor Carlos Alberto García. Álvarez reconoce la influencia que éste ejerce en su manera de entender la pintura, así como haberle introducido en el entorno de otros jóvenes artistas con los que intercambia experiencias e inicia amistad. Antonio Eligio Fernández (Tonel) y Eduardo Rubén García entre ellos.*

1985–1986

Se traslada temporalmente junto a Carmen Cabrera a la ciudad de Trinidad, en la provincia cubana de Sancti Espiritus donde ejerce su primera experiencia profesional. Se trata del servicio social establecido por el sistema educativo cubano una vez concluida la carrera estudiada, por lo que no es un destino elegido. Imparte clases de Dibujo en la Escuela Elemental de Artes Plásticas "Oscar Fernández Morera" de esa ciudad y al mismo tiempo pinta intensamente, incorporando motivos del nuevo escenario en el que vive. A esta etapa de su obra, hace referencia Antonio Eligio Fernández (Tonel) en el ensayo "Capítulos sobre Historia y Cultura (En su Paisaje)", publicado en 1991.

Inaugura su primera exposición personal, en la Galería de Arte Universal de Trinidad.

Hace viajes frecuentes a la ciudad de Cienfuegos donde vive la familia de Carmen (uno de esos viajes épico, por hacerlo en bicicleta); y a La Habana, donde sigue de cerca los proyectos expositivos y un optimista clima cultural. Visita siempre que la ocasión le permite, la clase de Carlos Alberto García en el Instituto Superior de Arte. El paisaje en su obra de este período, es testimonio de una atenta mirada en cada uno de esos viajes.

1986–1993

De vuelta en La Habana, tiene ya la costumbre de visitar a artistas amigos, llevando bajo el brazo sus trabajos recientes; o la de recibir a éstos en el estudio-dormitorio que tiene en la casa de sus padres. Intercambian opiniones y obras. Así inicia una peculiar colección, de la que se siente honrado. Las casas de Eduardo Rubén García y su esposa Thelvia López Marín, Tonel, José Toirac (antiguo compañero de clases) y la del historiador y crítico de arte Orlando Hernández son frecuentes puntos de encuentro. A Eduardo Rubén, arquitecto y pintor, le une una entrañable amistad y la broma de considerarle su padrino.

Estudia Educación Plástica, en la Facultad de Educación Artística del Instituto Superior Pedagógico "Enrique José Varona" de La Habana. Desde el tercer año de la carrera, Álvarez también imparte clases de Metodología de la Educación Plástica en la propia Facultad, como integrante del Programa Alumnos Ayudantes.

Paralelamente, continua pintando y exponiendo. Realiza en este período tres exposiciones personales.

En 1990 El Museo Nacional de Bellas Artes, con sede en La Habana; adquiere por primera vez su obra para la colección de Arte Contemporáneo, presencia que se incrementa más tarde con pinturas de diferentes etapas.

En 1991 obtiene la Licenciatura en Educación Plástica con Diploma de Oro. Presenta la Tesis de Grado Problemas Teórico - Prácticos de la Enseñanza del Dibujo del Natural, *investigación compartida con Carmen Cabrera.*

Trabaja como profesor en la Facultad de la que es egresado, hasta la renuncia a su puesto en 1993, cuando decide dedicarse profesionalmente a la pintura.

Conoce en La Habana a algunos de los integrantes del colectivo artístico español Agustín Parejo School, referencia importante en lo personal y artístico para Álvarez. En 1994 es recibido en la casa que los artistas tienen en Málaga, que pasará con el tiempo a considerar, su segunda residencia.

1994

Con la invitación a participar en la V Bienal de La Habana, llega el reconocimiento internacional a su obra. La pieza central de su intervención, un tríptico titulado "El Fin de la Historia", es adquirido al año siguiente por el Centro Andaluz de Arte Contemporáneo, con sede en Sevilla.

Conoce al comisario y crítico de arte británico, afincado en España, Kevin Power, que se convierte en uno de los mejores conocedores de su obra, además de cercano amigo.

Visita España, en el que es su primer viaje fuera de Cuba. Encuentro con sus raíces asturianas y con el Museo del Prado. Recorre gran parte de la península con paradas en Madrid, Barcelona, Málaga, Granada, Sevilla, Santander y Oviedo.

1994 *continuado*

Expone junto a otros artistas cubanos en la Galería Fúcares de Madrid.

Conoce a otros artistas en cuyo entorno se integra durante ésta y futuras estancias en España: María José Belbel, el colectivo madrileño Preiswert, Abraham Lacalle, Pedro G. Romero, Curro González, Javier Baldeón entre otros.

1995

Expone su pintura en Whitechapel Art Gallery en Londres y en el Centro de Cultura Contemporánea de Barcelona, en el marco de dos exposiciones colectivas de arte cubano.

Conoce en La Habana a Udo Kittelmann, que visita su estudio y le propone realizar una edición gráfica para el evento Jahresgaben, *que el año siguiente celebra el Kölnischer Kunstverein del cual es director. Álvarez edita en serigrafía la obra Ron & Cocacola, que imprime con la colaboración de Lissette Matalón, en el Taller de Serigrafía Artística "René Portocarrero" del Fondo Cubano de Bienes Culturales, en La Habana.*

1996

Realiza dos exposiciones personales en España. La primera es Rojo y Verde *y marca el inicio de la relación profesional con la Galería Marta Cervera, en Madrid. En otoño inaugura* Pinturas *en el Museo de la Universidad de Alicante, donde también imparte conferencias y un taller. Ambas actividades son coordinadas por Kevin Power.*

Repite la experiencia pedagógica, en calidad de artista invitado, en la Facultad de Bellas Artes de Cuenca, España; donde también imparte un taller de creación.

Viaja a Colonia, Alemania, coincidiendo con Jahresgaben 96, *en el Kölnischer Kunsverein.*

1997

Visita la República Dominicana, invitado por el Centro Cultural Español con sede en Santo Domingo. Allí participa en un taller que imparte Pedro G. Romero. Recorre rincones de la geografía dominicana en compañía de Carmen Cabrera, el escritor español Pedro Molina Temboury y Ana Tomé, entonces directora del citado Centro y amiga de La Habana y Madrid.

1998

Viaja a Paris y expone su obra en la Maison de L'amerique Latine en un evento coordinado por la Fundación Ludwig de Cuba.

Participa en la primera gran exposición del nuevo arte cubano en Estados Unidos de América, con casi todos

1998 *continuado*

los artistas invitados, presentes en ese país para su inauguración e intervenciones en el programa de eventos. La exhibición es organizada por Marilyn Zeitlin en el Arizona State University Art Museum en Tempe, Arizona, y desde esta fecha la colección de dicha institución, incorpora sus pinturas.

Visita a familiares y amigos en Miami y New York.

1999

Conoce en La Habana al galerista y coleccionista norteamericano Tom Patchett, que le visita en su estudio y luego recorren juntos la ciudad. Patchett está preparando en este momento While Cuba waits: Art from the nineties *que ese verano inaugura Track 16 Gallery, en Santa Mónica. La amistad con Patchett y su equipo, es un hecho desde ese año.*

Inaugura una exposición personal en Gary Nader FineArt, en Coral Gables, Florida.

Viaja a Turquía, invitado a participar en la 6ª International Istambul Biennial, que tiene como curador a Paolo Colombo en esa edición. Expone la obra La historia del arte cubano ya está contada. *Experiencia inolvidable por los artistas con los que coincide, así como por el terremoto que días antes había sacudido al país.*

2000

Fija su residencia en Málaga, España.

Viaja a México y Los Angeles, durante la preparación de la exposición personal On the Panamerican Highway, *que inaugura en Track 16 Gallery en Santa Mónica.*

Visita el estudio de Ed Ruscha, pintor al que admira, en compañía del músico Ry Cooder y su esposa Susan.

Recorre California con Kevin Power, Tom Patchett y otros amigos.

2001

Realiza la exposición personal California, *en la Galería Marta Cervera, Madrid. Las pinturas que la integran confirman un giro temático de su obra, que deja de centrarse en el contexto cubano.*

Este año muere su padre en La Habana.

2002

Nace en Málaga su hijo José Manuel.

2003

Viaja a La Habana con su familia e inaugura durante su estancia, la exhibición personal Africans Abstract y otras Pinturas Románticas, *en la Galería Habana. Parte de las obras que expone, son nuevamente mostradas durante el verano en la Galería Marlborough de Madrid, en el marco de la exposición* Diciendo lo que me pasa por la mente, *cuyo comisario es Kevin Power. En el otoño de este mismo año, es invitado por el equipo de proyectos artísticos de la Empresa Arte y Naturaleza, en Madrid; a editar dos obras en serigrafía para su Colección Gráfica. Lissette Matalón es nuevamente la impresora que le asiste, esta vez trabajando para el Taller "Fuera de Serie" de la propia Empresa Arte y Naturaleza en la capital española.*

Relee a Carlos Marx mientras prepara su próxima exposición personal.

With *Two* from *The Romantic Dollarscape Series*, Photograpah by Eduardo Ruben Garcia, 2003

2004

Viaja a Tempe, Arizona, para la inauguración de la exhibición personal Landscapes in the Fireplace *en el ASU Art Museum. También imparte conferencias y clases prácticas, dentro del Programa de Estudios Latinoamericanos para los estudiantes de arte de la Arizona State University.*
Muere en circunstancias enigmáticas, pocos días después, en esta misma ciudad.

Pedro Alvarez deja inconcluso en este momento, el que sería su siguiente proyecto profesional; una exhibición personal en la Galería Vacío 9 en Madrid, que en mayo de este mismo año le rinde homenaje con la exposición Pedro Álvarez & Brothers, *en la que su obra es expuesta junto a la de casi todos sus amigos artistas en España.*

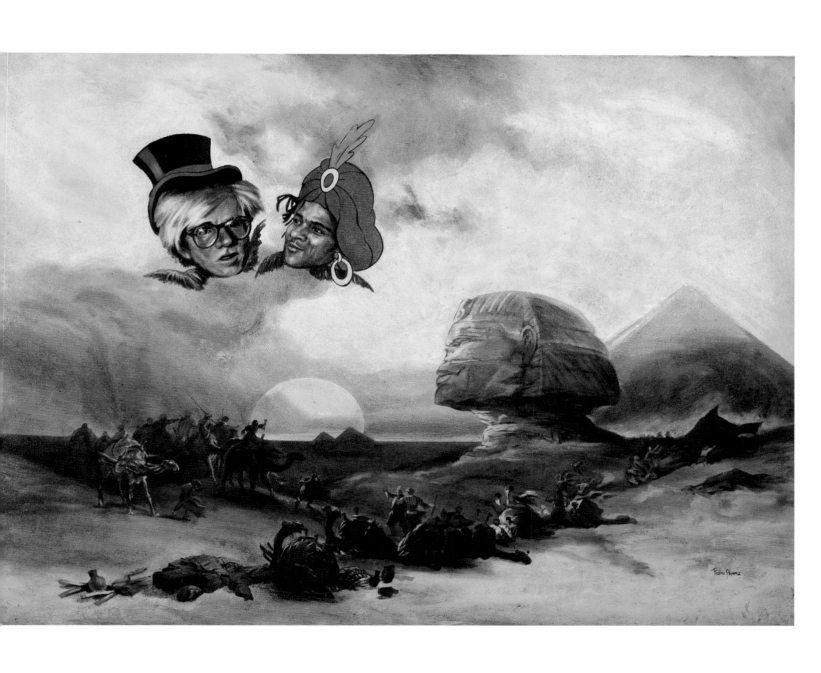

Andy & Jean Michelle Discussing Values as Ephemera, 2002, oil on canvas, Estate of the Artist

PEDRO ÁLVAREZ

Havana, Cuba 1967 - Tempe, Arizona, 2004

EDUCATION

1991 Facultad de Educación Artística. Instituto Superior Pedagógico Enrique José Varona, Havana

1985 Academia de Artes Plásticas San Alejandro, Havana

FACULTY APPOINTMENTS

1996 Guest lecturer, Faculty of Fine Arts, Cuenca, Spain

1991–1993 Faculty of Art Education, Superior Pedagogical Institute Enrique José Varona, Havana

1985, 1986 Professor of Painting and Drawing, Elementary School of Art Oscar Fernández Morera, Trinidad

SOLO EXHIBITIONS

2004 *Landscape in the Fireplace*, Arizona State University Art Museum, Tempe, Arizona

2003 *African Abstract y Otras Pinturas Románticas*, Habana Gallery, Havana

2001 *California*, Marta Cervera Gallery, Madrid

2000 *¡La Historia del Arte Cubano ya está Contada!*, La Casona Gallery, Havana
 On the Pan-American Highway, Track 16 Gallery, Santa Monica, California

1999 *Cecilia Valdés in Wonderland*, Centro de Desarrollo de las Artes Visuales, Havana

 Cecilia Valdés in Wonderland, Gary Nader Fine Art, Coral Gables, Florida
1998 *Spanish Paintings*, Marta Cervera Gallery, Madrid
 Spanish Paintings & Nuevo Arte Suizo (with Ezequiel Suárez), Espacio Aglutinador Gallery, Havana

1996 *Rojo y Verde*, Marta Cervera Gallery, Madrid
 Pinturas, University Art Gallery, Alicante, Spain

1995 *La Canción del Amor*, Centro de Desarrollo de las Artes Visuales, Havana
 La Mirada Amable (with Benito Ortiz), Espacio Aglutinador, Havana

1993 *Obra Reciente* (with Jose Toriac), Habana Gallery, Havana

1991 *Desde el Paisaje*, Centro de Arte 23 y 12, Havana

1987 *Casa de la Cultura de Plaza* (with Pedro Vizcaíno), Havana

1985 Galería de Arte Universal de Trinidad, Sancti Espiritus, with Abel Perez

GROUP EXHIBITIONS

2007 *Cuba Avant-Garde: Contemporary Cuban Art from the Farber Collection*, Harn Museum of Art, University of Florida, Gainesville, Florida

2006 *News from Latin America,* Arizona State University Art Museum, Arizona State University, Tempe, Arizona

2004 *Pedro Alvarez & Brothers*, Vacio 9 Gallery, Madrid
 Imagen y Representación, Arte y Naturaleza Art Center, Madrid

2003 *Diciendo lo que me Pasa por la Mente*, Marlborough Gallery, Madrid

2002 *Arco 2002*, Marta Cervera Gallery, Madrid

2001 *Two + Two*, L.A. International, Track 16 Gallery, Santa Monica, California
 Arco 2001, Feria Internacional de Arte Contemporáneo, Marta Cervera Gallery, Madrid
 Capital Art: On the Culture of Punishment, Track 16 Gallery, Santa Monica, California

2000 *La Gente en Casa: Colección Contemporánea del Museo Nacional*, 7th Havana Biennial, National
 Museum, Havana
 Subasta Humanitaria: Arte Contemporáneo Cubano, Casa de las Américas, Fundación Ludwig de
 Cuba, Havana
 Pasajes de la Pintura Cubana, Museo Municipal de Playa, Havana
 Permanecer, Espacio Aglutinador, Havana

1999 *6ᵗʰ International Istanbul Biennial*, Dolmanbahce Cultural Center, Istanbul, Turkey
 Queloides, Centro de Desarrollo de las Artes Visuales, Havana
 While Cuba Waits: Art from the Nineties, Track 16 Gallery, Santa Monica, California

1998 *Caribe*, Museo Extremeno e Iberoamericano de Arte Contemporaneo, Badajoz, Spain
 Contemporary Art from Cuba: Irony and Survival on the Utopian Island, Arizona State University
 Art Museum, Arizona State University, Tempe, Arizona. Travels to Spencer Museum of Art,
 University of Kansas, Lawrence, Kansas; Grand Rapids Art Museum, Grand Rapids, Michigan;
 Museum of Latin American Art, Long Beach, California; Center for the Arts at Yerba Buena Gardens,
 San Francisco; Cranbrook Art Museum, Bloomfield Hills, Michigan; Austin Museum of Art, Austin,
 Texas
 98' Cien Años Después, Manila Cultural Center, Manila, Philippines; Museo de Ponce, Puerto Rico;
 Complejo Cultural Morro-Cabaña, Havana
 Siete Miradas, Estudio Roberto Fabelo Gallery, Havana
 Exclusión, Fragmentación y Paraíso: Caribe Insular, Museo Extremeño e Iberoamericano de Arte
 Contemporáneo, Badajoz, Spain
 Arco 98, Feria Internacional de Arte Contemporáneo; Marta Cervera Gallery, Madrid
 Comment peut-on étre Cubain?, Maison de L´Amerique Latine, Paris
 Double Trouble: The Patchett Collection, Museum of Contemporary Art, San Diego, California.
 Travels to Instituto de América de Santa Fe, Granada, Spain; Centro Andaluz de Arte
 Contemporáneo, Seville, Spain

1997 *ARCO '97*, Feria Internacional de Arte Contemporaneo, Madrid
 Expo Arte Guadalajara, Feria Internacional de Arte Contemporaneo, Guadalajara, Mexico
 Historia de un Viaje: Artistas Cubanos en Europa, University of Valencia, Spain
 New Art from Cuba: Utopian Territories, Morris and Helen Belkin Art Gallery, University of British
 Columbia, Vancouver
 Nuevas Adquisiciones del Centro Andaluz de Arte Contemporáneo, Palacio del Obispo, Málaga,
 Spain
 Realidades Virtuales, 6th Havana Biennial, Cuba Pavilion, Havana
1996 *Jahresgaben 1996*, Kölnischer Kunstverein, Köln, Germany
 Mundo Soñado: Joven Plástica Cubana, Casa de América, Madrid
 Arco 96, Feria Internacional de Arte Contemporáneo, Marta Cervera Gallery, Madrid; Berini Gallery,
 Madrid

1995 *New Art from Cuba*, Whitechapel Art Gallery, London; Tullie House Museum & Art Gallery,
 Carlisle, U.K.

1995 *Cuba: La Isla Posible*, Centre de Cultura Contemporánia de Barcelona, Barcelona
 El Tema Histórico en la Pintura Cubana, National Museum, Havana
 Una de Cada Clase, Fundación Ludwig de Cuba, Convento de Santa Clara, Havana
 Vestigios: Ego, un Retrato Posible, Centro de Desarrollo de las Artes Visuales, Havana
 Premio Nacional Anual de Pintura Contemporánea Juan Francisco Elso, National Museum, Havana
 1er Salón de Arte Cubano Contemporáneo, National Museum, Havana

1994 *Paisajes*, La Acacia Gallery, Havana
 5th Havana Biennial, National Museum, Havana
 Son Cubano(s), Fúcares Gallery, Madrid
 Die 5 Biennale von Havana, Ludwig Forum für Internationale Kunst, Aachen, Germany
 Nuevas Adquisiciones II, National Museum, Havana
 2nd Caribbean and Central-American Biennial of Painting, Museo de Arte Moderno, Santo Domingo, Dominican Republic
 Más Allá de las Apariencias, Berini Gallery, Barcelona
 11th Internacional Art Biennial, Valparaíso, Galería Municipal de Arte, Valparaíso, Chile

1993 *Misa por una Mueca*, Centro de Desarrollo de las Artes Visuales, Havana

1992 *Un Marco por la Tierra*, Centro de Desarrollo de las Artes Visuales, Havana

1991 *Nuevas Adquisiciones Contemporáneas*, Nacional Museum, Havana
 Humor en la Plástica Actual, 7th Biennial of Humor, Museo Municipal, San Antonio de los Baños, Cuba
 En sus Marcos, Listos..., Habana Gallery, Havana
 Cuba Construye, Euskal Fondos, Bilbao, Spain
 Arte Cubano Actual, 4th Havana Biennial, Mariano Rodríguez Gallery, Havana
 Juntos y Adelante: Arte, Política y Voluntad de Representación, Casa del Joven Creador, Havana

1990 *Sin Chistar*, Guerrero Gallery, Centro de Promoción del Humor, Havana
 Salón Paisaje 90, Galería de Arte de Guantánamo, Cuba
 Kuba OK, Sädtische Kunsthalle, Dusseldorf, Germany

1988 Centro Provincial de Artes Plásticas y Diseño, Havana
 Jóvenes Artistas Cubanos, Massachusetts College of Art, Boston, Massachusetts
 Suave y Fresco, Museo Nacional Palacio de Bellas Artes, Havana

1985 *Salón UNEAC*, Galería de Arte Universal, Sancti Espíritus, Cuba

PUBLIC COLLECTIONS

Arizona State University Art Museum, Phoenix, Arizona
Centro Andaluz de Arte Contemporáneo, Seville, Spain
Farber Collection, Florida
Fundación Ortega y Gasset, Madrid
Ludwig Forum für Internationale Kunst. Aachen, Germany
Museo Nacional de Bellas Artes, Havana
Museo Universidad de Alicante, Spain.
Museum of Art Fort Lauderdale, Florida

Detail of *Contemporary Art*, 1999, collage and oil on linen, Private Collection

SELECTED BIBLIOGRAPHY

WRITINGS BY THE ARTIST

Álvarez, Pedro. *"Sin Título/Untitled." Arte. Proyectos e Ideas.* Valencia, Spain: Universidad Politécnica de Valencia, April 1993.

------------------. "¿Come ñame usted?" *NERTER,* 3-4 (Winter 2001-2002).

------------------. "¿Come ñame usted?" *El Maquinista de la Generación,* Málaga, Spain: Centro Cultural de la Generación del 27, 2007.

BOOKS

Block, Holly (ed.). *Art Cuba: The New Generation.* New York: Harry N. Abrams, Inc., 2001.

Poupeye, Veerle. *Caribbean Art.* London: Thames & Hudson, 1998.

Veigas, José (et al.). *Memoria: Cuban Art of the 20th Century.* Los Angeles: California/International Arts Foundation, 2002.

EXHIBITION CATALOGUES

Álvarez, Lupe. "Storytelling in Cuba: The Tale and the Suspicion." *While Cuba Waits: Art from the Nineties*, Santa Monica. CA: Smart Art Press, 2000.

Fernández, Antonio Eligio. "70, 80, 90... tal vez 100 impresiones sobre el arte en Cuba" / "70, 80, 90...perhaps 100 impressions of art in Cuba." *While Cuba Waits: Art from the Nineties.* Santa Monica, CA: Smart Art Press, 2000.

 --- "Tree of Many Beaches: Cuban Art in Motion (1980s-1990s)." *Contemporary Art from Cuba: Irony and Survival on the Utopian Island*, Tempe, Arizona and New York: ASU Art Museum and Delano Greenidge Editions, 1999.

 --- *New Art from Cuba.* London: Whitechapel Art Gallery, 1995.

García, Manuel. "Historia de un Viaje" / "Story of a Voyage." *Historia de un viaje. Artistas cubanos en Europa.* Valencia, Spain: University Art Gallery, 1997.

Hernández, Orlando. "Pedro Alvarez: Disarranging Chaos." *Cecilia Valdés in Wonderland.* Coral Gables, Florida: Gary Nader Gallery Editions, 1999.

Kittelmann, Udo. *Jahresgaben 1996.* Cologne, Germany: Kölnischer Kunstverein, 1996.

Montes de Oca, Danny. "Island: Historical Fiction and Histories from Fiction." *While Cuba Waits: Art from the Nineties*. Santa Monica. CA: Smart Art Press, 2000.

Oliver-Smith, K., Mena, A. and González-Mora, M. *Cuba Avant-Garde: Contemporary Cuban Art from The Faber Collection.* Gainesville, Florida: Harn Museum, University of Florida, 2007.

Power, Kevin. "Cuba: One Story after Another." *While Cuba Waits: Art from the Nineties.* Santa Monica, CA: Smart Art Press, 2000.

 ---"The story of Cuban Art has already been told!" *Catalogue of the 6th International Istanbul Biennial*, vol. I, Istanbul, Turkey: Istanbul Foundation for Culture and Arts, 1999.

--- "Pedro Alvarez: El día que Landaluze se subió a un Studebaker en la entrada de la Embajada Rusa" / "Pedro Alvarez: The Day Landaluze Jumped into a Studebaker Outside the Russian Embassy." *Pedro Alvarez: Pinturas*. Alicante, Spain: University Art Gallery, 1996.

Valdés, Eugenio. "El arte de la negociación y el espacio del juego. El coito interrupto del Arte Cubano Contemporáneo"/ "Art of negotiation and the space of the game. Coitus Interruptus of Modern Cuban Art." *Cuba Siglo XX: Modernidad y Sincretismo*. Las Palmas de Gran Canaria, Spain: Centro Atlántico de Arte Moderno, 1996.

Zeitlin, Marilyn A. "Landscapes in the Fireplaces: Painting by Pedro Álvarez." Tempe, Arizona: ASU Art Museum, 2004.

ARTICLES/REVIEWS

De la Nuez, Iván. "Son Cubano(s)." *Lápiz* (June 1994).

Espinosa, Magaly. "Después del 98"/ "After '98." *'98, Cien Años Después,* Valencia, Spain: Generalitat Valenciana, 1998.

F.H. "Son que quita las penas."*El País* (July 1994).

Fernández, Antonio Eligio. "Dialogues on Pedro Álvarez. The Special Period." Cuba Culture in the 1990s Conference. University of California, San Diego. December 2005.

--- "Capítulos sobre Historia y Cultura en su paisaje." *Desde el Paisaje.* Havana: Centro de Arte 23 y 12 (1991).

Mosquera, Gerardo. "Jineteando al turista en Cuba" / "Hustling the Tourist in Cuba." *Poliéster* (Autumn 1994).

Murphy, Jay. "Report from Havana. Testing the Limits." *Art in America* (October 1994).

Olmo, Santiago B. "Pedro Alvarez. Galería Marta Cervera." *Art Nexus* (Summer 1996).

Phillips, Christopher. "Report from Istanbul. Band of Outsiders." *Art in America* (April 2000).

Shwerfel, Heinz-Peter. "Cuba Libre." *ART* (June 1995).

Carmen Cabrera graduated with a degree in Painting and Drawing from the Academy Plastic Arts "San Alexander" in Havana, Cuba in 1985. She has worked as a professor of Painting at the Elementary School of Plastic Arts of Trinidad in Cuba, (1985-86) and as a professor of Cuban Art and Latin American Art in the Faculty of Artistic Education of the Superior Institute Pedagógico "Enrique Jose Varona" in Havana, (1991-1994). Her work has been included in many important survey exhibitions on Cuban artists.

Ry Cooder produced the album *Buena Vista Social Club* in Cuba in 1996. Subsequent releases include *Ibrahim Ferrer*, *Buenos Hermanos*, also featuring Ferrer, and *Mambo Sinuendo*, featuring Cooder and Cuban guitarist Manuel Galban.

Antonio Eligio Fernández (Tonel) is an Adjunct Professor in the Department of Art History, Visual Art and Theory at the University of British Columbia, Vancouver, Canada. His most recent one-person show is *A Music of the Body*, Paolo Maria Deanesi Gallery, Trento, Italy (December, 2006). His most recent publication is "An Unpleasant Lucidity: Juan Carlos Alom, Manuel Piña, Felipe Dulzaides and Moving Images in Havana" in *Parachute* no. 125 (Jan-March 2007).

Orlando Hernández is an independent writer, poet, art critic and a researcher in popular cultures and Afro-Cuban ritual arts. His most recent essay is "*The Art Victims of Havana*" in *Parachute* 125, Montreal, 2007. As a poet he has made "artist's books" with the Cuban artists José Bedia, Julio Girona, Gustavo Acosta, Carlos Garaicoa, Lázaro Saavedra and Ibrahim Miranda. He lives in La Habana, Cuba.

Tom Patchett is an Emmy-winning television comedy writer, a playwright, an art collector, the owner of Track 16 Gallery and Publisher of Smart Art Press. He is 6' 3" tall and has no nickname.

Kevin Power, Chair of American Literature at the University of Alicante, Spain, is an art critic, curator, and ex-Deputy Director of the Reina Sofia Museum in Madrid. He co-curated, with Ticio Escobar, a show at the Bienal de Valencia. His books include *Poetica Activa* published in Madrid in 1976 and *Georg Gudni*, Perceval Press, Santa Monica (2005), and most recently an anthology of Cuban Criticism from the 90s, also published by Perceval Press.

Tyler Stallings is the director of University of California, Riverside's Sweeney Art Gallery. He has organized many exhibitions and published several books that explore cross-cultural influences and politics in art, which include *Desmothernismo: Ruben Ortiz Torres*, *Kara Walker: African't*, and *Whiteness, A Wayward Construction*, among others.

Translators

Elena González Escrihuela graduated in English Studies from the University of Alicante in Madrid and studied literature in the Ph.D. program there. She specialized in post-colonial literature with an emphasis on Caribbean literature. Since 2000, she has translated contemporary art and literature texts for several European and international institutions and galleries, including the Museum Reina Sofía in Madrid and the University of Santiago de Chile among others. She is the regular translator of art critic Kevin Power.

Noel Smith is Curator of Latin American and Caribbean Art for the Institute for Research in Art at the University of South Florida. She co-curated the exhibition *Los Carpinteros: Inventing the World* and is currently preparing *Homing Devices: Sculpture from Latin American and Caribbean Artists*. She was formerly Acting Director of the USF Institute for the Study of Latin America and the Caribbean.

El esfuerzo cultural, 1992, acrylic on wood panel, Private Collection

LIST OF REPRODUCTIONS

Pedro Álvarez sometimes titled his work in English and sometimes in Spanish. The specific use of a language for the title of each work was important to that particular piece. To preserve the importance of the language used in the original title while making all of his work more accessible, the original title he intended is used for the captions under the images throughout the book, and the listing below presents all of the titles in the original language first and the translation second.

En ocasiones, Pedro Álvarez tituló sus obras en inglés y en otras en español. El uso específico de un idioma para el título era parte importante de cada pieza. Para preservar la importancia del lenguaje usado en el título original y al mismo tiempo hacerlo más accesible, el título que él uso originalmente se encuentra en la descripción en la parte inferior de las imágenes en el libro, y la lista que sigue a continuación representa todos los títulos, primero en el idioma original, seguido por la traducción.

Dust jacket / Forro
La Historia del Arte Cubano ya está contada!, 1999, collage y óleo sobre lienzo, 162.5 x 499 centímetros, Colección Privada
The History of Cuban Painting Has Now Been Told!, 1999, collage and oil on canvas, 64 x 196.5 inches, Private Collection

Cover wrap / Pasta de papel
Cecilia Valdes in Wonderland, 1999, oil on canvas, 45 x 57 inches, Private Collection
Cecilia Valdes en el País de las Maravillas, 1999, óleo sobre lienzo, 112.5 x 142.5 centímetros, Colección Privada

End papers / Guardas
Estudio para la serie "After Landaluze," 1994, grafito sobre papel, Propiedad del artista
Study for the Series "After Landaluze," 1994, graphite on paper, Estate of the artist

Page / página 2-3
Café Table, 1998, oil and collage on canvas, 45 x 57 inches, Private Collection
Mesa de Café, 1998, óleo y collage sobre lienzo, 112.5 x 142.5 centímetros, Colección Privada

Page / página 5
Ron & Coca Cola, 1995, oil on canvas, 48 x 36 inches, Collection of Abraham Lacalle, Seville, Spain
Ron y Coca Cola, 1995, óleo sobre lienzo, 120 x 90 centímetros, Colección de Abraham Lacalle, Sevilla, España

Page / página 8
On the Panamerican Highway, 2000, collage and oil on canvas, 44 x 92 inches, Collection of Mikki & Stanley Weithorn, Scottsdale, Arizona
En la carretera Panamericana, 2000, collage y óleo sobre lienzo, 110 x 230 centímetros, Colección de Mikki & Stanley Weithorn, Scottsdale, Arizona

Page / página 10
From the series *Cecilia Valdes en Wonderland*, 1995, oil on canvas, 25.5 x 31 inches, Private Collection
De la Serie Cecilia Valdes en el País de las Maravillas, 1995, óleo sobre lienzo, 63.75 x 77.5 centímetros, Colección Privada

Page / página 15
Untitled, 1996, oil on canvas, 25.5 x 31 inches, Private Collection
Sin Título, 1996, óleo sobre lienzo, 63.75 x 77.5 centímetros, Colección Privada

Page / página 18-19
Las dos partes de nuestra cultura cuestionan Occidente, 1993, óleo sobre lienzo, 60 x 81 centímetros, Estate of the artist
The Two Parts of Our Culture Questioning the West, 1993, oil on canvas, 24 x 32.5 inches, Propiedad del artista

Page / página 24-25
A Brief History of Cuban Painting, 1999, collage and oil on canvas, diptych, 47.5 x 119 inches, Collection of Maria del Carmen Montes Cozar, Spain
Una Breve Historia de Pintura Cubana, 1999, collage y óleo sobre lienzo, díptico, 119 x 298 centímetros, Colección de Maria del Carmen Montes Cozar, España

Page / página 26-27
The End of the U.S. Embargo, 1999, oil on canvas, 21.5 x 26 inches, Private Collection
El Fin del Embargo Americano, 1999, óleo sobre lienzo, 53.75 x 65 centímetros, Colección Privada

Page / página 28
Cinderella's '53 Skylark Buick, 1999, oil on canvas, 45 x 57 inches, Private Collection
El Skylark Buick del 53 de Cenicienta, 1999, óleo sobre lienzo, 112.5 x 142.5 centímetros, Colección Privada

Page / página 29
Cinderella's Maid, 1999, oil on canvas, 45 x 57 inches, Private Collection
La Sirvienta de Cenicienta, 1999, óleo sobre lienzo, 112.5 x 142.5 centímetros, Colección Privada

Page / página 30-31
Cecilia Valdes in Wonderland, 1999, oil on canvas, 45 x 57 inches, Private Collection
Cecilia Valdes en el País de las Maravillas, 1999, óleo sobre lienzo, 112.5 x 142.5 centímetros, Colección Privada

Page / página 36-37
High, Low, Left and Right, Homage to the French Revolution, 1997, oil on canvas, 59 x 132 inches, Collection of Arizona State University Art Museum
Arriba, Abajo, Izquierda y Derecha, Homenaje a la Revolución Francesa, 1997, óleo sobre lienzo, 147.5 x 330 centímetros, Colección del Museo de Arte de Arizona State University

Page / página 38-39
El fin de la historia, 1994, óleo sobre lienzo, tríptico, 147.5 x 330 centímetros, Colección del Museo de Arte Contemporáneo, Sevilla, España
The End of History, 1994, oil on canvas, triptych, 59 x 132 inches, Collection of the Museum of Contemporary Art, Seville, Spain

Page / página 46
One from *The Romantic Dollarscape Series*, 2003, oil on linen, 56.5 x 76.5 inches, Estate of the artist
Uno de *la serie The Romantic Dollarscape*, 2003, óleo sobre lino, 141.25 x 192 centímetros, Propiedad del artista

Page / página 47
Ten from *The Romantic Dollarscape Series*, 2003, oil on linen, 56.5 x 76.5 inches, Estate of the artist
Diez de *la serie The Romantic Dollascape*, 2003, óleo sobre lino, 141.25 x 192 centímetros, Propiedad del artista

Page / página 48
Twenty from *The Romantic Dollarscape Series*, 2003, oil on linen, 56.5 x 76.5 inches, Estate of the artist
Veinte de *la serie The Romantic Dollascape*, 2003, óleo sobre lino, 141.25 x 192 centímetros, Propiedad del artista

Page / página 49
Fifty from *The Romantic Dollarscape Series*, 2003, oil on linen, 56.5 x 76.5 inches, Estate of the artist
Cincuenta de *la serie The Romantic Dollascape*, 2003, óleo sobre lino, 141.25 x 192 centímetros, Propiedad del artista

Page / página 50
One Hundred from *The Romantic Dollarscape Series*, 2003, oil on linen, 56.5 x 76.5 inches, Estate of the artist
Cien de *la serie The Romantic Dollarscape*, 2003, óleo sobre lino, 141.25 x 192 centímetros, Propiedad del artista

Page / página 51
Twenty from *The Havana Dollarscape Series*, 1995, oil on linen, approximately 60 x 60 inches, Private Collection
Veinte de *la serie Havana Dollarscape*, 1995, óleo sobre lino, aproximadamente 150 x 150 centímetros, Colección Privada

Page / página 58-59
The Flowers of the Revolution, 2003, oil on canvas, 38.25 x 76.75 inches, Estate of the artist
Las Flores de la Revolución, 2003, óleo sobre lienzo, 95.5 x 192 centímetros, Propiedad del artista

Page / página 67
Un Momento Historico II, 1999, óleo sobre lienzo, 98.75 x 98.75 centímetros, Colección Privada
An Historical Moment II, 1999, oil on canvas, 39.5 x 39.5 inches, Private Collection

Page / página 68-69
Ponce de Leon in Memoria from *The Mirror Series*, 2003, oil on paper, 29.5 x 44.75 inches, Estate of the artist
En Memoria de Ponce de León de *la serie El Espejo*, 2003, óleo sobre papel, 73.75 x 112 centímetros, Propiedad del artista

Page / página 70
A Trip to Heaven from *The Mirror Series*, 2003, oil on paper, 45 x 57 inches, Estate of the artist
Un Viaje al Cielo de *la serie El Espejo*, 2003, óleo sobre papel, 112.5 x 142.5 centímetros, Propiedad del artista

Page / página 71
A Trip to Heaven from *The Mirror Series*, 2002, oil on paper, 45 x 57 inches, Collection of Fort Lauderdale Museum of Art, Florida
Un Viaje al Cielo de *la serie El Espejo*, 2002, óleo sobre papel, 112.5 x 142.5 centímetros, Colección del Museo de Arte de Fort Lauderdale, Florida

Page / página 72
Vital Circa 1961 from *The Mirror Series*, 2002, oil on paper, 29.5 x 44.75 inches, Estate of the artist
Vital Cerca 1961 de *la serie El Espejo*, 2002, óleo sobre papel, 73.75 x 112 centímetros, Propiedad del artista

Page / página 73
De pronto nos acordamos de la mujer de Antonio cuando va para el mercado from *The Mirror Series*, 2003, óleo sobre papel, 59 x 112 centímetros, Colección del Museo de Arte de Arizona State University
Suddenly We Remember Antonio's Wife When She Goes to the Market from *The Mirror Series*, 2003, oil on paper, 29.5 x 44.75 inches, Collection of Arizona State University Art Museum

Page / página 80
El Telegrama, 1999, óleo sobre lienzo, 112.5 x 142.5 centímetros, Colección Privada
The Telegram, 1999, oil on canvas, 45 x 57 inches, Private Collection

Page / página 81
Souvenir, 1999, oil on canvas, 18.25 x 22 inches, Private Collection
Recuerdo, 1999, óleo sobre lienzo, 45.75 x 55 centímetros, Colección Privada

Page / página 88-89
African Abstract, 2002, collage and oil on canvas, polyptych: six paintings, 28.5 x 270 inches, Collection of Arizona State University Art Museum
Abstracto Africano, 2002, collage y óleo sobre lienzo, políptico: seis pinturas, 71.5 x 675 centímetros, Colección del Museo de Arte de Arizona State University

Page / página 90-91
The Triumph of Spanish Art, Homenaje a Ortega y Gassett, 2003, collage and oil on canvas, polyptych: five paintings, 35 x 190 inches, Estate of the artist
El triunfo del arte español, homenaje a Ortega y Gassett, 2003, collage y óleo sobre lienzo, políptico: cinco pinturas, 87.5 x 475 centímetros, Propiedad del artista

Page / página 92-93
The Construction of Value, 2003, collage and oil on canvas, polyptych: eight paintings, 70 x 190 inches, Collection of Lawrence Van Egeren, Mason, Michigan
La construcción del valor, collage y óleo sobre lienzo, políptico: ocho pinturas, 175 x 475 centímetros, Colección de Lawrence Van Egeren, Mason, Michigan

Page / página 94
Detail of *On Vacation*, 1998, collage and oil on canvas, Private Collection
Detalle de *De Vacaciones*, 1998, collage y óleo sobre lienzo, Colección Privada

Page / página 100
California, 2000, collage and oil on canvas, 65 x 65 inches, Collection of Mikki & Stanley Weithorn, Scottsdale, Arizona
California, 2000, collage y óleo sobre lienzo, 162 x 162 centímetros, Colección de Mikki & Stanley Weithorn, Scottsdale, Arizona

Page / página 101
The Spanish Artist, 2001 collage and oil on canvas, 64 x 64 inches, Estate of the artist
El artista español, 2001, collage y óleo sobre lienzo, 160 x 160 centímetros, Propiedad del artista

Page / página 103
Detalle de *La cancion del amor*, 1995, óleo sobre lienzo, 116 x 190 centímetros, Colección Privada
Detail of *The Song of Love*, 1995, oil on canvas, 46.5 x 76 inches, Private Collection

Page / página 104-105
Site (Homenaje a Wifredo Lam), 1998, collage and oil on canvas, diptych, 46 x 74 inches, Collection of Arizona State University Art Museum
Sitio (homenaje a Wilfredo Lam), 1998, collage y óleo sobre lienzo, díptico, 115 x 185 centímetros, Colección del Museo de Arte de Arizona State University

Page / página 107
Sin títtulo, ca, 1998, acrílico sobre lienzo, 47 x 55 centímetros, Colección Marilyn A. Zeitlin, Scottsdale, Arizona
Untitled, ca, 1998, acrylic on canvas, 18 x 22 inches, Collection of Marilyn A. Zeitlin, Scottsdale, Arizona

Page / página 108
Back to Africa, 1998, oil on canvas, approximately 57 x 45 inches, Private Collection
De regreso a Africa, 1998, óleo sobre lienzo, aproximadamente 142.5 x 112.5 centímetros, Colección Privada

Page / página 109
Radio Bemba y Cierra del Pico contra la mala lengua, 2000, óleo sobre lienzo, 100 x 100 centímetros, Coleccion Privada
Radio Bemba and Cierra del Pico Against Malicious Talk, 2000, oil on canvas, 39.25 x 39.25 inches, Private Collection

Page / página 110
A Minor Incident Returning from Tropicana, 2000, oil on canvas, 43.5 x 59 inches, Estate of the artist
Un pequeño incidente regresando de Tropicana, 2000, óleo sobre lienzo, 108.75 x 147.5 centímetros, Propiedad del artista

Page / página 111
El Dulce Verano del Poeta Dadaísta (The Sweet Summer of the Dadaist Poet), 2000, óleo sobre lienzo, 108.75 x 147.5 centimetros, Propiedad del artista
The Sweet Summer of the Dadaist Poet, 2000, oil on canvas, 43.5 x 59 inches, Estate of the artist

Page / página 112-13
Sin titulo, de la serie paisajes de La Habana, 1985, acrílico *sobre papel,* Propiedad del artista
Unitlted from the Series Havana Landscapes, 1985, acrylic on paper, Estate of the artist

Page / página 114-115
Untitled / Sin título
Paisaje con nube amarilla / Landscape with Yellow Cloud
Paisaje con nubes cálidas y gordas / Landscape with Warm and Fat Clouds
All 1985, acrylic on paper, Estate of the artist
Todos 1985, acrílico sobre papel, Propiedad del artista

Page / página 116-117
Paisaje de entrenamiento / Landscape of Training, 1986
La caida / The Fall, 1986
Untitled / Sin título, 1986
Untitled / Sin título, 1987
La épica de los 70' / The Epic of the 70s, 1987
Paisaje por la producción y la calidad / Landscape for the Production and Quality, 1987
All acrylic on paper, Estate of the artist
Todos acrílicos sobre papel, Propiedad del artista

Page / página 118
Hola, yo soy Matilda / Hello, I am Matilda, 1987
En el calor de la noche / In the Heat of the Night, 1987
All acrylic on paper, Estate of the artist
Todos acrílicos sobre papel, Propiedad del artista

Page / página 119
La actitud, 1987 / *The Attitude*, 1992
Acrylic on paper, Estate of the artist
Acrílico sobre papel, Propiedad del artista

Page / página 129
Andy & Jean Michelle Discussing Values as Ephemera, 2002, oil on canvas, 35.5 x 46.5 inches, Estate of the artist
Andy y Jean Michelle discutiendo valores como algo efímero, 2002, óleo sobre lienzo, 89 x 116 centímetros, Propiedad del artista

Page / página 133
Detail of *Contemporary Art*, 1999, collage and oil on linen, Private Collection
Detalle de *Arte contemporáneo*, 1999, collage y óleo sobre lino, Colección Privada

Page / página 137
El esfuerzo cultural, 1992, acrílico sobre panel de madera, 50 x 30 centímetros, Colección Privada
The Cultural Effort, 1992, acrylic on wood panel, 20 x 12 inches, Private Collection

Staff

Tyler Stallings, Director
Shane Shukis, Assistant Director
Jennifer Frias, Assistant Curator
Georg Burwick, Director of Digital Media, UCR ARTSblock
Jason Chakravarty, Exhibition Designer
Sharon Shanahan, Financial Operations Manager, CRC Business Unit
Jennifer Smith, Administrative Assistant, CRC Business Unit

University of California, Riverside
Sweeney Art Gallery
3800 Main Street
Riverside, California 92501
(951) 827-3755 tel
(951) 827-3798 fax
www.sweeney.ucr.edu
www.artsblock.ucr.edu

UCR Sweeney Art Gallery is an artistic laboratory that engages diverse audiences with exhibitions and programs that are committed to experimentation, innovation, and the exploration of art in our time. Sweeney places a special emphasis on inspiring, innovative projects that explore new ideas and materials and re-envision the relationship between art and life. Established on the University of California, Riverside campus in 1963, the gallery moved to UCR ARTSblock in 2006 and plays a special role in contributing to the artistic spirit of the campus and the community at large. At the center of Sweeney's mission is an appreciation for the role of artists in developing the intellectual and cultural life of society.

UCR Sweeney Art Gallery is a department in University of California, Riverside's College of Humanities, Arts, and Social Sciences.

UCR ARTSblock consists of three premier art institutions—the California Museum of Photography, Sweeney Art Gallery, and the future Culver Center of the Arts (2009)—located on a single city block in downtown Riverside to create an integrated arts complex.

WHITE WINE PRESS: NO. 1- 5

White Wine Press will publish a series of one hundred texts as an open project that will respond positively to texts of interest. The hundred texts seek to wander a world, and we are looking simply for those voices that have an urgency of saying. The artists are free to write about any subject, preferably about something outside the overwhelmingly present frames of their own work, or at least to come at the same in tangential fashion. In other words: state an interest.

The texts will be published in the original language and in an English translation. If the texts are written in English, they will be accompanied by a Spanish translation and thus cover two large linguistic areas. Our basic animal condition, as Charles Olson put it, is move/meant. We are now in movement and thank the artists for providing state/meant. There is no story that is not true.

The first five books are by: Jose Alejandro Restrepo (Colombia), Santiago Bose (Phillipines), Thomas Lawson (U.S.), Jonathan Lasker (U.S.) and Ernesto Pujol (U.S.). Each book is in English and Spanish.

152 pages, Softcover, 6 1/2×4 1/2 inches, 2006

FROM B.A. TO L.A. [BUENOS AIRES TO LOS ANGELES]

From B.A. to L.A, an exhibition catalogue of contemporary Argentinean art featuring Julio Grinblatt, Guillermo Iuso, Alfredo Prior, Juan Tessi, and the collective Mondongo. The exhibition, curated by Kevin Power, brings together five distinct voices working with poetics of the everyday. The works —marked by irony, a lightness of touch, intense perception, critical spirit, ambiguity, laughter, and stories that never reach a final reading—reveal moving, telling, and often vulnerable images of the self. The catalogue contains essays by Kevin Power, Eva Grinstein, and Argentinean poet, Fogwill. The essays are also translated to Spanish. The 60 page catalogue features 10 color and 6 black-and-white reproductions.

60 pages, Softcover, 7 1/2×9 inches, 2005

PEDRO ALVAREZ: HOW HAVANA STOLE FROM NEW YORK THE IDEA OF CUBAN ART [PINSPOT #7]

The paintings of Cuban artist Pedro Alvarez are dense tapestries that weave art historical and pop culture images together to explore issues of geography, race, and identity, challenging viewers to look beneath the surface of their own cultural foundations. In this series of works, Alvarez pulled images from Cuban cigarette and cigar labels from the 19th century, which reflect the economic, political, and racial conditions prevalent at the time. The central narrative scenes are then painted and collaged over by the artist.

36 pages, Softcover, 8 7/8×6 inches, 2000

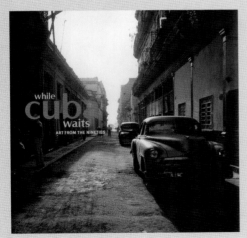

WHILE CUBA WAITS: ART FROM THE NINETIES

Framed by the "Periodo Especial"—the period of economic and political upheaval that has followed the failure of perestroika—the work of artists living in Cuba in the nineties emerges from the unique ambiguity, complexity, energy, and desperation that characterize daily life in Cuba. While Cuba Waits explores the ethics, cynicism, and ideologies of these young artists in the context of their political, social, and economic environments. Includes painting, sculpture, and installation work by Pedro Álvarez, Saidel Brito, Carmen Cabrera, Sandra Ceballos, Henry Erik Hernández, Luis Gómez, Yalili Mora, René Peña, Douglas Perez, Ezequiel Suárez, and José Vincench. Essays by Lupe Álvarez, Dannys Montes de Oca Moreda, and Kevin Power.

132 pages, Softcover, 8 1/4×8 1/4 inches, 1999

Pedro Álvarez = *el pelón* (the baldy; shaved head)
Photograph by Ann Summa, Havana, Cuba, May 1999
"I have a note: 'get number of *Casa Adela* from Pedro.' We had met at this unofficial restaurant in someone's home (actually their backyard) to have dinner with a group of artists; possibly then I shot Pedro before or after the meal."